一學就會的

拍出好短片的77個關鍵觀念及技術

拍片課

STEVE
STOCKMAN

HOW TO
SHOOT VIDEO
THAT
DOESN'T SUCK

Advice to
Make Any Amateur
Look Like a Pro

史蒂夫・斯托克曼 —— 著

楊雅琪 —————— 譯

國家圖書館出版品預行編目資料

一學就會的拍片課 / 史蒂夫.斯托克曼(Steve Stockman)作；楊雅琪譯. -- 初版. -- 新北市：大家出版：遠足文化發行，
2016.11： 面； 公分. -- (Better)
譯自：How to shoot video that doesnt suck : advice to make any amateur look like a pro
ISBN 978-986-93686-6-7(平裝)
1.短片 2.電影攝影
987.4 105019730

Better 53

一學就會的拍片課：拍出好短片的 77 個關鍵觀念及技術

How to Shoot Video That Doesn't Suck: Advice to Make Any Amateur Look Like a Pro

作者 史蒂夫・斯托克曼 | 譯者 楊雅琪 | 編輯協力 余鎧瀚、李宓、簡欣彥 | 美術設計 林宜賢 | 行銷企畫 陳詩韻
總編輯 賴淑玲 | 出版者 大家出版／遠足文化事業股份有限公司 | 發行
遠足文化事業股份有限公司（讀書共和國出版集團） 231新北市新店區
民權路 108-3 號 8 樓 電話‧（02）2218-1417 傳真‧（02）2218-8057
劃撥帳號 19504465 戶名 遠足文化事業有限公司 | 法律顧問 華洋法律事務所 蘇文生律師 | 定價 400 元 | 初版1
刷 2016 年 11 月 | 初版 10 刷 2024 年 2 月 | 有著作權 侵害必究 | 本書如有缺頁、破損、裝訂錯誤，請寄回更換 | 本書
僅代表作者言論，不代表本公司／出版集團之立場與意見

目錄

第一部：像導演一樣思考

第二部：專家的祕訣—做好準備

第三部：場景設置

第四部：如何不拍出爛片

第五部：類型片拍攝法

第六部：拍攝之後

第七部：做個結尾

附錄

A Couple of Notes . . .

兩個重點⋯⋯

關於拍片設備

這本書不講設備。

拍片就像烹飪，食譜好的話，用三、四百元的炭烤架就能烤出美味烤雞。要是食譜不好，就算用幾千元的名牌廚具，烤出來照樣難以下嚥。在影片的世界裡，你可以用手機就拍出很棒的作品，也可以用頂級 Panavision 器材，在一天要價三百多萬的片場裡拍攝，卻仍拍出糟透的影片。

這本書不管你用哪種攝影機、攝影機怎麼連上電腦，或你的高畫質攝影機有多少像素。本書只管你的素材，以及你怎麼將這些素材結合在一起。

關於語言

打從家庭影片問世以來，人們就混用「影片」（film）和「錄像」（video）二詞*。例如「我在拍攝我母親生日派對的影片」，

事實上指的是用高畫質攝影機將影像錄在記憶卡而不是膠卷上。或是「我們去租片吧」，則是指租兩小時的 DVD 數位影片，影片是用膠卷拍攝，再轉成數位檔。

對現在的年輕人來說又更混亂了。你在電影院看的電影，許多都是先拍成數位影片，然後轉成膠卷放映。你最愛的電視節目可能是用膠卷拍好，轉成數位檔進行後製，再輸出成檔案進行數位播放。也有可能完全數位錄製、數位播放。

有些廣告則從頭到尾在電腦上製作，完全沒用膠卷或錄影帶。

既然區分這兩個單字沒有意義，我也就不去特意區分膠卷影片和數位影片，你也不必太在意。

* Film 通常指用膠卷拍攝的影片，video 則指用錄影帶或數位方式儲存的影片，因無法譯成完全對應的中文，故採權宜譯法，並加注說明。

The Opposite of "Good" Is "Off"

序言

「好」的相反是「關掉」

精彩的影片是無比重要的溝通工具,能改變歷史、啟發運動、分享並放大情感,以及建立社群。

爛片則會被關掉。

沒人看爛片。你的員工不看,就算叫他們看也一樣。你的爸媽不想看,就算寄你小孩「最萌的」影片給他們也沒用。

是要看你那部爛透的影片,還是按個按鈕或滑鼠就能看到的好片,面對這樣的選擇,有理智的人都不會想看你那部,除非你人就站在他們旁邊,說:「看看這部,你會喜歡的!」他們才會咬牙嘟囔:「喔。是喔,好棒。」

爛影片沒人要看,除非你人就站在他們旁邊,說:「快看這部!」

不過相信我，如果你寄連結給他們，他們會在 20 秒內溜開。承認吧，換作是你也一樣。

我們的世界多的是精彩的影片，就連不過不失的影片也沒人想看。從好萊塢到寶萊塢，專家大量產製技術完美、娛樂性十足的影片。上網看看 YouTube，這裡每天都有 10 億支以上的影片，觀看人次最多的，都是其中的佼佼者。能在這片巨流中擠到最前面的，一定要棒得要命。

所以說「好」的相反是「關掉」。

你的影片若不**好**，就出局了，你所有的心血（以及時間和金錢）也都付諸流水。就像悄悄倒下的樹一樣無聲無響，唯一的聲音就是你哀叫沒人看你的影片。所以我建議，拍片的首要原則，就是不拍爛片。就像任何值得高價邀請的好萊塢導演一樣，最重要的工作，是娛樂你的觀眾。

「可……可……可是……」對，我聽到你倒抽一口氣，你想要說：「可是，那我的點子呢？我給員工的訓練呢？我的業務推廣呢？我女兒的生日派對呢？我拍這些影片都是有理由的，不是只為了娛樂！」

你當然有理由了。我們是先熱中於某個故事或主題，才拍攝影片。我們愛女兒，想留下她的兒時紀錄，所以拍女兒的生日派對。我們被講者感動，因此錄下演講。我們熱中於郵票，所以製作郵票的網路影片。我們整理有趣的影片，介紹如何打造更堅強的團隊。我們想要激勵

你的影片若不好，就出局了，你所有的心血（以及時間和金錢）也都付諸流水。就像悄悄倒下的樹一樣無聲無響，唯一的聲音就是你哀叫沒人看你的影片。

人心，因此拍朋友坐輪椅跑馬拉松。我們想要記住家裡的百歲阿嬤，所以採訪她。

這些都是我們拍片的理由。但到了某個地步，一旦開拍，我們就得考慮觀眾。我們必須引起他們的興趣、引導他們、留意他們。拍得不好、讓人無聊到想按下退出鍵的影片，比沒有影片還要糟糕。

沒人看你的影片，你就沒機會激勵別人。沒機會提供訊息、建立團隊、或分享興趣。事實上，你可能令別人昏昏欲睡。想看證據嗎？到 YouTube 看上傳好一陣子但觀看人次卻不到百人的影片。這些影片全都糟糕透頂。拍攝者或許是出於熱情而拍攝，手法卻相當拙劣。除了心懷罪惡感的親友之外，沒人會去看，說不定連他們都不看。你可不想這種事發生在你身上。

幸好，勵志、成功、懷舊、幽默和熱情的故事都具有娛樂性，只要你別拍出爛片，害觀眾逃之夭夭就行！你受到激勵了。這是好的開始。為了傳達這股勵志之情，你得把故事說好。你得娛樂他人。

影片是第二語言

影片是一種新語言，而我們大多數人都是文盲。不是我們不懂影片。我們看電影、電視、YouTube 看了好幾年了。我們知道鏡頭角度看起來應該怎樣，也知道（至少在不知不覺間知道）這些鏡頭代表的意涵。我們知道故事怎麼發展、男女主角會不會在一起，或怪物何時出現。

我們比以前的人都還了解影片，只是大多數人沒法好好談論影片。

學習如何拍出真正有效果的影片，就像學習第二語言，你不能只學怎麼說，還要知道說出口的話聽在別人耳裡是怎樣。到法國玩時，你可不想心裡想著要問「請問今晚的甜點是什麼？」，然後發現自己剛才問服務生他的衣服怎麼那麼醜。

在影片的語言裡，鏡頭角度和運鏡都有其意涵。你可不希望在重播百歲姨婆的採訪時，發現你因為手拿攝影機，讓姨婆坐在窗邊抬頭望向鏡頭後的你，結果害她看起來活像連續殺人犯的陰森剪影。

有些人以為設備好就有救了。比起過去，現在的攝影機確實功能更多、性能更好。但跟電腦一樣，攝影機是工具，不是說故事的人。故事要說得好，還是得靠你。

知道怎麼操作攝影機，不代表你就能成為導演，就像知道怎麼使用解剖刀，不代表你就能當腦外科醫生。就像以前的簡報革命（還有更以前的桌面排版革命），好設備幫助很大，但還不足以創造好成果。有些人只重視設備，卻不重視他們用設備做什。他們忙著擔心線路、畫素和電腦軟體，卻從不思考怎麼拍出觀眾想看的東西。

好消息是，你已經懂得影片語言，只要多注意、多思考、多練習，就能學會怎麼說這個語言。還有一個更好的消息，我們想要溝通的對象跟我們很像。如果我們拍出自

己真心喜歡的影片，他們很可能也會喜歡。反之亦然。

身為正牌好萊塢導演（這沒什麼了不起，我在洛杉磯住的地方，隨便一個招牌砸下來都能打中好幾個），我看過許多爛片。朋友寄他們的影片給我，想要了解如何改進。我還被幾家公司聘去看別人拍的影片，提供改進的意見。我教過數百人怎麼拍攝更好的影片。現在我要來教你。

升級隨拍影片

你和三個朋友拿到超級盃門票。當天早上，你拿攝影機對著朋友，酷酷地說：「喲，傑瑞！你要去看超級盃了耶！」已經三罐啤酒下肚的傑瑞微笑回說：「老兄！」然後給攝影機一記拳頭。

恭喜你。你剛拍出水準等同 1950 年代瞇瞇笑、揮揮手的家庭影片。你知道的，就是貝蒂阿姨走向 8 毫米攝影機，笑瞇瞇看著攝影機上亮到不行的閃光燈，露出牙齒，像十年沒看過人那樣拚命揮手的鏡頭。

當時，能夠拍出自己的影片，看到自己出現在銀光幕上，可是不得了的大事，就跟 1954 年州展「奇異未來生活館」的東西一樣了不得。光是被鏡頭拍到，就夠讓人樂的了。

那段光是被鏡頭拍到就讓人激動萬分的奇妙時光不再。我們已正式脫離只因被閉路攝影機拍

到電視上，便高喊「我們在那裡，**那裡耶！**」而在電器行櫥窗前流連的年代。現在我們看到監視螢幕，只會像經過鏡子那樣瞄一眼就走過。

我們預期到會入鏡、知道電梯裡有攝影機，朋友刷地拿出智慧型手機開始拍攝也見怪不怪。雖然你還是可以拿對方入鏡的影片來吸引他們注意，但若影片很枯燥，大家一下就覺得不好玩了。

如果你在大多數活動中負責攝影，就該擺脫「對鏡頭揮揮手」的拍攝手法，自問這個鏡頭到底多有趣？

如果你拍的鏡頭沒有超過「對鏡頭揮揮手」的水準，就拍短一點。要是發現傑瑞從頭到尾只說一句「老兄」，快學習按下「停止」鍵吧！

製作精彩影片是門藝術，但也是一種工藝。記住每個人一開始拍的片都很爛。我就是這樣。我敢打賭史帝芬・史匹柏也是。

如何使用本書

《一學就會的拍片課》教你如何從觀眾的反應，思考怎麼用影片溝通。你將學會如何規劃、拍攝和剪輯心中的故事，以及每個小決策會如何影響拍出來的結果。

每個章節都很短，皆專注於單一、獨立的概念。隨便從哪翻開，都能找到某個大大改變你影片品質的構想。你會越試越厲害。跳著看也沒關係，但你或許應該逐章閱讀，這樣就是一套「拍出更棒影片」的完整課程。

讀是一回事，做又是另一回事。你會在大多章節裡看到「小試一下」專欄，裡面提供訣竅或練習題，讓你用來精進下一支影片。你也可以上本書網站 http://www.stevestockman.com/，取得更多資訊和影片連結。你可以提問（我會在部落格回答），也可以向其他拍片人求救。製作精彩影片是門藝術，但也是一種工藝。越常練習，就越厲害。記住每個人一開始拍的片都很爛。我就是這樣。我敢打賭史帝芬・史匹柏也是。多閱讀、多練習，就不會再拍出爛片。

本書沒有的內容

本書不會介紹設備，不包含攝影機和電腦的操作方法，不會講到解析度、1080i 或 1080p、磁碟機或錄影帶、新力牌或國際牌、Final Cut 或 Avid。無須技術性知識，本書亦無提供。書中內容不會使用行話、特殊設備，不需精通電腦冷知識。

如今市面上的攝影機幾乎包辦整個拍片小組的工作，諸如打光、聲音、對焦、防震，甚至還能剪輯。本書假設你有攝影機，不管是口袋型攝影機、手機或高階高畫質攝影機，而且知道怎麼用來錄影甚至錄音。也假設只要你想，就能解決剪輯，或至少刪掉拍不好的部分。

好影片來自思考，而非設備。本書將重點放在影片如何發揮作用。你想描述什麼故事？怎麼將故事傳達給觀眾？怎麼吸引觀眾、給他們一段難忘的經驗？

你不必學怎麼用攝影機拍出跟海報一樣無懈可擊的視覺效果，要學的是怎麼拍出令人愉快的影片。

12 Easy Ways to Make Your Video Better Now

快速上手指南

簡單十二招，
拍出更讚的影片

如果你現在就要拍攝，沒時間先看完整本書，這裡有 12 個小訣竅，讓你立刻增進影片品質。詳細內容可參見各個主題的完整章節。更多特殊類型影片（像是度假和商業影片）的小訣竅從 157 頁開始。

1. 用鏡頭思考

上個月在我孩子們的大提琴獨奏會上，旁邊坐著一名男子。他把攝影機架上腳架放在身前，獨奏會一開始就按下錄影。接下來 45 分鐘，他把攝影機對著大提琴手拍過來又拍過去，拍過去又拍過來。在獨奏跟合奏、換位置和觀眾鼓掌時拍來拍去。這種拍攝方法有很多問題，特別是會害觀賞者產生動暈症。

你人在演奏會現場時，想看哪就看哪。你可以看觀眾、可以抬頭看天花板上的雕飾，如果不太暗，可以看節目單或偷帶進場的《體育畫報》，

老婆沒注意，還可以看 iPhone。簡言之，有一堆好看的東西等你探索。看影片時，只能看攝影機拍到的地方。如果攝影機一直拍同一個東西，或沒拍到你想看的地方，就會變得無聊。所以超級盃轉播才會動用 27 架攝影機，每隔幾秒，**咚**，跳到不同鏡頭。每個鏡頭都聚焦新的訊息，這個抓拍、這個拍持球者、這個拍後衛從右邊過來、這個拍四分衛傳球，然後**切**到外接員在第一次進攻線接到球。每個鏡頭都有重點，不停切換的鏡頭給你許多資訊，讓你不會無聊。

從現在開始，用鏡頭思考，謹慎拍攝。每次對準鏡頭時，自問目標是誰？他們在做什麼？有不有趣？如果不有趣，停止並找別的東西拍，不要一直開著攝影機。就算稍後還會剪輯，這個壞習慣只會浪費時間，讓你得看一堆沒頭沒腦就拍下、不能用的鏡頭。

更多相關內容，參見 41 頁「用鏡頭思考」。

2. 看到眼白再開拍

在電影大銀幕上，我們深受遼闊的遠景感動，像是遍布仙人掌和牛仔的絕美舊西部，或是在太空飄浮時，那片一望無際的恆星和行星。這些美妙的景緻在 IMAX 上看起來超讚，在 52 吋電漿電視上看起來還好，在手機上則像垃圾一樣又小又模糊。

跳過長度超過一、兩秒的全景鏡頭，沒關係的，因為人才是一般影片的主角。人們說話時，一半用嘴巴溝通，一半則用眼神。錯過眼神，就錯過了一半的訊息。

想想新聞上奸詐的律師，嘴上說他的當事人無罪，行為舉止卻不是如此，他的眼神露出玄機。或是戲劇女角說：「愛，我當然愛你。」但你

用短鏡頭拍足球賽

場邊父母觀賽的鏡頭,切到:

裁判落球時你女兒的鏡頭,切到:

她大顯身手的鏡頭

和片中主角都知道她不愛,又是眼神露的餡。這便是電視(尤其是網路影片)媒體往往愛拍特寫的原因。

距離如果太遠,人際溝通中相當重要的面部表情便會流逝。只要夠靠近你的拍攝主體,近到能夠清楚看見他們的眼白,影片立刻進步 200%。

更多相關訊息,參見標題非常貼切的「看到眼白再開拍」(109 頁)。

3. 每個鏡頭不要超過十秒

看看那些偉大的影片、電影或電視節目,你會發現除了少數精心設計的特例外,大部分鏡頭都很短,沒人會用超過十秒的鏡頭,這是現代電影語言的一部分。

短鏡頭讓影片更具衝擊性。你女兒的下一場足球比賽,別光放著攝影機讓它拍,試著這樣做,拍父母們觀賽的鏡頭,**卡**。拍球隊上場的鏡頭,**卡**。拍裁判落球時你女兒的鏡頭,**卡**。拍她露一手的簡短鏡頭,**卡**。接著再拍 20 個鏡頭。

20 年後在她的婚禮上播放這段影片時,這支三分鐘影片,比落落長的畫面,更能喚

起當時的記憶與感受。

更多有關拍攝短鏡頭的內容，參見 105 頁「鏡頭長度要短」。更多關於剪輯的內容，參見 196 頁「基礎剪輯」。

4. 用你的腳變焦

棒球比賽的轉播現場，各處都架設了攝影機。這些攝影機的鏡頭很巨大，從本壘板上方高處就能拉近焦距拍到投手的鼻孔。看起來很棒。這些備配長鏡頭的攝影機，用現代工程學所能設計出最流暢的滾珠軸承和齒輪裝置，裝在巨大的平臺上。這是因為超長焦攝影機只要有小小的晃動或碰撞，在電視上看起來就像地震，如果不把攝影機固定好，會晃到沒法看比賽。我可以畫張複雜的圖表，解釋角度的寬度會隨距離增加，不過你只要知道十倍變焦等於十倍搖晃就行了。

為免攝影機搖晃，與其拿在手上，你可以把攝影機架在腳架上。不過為了拍出更好的影片，千萬別使用攝影機上的變焦功能。

想拍出好的特寫鏡頭，把鏡頭拉到最廣（也就是不要變焦），走近你的拍攝主體後再拍攝。如果把鏡頭拉到最廣，些微搖晃根本看不出來。

注意，絕，對，別，用「數位變焦」。使用所謂的數位變焦並不會拍得比正常鏡頭更清楚，反而是讓攝影機裡的電腦晶片把畫面放大，降低畫質，畫面放越大就越難看。

更多相關內容，參見 107 頁「用你的腳變焦」。

5. 站穩！別亂動！拍攝時不要變焦

專家才可以移動攝影機。等你變成專家，或練成「熟練的業餘人士」時，就可以移動攝影機。

在那之前，先把你的攝影機當成照相機吧。對準鏡頭，手指別碰變焦鈕，看著液晶螢幕，確認畫面不錯後，按下「開始」，拍到你要的畫面後停下，然後重覆。拍攝節奏會是，移動、對準、拍攝、停下；移動、對準、拍攝、停下。

拍出來的成果會是一連串取景很棒的鏡頭，拍攝對象的動作吸引並留住我們的目光，沒有晃來晃去、讓人分心的畫面。

更多移動（或者不動）攝影機的內容，參見 111 頁「設好鏡頭，保持不動」。

6. 光源保持在背後

無論是手機或高畫質攝影機，現在的攝影機都有自動調光功能。如果光線太強，鏡頭開口會縮小，減少進光量。這對你或攝影機基本上都不成問題，室外強光下拍的鏡頭看來很棒，室內燭光下拍也一樣讚。

照亮被攝者的臉，
而非你的。

不過，若同一個畫面裡有多種亮度，攝影機會無法下判斷。攝影機只有一個鏡頭，如果因為強光而縮小開口，畫面裡原本就暗的東西會變得更暗。攝影機通常以畫面裡最大、最亮的物體為曝光對象。如果下午兩點讓你祖母站在窗前，攝影機會拍出窗外美麗的風景，祖母則變成黑漆漆的剪影。

為了不讓祖母看起來像證人保護計畫裡的被保護人，記住「光保在後」這個口訣，將光源保持在你背後（開玩笑的啦，這本書不用簡稱〔也就是「本書不簡」〕）。如果光源正對著鏡頭，畫面的亮部一定會比拍攝對象還要亮，被攝者就會很暗。如果將光源保持在背後，光就會照著被攝者，使他成為畫面裡最亮的部分，這樣我們才能看到他們。

白天在室外拍攝時，如果光線太強，被攝者睜不開眼睛，試著移動一下位置，讓陽光斜照而不是直射他們。

更多相關內容，請翻到 118 頁「看見光線」。

7. 關掉數位特效

不要使用攝影機任何內建的數位影像特效功能，絕對不要。如果影片拍得又好又清楚，大可事後再用各種電腦編輯軟體加上色調分離這類的愚蠢效果。但若拍出色調分離的影片，就永遠無法擺脫色調分離了，我剛說過那樣很蠢吧？

商品外盒上寫得再天花亂墜，數位特效也不會讓你的攝影機變得更厲害。攝影機好好發揮，原本能夠拍出品質非常好的影像，但一旦使用數位變焦、「夜視效果」，或廠商認為可以讓產品特色看起來更豐富的功能，影像品質就變低了。

請務必用正常方式拍攝影片。如果覺得有必要加個「夜視效果」，就在電腦上用編輯軟體調整吧，這樣還能留住好看的原始影片，以備不時之需。

更多相關內容，參見 104 頁「關掉數位特效」。

8. 專注於你「真正」感興趣的東西。

最近我看了一支影片，拍攝的是一隊只用 iPhone 來演奏的管弦樂團。大約 20 名演奏者，手腕戴著附有喇叭的特殊手套，這點子很酷吧！圍成一個大圈用 iPhone 演奏，實在很有看頭。

問題出在影片。一開始是樂團的超大全景，接著鏡頭開始搖擺，似乎不確定要拍什麼。畫面偶爾停在樂團某處，再轉向另一處，沒有明確的目標，完全看不到重點。我有想看的東西，例如手套喇叭特寫，或演奏者在 iPhone 螢幕上做些什麼，但這些都沒出現。我覺得影片的作者對這個主題不太感興趣，才會不知道要拍什麼。我想要影片帶我看看這個樂團吸引人的地方，但鏡頭轉來轉去，卻沒有真的想拍什麼，我的好奇心得不到回應。

只要你有用特定原則來安排影片，影片就會變得更好，至於原則是什麼，就不太重要了。拍攝者可以是對某個演奏者很感興趣而呈現她的一舉一動，像是她專注的神情、移動手臂的樣子、在螢幕上做些什麼。或者把重點放在觀眾的反應上，呈現他們聆聽時臉上的表情、什麼東西令他們驚喜，並在表演結束後採訪他們。或是把重點放在音樂上，以及他們如何譜出這段音樂，iPhone 交響曲的樂譜看起來是什麼樣子？誰在指揮？樂團演奏時他在做什麼？音樂是怎麼演奏出來的？

影片只要找到重點，不論是有趣的人物或有趣的角度，馬上就會有天壤之別。

更多相關內容，參見 26 頁「拍出你的熱忱，我們就會著迷」。

9. 別用外行的標題

除非你真的有設計概念（如果中學小組報
告需要用到海報時，大家都想跟你同組，
你就算有），除非真的有必要，否則別加
標題。

若真的要加上標題，用詞盡量簡單明瞭。
用簡單的、吸引人的字型，像是 Helvetica，
標題盡可能小，但能清楚閱讀，放在螢幕
上方或下方 1/3 處，用黑底白字或亮底黑
字，別加陰影、外框、底線、動畫、光暈，
別做成海報的視覺效果。如果影片背景有
多種亮度，用黑字或白字都不清楚，試著
加上簡單的灰底。

標題出現時間保持在比你大聲唸出來多一
拍即可。所有元素力求簡單優雅。

更多在影片放上圖文的內容，參見 223 頁「慎用圖文」。

10. 力求簡短

提到拍片，演藝界那句老話「讓他們想要更多」就派上用場了。所有值
得放進影片的字句，都應該說得更簡潔。電視廣告得在 30 秒內描述完
整故事、娛樂觀眾、賣出商品。電影《班傑明的奇幻旅程》主角班傑明‧
巴頓則在 2 小時 46 分內，以倒敘方式在銀幕上過完一生（這樣的一生
並不長，但仍有人建議應該在 2 小時 20 分內過完）。

你母親兩歲生日的派對記錄,可能是畫質粗糙的兩分鐘家庭電影,或是六張塞在相本裡的照片,不過現在看到這些照片,還是能真切感受到當時的時空。家庭電影很短是因為當時八毫米膠捲一捲就是兩分鐘。你可以用手上的攝影機拍一個半小時,不代表你就應該這麼做。生日派對不需要拍到十分鐘。銷售廣告需要拍超過三分鐘嗎?除非是由奧斯卡金像獎導演馬丁・史柯西斯執導的「維多莉亞的秘密」內衣廣告,否則想都別想,就算是他,這部影片也得拍得夠好。

要做出簡短的影片,最佳方法是一開始就把目標放在拍攝簡短的影片。次佳方法是想想演藝界另一句老話:「不確定時,剪掉就對了。」

更多相關內容,參見「影片不要長:保鮮盒法則」(49頁)和「不確定時,剪掉就對了」(212頁)。

11. 使用外接式麥克風

大部分攝影機會自己調整音量,代表攝影機會將收到的所有聲音放大成持續、可聽見的音量,包括周遭人群噪音、交通噪音、鳴笛聲。

事實上,即使攝影機的麥克風沒有收到任何聲音,還是會放大雜音。採訪時麥克風離被攝者太遠,攝影機會增強你和對方之間每道細微的聲音,形成一股又大又帶有回音的室內噪音。

儘量靠近你的拍攝對象,就比較沒問題。想要完全解決問題,就到 3C 賣場花 7、800 塊買個夾式麥克風,插上攝影機,將麥克風別在拍攝對象的襯衫上就可以了。

你也可以買 boom mic(指向式麥克風),再請助手幫忙將麥克風拿近拍

攝對象，小心別被鏡頭拍到，這樣一來，就能解決噪音問題。

更多關於音質的反思，都在「決定聲音」（152 頁）。

12. 品質宣言

請起立，舉起你的右手，在見證人面前大聲唸出：

「我，（報上你的名字），發誓不會用蹩腳影片來虐待我的朋友、親戚、顧客，或因為我放了鹹溼標題而在 YouTube 上誤點進來的陌生人。

我在此發誓，永遠會把麥克風拿近說話的人，或在距離太遠時使用外接式麥克風。我不會用光線不足或鏡頭被拇指遮住的畫面。

我發誓不會逼任何人（包含我母親）看那些遠到根本看不見人影的片段超過 10 秒。

除非我意外拍到畢生難得一見的畫面，像是我兒子接到大聯盟明星選手 A-Rod 破紀錄的第 610 支全壘打球，或小偷闖進我的車裡，否則我發誓會自己留著（或刪掉）那些晃得厲害、讓人眼睛跟不上的影片。

我承諾做到更高的技術水準，了解逼別人看爛片是種不敬，很多時候，人家寧願砍斷腿也要從影片前逃開。我也了解技術問題會讓他們無法好好欣賞我想分享好笑／可愛／有益／有才華／嚇人影片的初衷。

總之，我承諾在我試著表達觀點時，也會思考如何為觀眾拍出有品質的影片。我不會逼任何人看我自己也不情願看的垃圾。」

現在你可以坐下了。

PART 1
Think Like
a Director

導演的工作是拍出人們想看的影片。

你必須思考如何跟觀眾溝通、觀眾會怎麼看你的影片，以及怎麼做能讓影片帶給他們更好的體驗。

從根本改變你的思考方式，如此一來，你拍片時就算沒多做什麼，也能做出不同而且更好的決定。

大部分拍片的人根本沒在思考，光是注意到這點，就能有所改變。

Entertain or Die

第一章

只要娛樂，其餘免談

觀眾付出時間及/ 或金錢，換來讓他們開心的內容。就這樣，沒有娛樂就沒有觀眾。從你拿 DVD 給某人，或將影片連結寄給他們的那一刻起，就進入了這個買賣市場，無論你想不想。

所有人都一樣，看無聊爛片會很痛苦。爛片占掉你的時間，你卻什麼也得不到。這就像有人偷走你的時間，你會立刻大動肝火。無論這股怒氣會不會讓你關掉影片（如果你是獨自一人），或開始怨恨你的親戚 / 老闆 / 朋友（如果他們逼你看），都是真實而強烈的感受。觀賞影片是種經驗交換，如果影片沒有達到效果，會讓人覺得受騙上當。

這是一種無形的交易：我（觀賞者）提供我的時間，而你（影片）提供一段經驗。如果你給我夠好的體驗，我甚至會付錢買票或看你的廣告。但如果這個體驗很爛，我就會關掉去做別的事。

這種交易叫做「娛樂」。觀眾付出時間及／或金錢，換來讓他們開心的內容。就這樣，沒有娛樂就沒有觀眾。從你拿 DVD 給某人，或將影片連結寄給他們的那一刻起，就進入了這個買賣市場，無論你想不想。

也許你的觀眾虧欠你、替你工作，也或許你看過他們的爛片，所以他們有義務看你的，但這仍無法跟買賣脫勾，你還是得娛樂他們。看你的爛片看到一半，他們就會忘記自己虧欠你，開始恨你逼他們看。

又或許你的影片有世界上最充實的內容，五分鐘內教會觀賞者的知識比在哈佛讀四年書還多。或者這支影片至關重要，不看的話現在的生活可能就會完蛋。即使如此，如果影片很無聊或拍得很爛，也無法改變人生，因為沒人會看完。

就算把人們綁在椅子上，他們還是會分心。他們會傳訊息、打瞌睡、做白日夢。你沒辦法用意志力逼他們，也沒辦法用金錢利誘他們。他們就是不看。你只能用老方法跟他們交易，「看吧！我會給你一段美好時光。」接著就得實現諾言。

避開爛片的第一步是接受這個事實，只要娛樂，其餘免談，讓觀眾想看更多。不這麼做，他們就會離你而去。不是只有爆破場面、養眼鏡頭或威爾・史密斯才有娛樂效果，只要能激起目標觀眾的興趣就行。

你發布的影片，一定要是自己覺得滿意、有趣的。拋開

所有預想，想像自己是第一次看到這支影片的人，不知道影片目的，但清楚了解什麼是好片。

這個人不會自動以為你的朋友很可愛，也不懂你的私房笑話和你的喃喃自語。老實想想，這個人會覺得你的影片如何？怎麼樣可以讓影片更好？

專業導演隨時都在思考怎麼娛樂觀眾，你也應該這樣。

小試一下

什麼能夠娛樂我們？

從 YouTube 的「影片」首頁隨機挑選約十支影片。儘量混合業餘和專業、觀賞人次多和只有幾個人看的影片。

從第一支影片開始播放，覺得想換頻道時馬上按停。你看了幾秒（影片右下方有計時器）？何時開始覺得無聊？為什麼？什麼讓你看不下去，什麼讓你看下去？

如果你看完整支影片，原因為何？是什麼在吸引你？

看你是否能從觀賞模式裡發現任何趨勢。思考這些影片如何回報（或沒有回報）你投入的時間，你就會開始有意識地思考什麼能讓影片具有娛樂性。

The Road to Bad Video Is Paved with No Intent

第二章

缺乏目的是通往爛片之路

專業導演開始任何拍片計畫前,會知道自己為何而拍,也就是她的目的。「我想向廣大觀眾揭露全球暖化的危險」是很棒的目的,但是「我想嚇死大家」這個目的也不錯,無論如何,導演的意圖都很清楚。不妨想想那些一開始就目的不明的蹩腳導演。如果不清楚自己想要幹嘛,怎麼知道某個場景有沒有效果,或某個演員適不適合?就像前美國職棒大聯盟球星尤吉・貝拉的至理名言:「如果不知道自己正往哪走,就要非常小心了,你可能無法到達目的地。」

每支影片都需要清楚的目的。可以簡單如「我想跟朋友分享我的納米比亞之旅」,或複雜得像「我想改變20到40歲、未受大學教育的觀眾對資源回收的看法」。無論目的為何,都是你一開始動手拍片的理由。

真的想拍出爛片嗎？把「目的」跟「結果」搞混就行了。目的是你拍片時想達成的東西，結果則是影片完成後才會出現，你其實不太能掌控。「我想指出某間髮廊的荒唐行徑」是目的，「我想被好萊塢經紀人發掘」則是結果。一個指引你的拍片過程，另一個則不會，因為結果是指影片完成後發生的所有事情。

如果你的目的是「呈現荒唐行徑」，你可以猜到當你拍出某個覺得荒唐或好笑的東西時，你就走對路了。但「被好萊塢經紀人發掘」怎麼幫你決定如何拍片？你無法評估怎樣的鏡頭有被發掘的潛力，沒人知道經紀人喜歡哪種配樂。以結果為出發點拍片，無法幫助你完成影片，更糟的是，陷入試圖猜測結果的陷阱會把你逼瘋。

我曾問一家環保設備公司執行長有什麼目標。我期待聽到像是「提供人們實惠的減碳工具」，或「幫助煤礦場成為更好的社區鄰居」這種目的。然而，他卻回答他要公司登上《財星》500 大企業。這也許是他成功後的結果，但要成功做出什麼？只有目的能夠指向明確的行動。

我另一位朋友是精釀啤酒廠的創辦人兼執行長。我向他詢問目標時，他說他想釀造並分享自己喜愛且挑戰感官的啤酒，這就是目的。兩年後，那位環保設備執行長的公司破產了，我那啤酒老兄的公司則成為美國成長最快的啤酒廠。

想在 YouTube 上成名或賺大錢可以嗎？當然可以。但別把這份期望結果當成拍片決策指南。

想在 YouTube 上成名或賺大錢可以嗎？當然可以。但別

你的目的是什麼？

在你拍攝你的下一支影片前，腦力激盪出一長串你為何拍攝，以及想要如何對待觀眾的清單。從清單中挑選最有用的目的，然後謹記在心。讓目的長存你心，你的影片立刻就會展現前所未有的活力。

這裡有張我共同執導夏日之星表演藝術營時，腦力激盪出的清單。夏日之星教導年紀 11 到 14 歲的弱勢兒童透過表演藝術獲得成功，而且我們需要經費（www.summerstars.org）。為了腦力激盪，我試著放開思緒，不加批判地寫下出現在腦海中的每個想法：

我的目的可能是：

· 募到很多錢
· 向大家呈現孩子來到夏日之星時會怎樣
· 呈現孩子參加藝術營後，如何透過自己所做的選擇成長
· 讓藝術營看起來很好玩
· 邀請觀眾跟我們一起玩
· 讓《今日秀》來採訪藝術營
· 用孩子的表演水準讓觀眾留下深刻印象
· 讓觀眾想到這些孩子時潸然淚下
· 讓觀眾感受這些孩子來自於（以及即將回去度過）哪樣苦難生活
· 一次拍攝一個孩子，呈現出他表現有多好。
· 讓觀眾有參與感
· 呈現孩子參加前和參加後的樣子
· 呈現孩子的努力和奮鬥如何獲得回報

我逐條審查清單，刪掉「募到很多錢」這種擺明就是「結果」的項目，尋找讓我感到振奮、給我最多拍片點子的項目。

最後，我選擇「呈現孩子參加前和參加後的樣子」這項目的。於是在表演藝術營開始的第一天，我訪問孩子們，當時他們防備心強，又很害羞；最後一天閉幕表演成功後，我再次訪問他們。我也訪問了當年 12 歲第一次加入時，那些頑強又驚恐、差點加入幫派，現在則在大學擔任輔導老師的人，結果拍出一支精采的短片，讓你感受到自己的善款能為夏日之星帶來什麼。

你可到 www.stevestockman.com/whats-your-intent-p-25 觀看這支影片。

展現你的熱忱，我們就會著迷

我最喜歡的街頭藝人過去 15 年都在聖塔莫尼卡第三街表演，那是條一公里半的露天徒步購物區，離我住的地方不遠。不過他外表稀奇、表演古怪，而且只在晚上出沒。

他個子矮小，一身黑色打扮，腰間繫著萬用腰帶，腰帶上掛著一支大手電筒和各種鋼絲圈、幾根管子，以及一把摺扇。他拿著裝有液體的平底鍋，嘴裡叼著香煙，靈感一來，就拿出一個鋼絲圈，沾一下液體，揮動鋼絲圈，弄出一個巨大泡泡。接著，他用一根管子將香煙的煙吹進泡泡裡，並用手電筒照亮泡泡。

手電筒照出黑暗中繚繞的煙，美麗極了，但這只是開始。不知怎地，他用另 1 根管子，在第一個泡泡裡面或四周吹出更多泡泡，加更多煙（或不加），弄出一個令人驚奇、熠熠生輝的

泡泡雕塑，並在他呼吸的熱氣和摺扇搧動下，持續在空中飄浮。有泡泡中的泡泡、複雜的球體、泡泡金字塔，還有你想像不到的各種形狀泡泡。最後泡泡雕塑碰到地上或牆上，迸發一縷美麗的煙，光熄滅了，接著看他變出下個泡泡。

他的表演讓我著迷之處不只在於視覺震撼，還有無庸置疑的奇異景象。怎麼會有人練習（他的技巧高超，想必是有練過）吹出包著煙的泡泡？一開始他是怎麼想到要幫泡泡打光？他跟表演雜耍、吉他手和把自己全身塗成銀色的傢伙一樣，常常吸引大批觀眾。

若要把這個點子用在影片裡，到 YouTube 上看看布蘭登·哈德斯帝的表演（www.stevestockman.com/shoot-video-that-you-

把這份期望結果當成拍片決策指南。

一旦決定某個目的，作品立刻就更有焦點。如果漫無目的，你可能會在女兒的第一個生日派對上亂拍一通。「跟爸媽分享我的女兒生日這天有多可愛」這個目的，會引導你把焦點放在女兒的一舉一動上，而不是去注意房裡其他大人。你可能會多拍幾個她的特寫，或將攝影機放低，從她的高度拍攝，或者趁她不注意時捕捉她最自然的模樣。

love）布蘭登在自家地下室重演電影場景，一人分飾所有角色。這跟往泡泡裡吐煙的表演一樣古怪，不過他仍然極為投入他的技藝。他滿懷熱忱、使盡渾身解數表演，而且演得還不賴，儘管這個點子古怪，卻也相當成功。

我想上述例子讓拍片人學到了，你的熱忱與投入，本身就具有娛樂性。向我們展現這股熱忱和箇中原由，就能讓我們大開眼界。怎樣的點子都無所謂，我們很樂意參觀收藏一顆巨大線球的博物館，就像我們樂意看摩根·史柏路克在《麥胖報告》裡連吃一個月麥當勞一樣，人性純然的熱忱讓人著迷。拍你所愛的事物。

從這條法則衍生出來的定律也同樣重要，就算是對沒那麼有熱忱的人來說也是如此。一、想拍出有趣的影片，你必須在拍攝每件事物時，

人類的熱忱有一股神祕的力量，讓人為之著迷

找到有趣的點，連最無聊的主題，都有你尚未發掘的迷人之處；二、你最棒的影片，一定來自拍攝你所愛的事物。

「展現主奏吉他手的絕妙演出」這個目的，會完全改變你拍攝友人樂團時所做的決策和重點。「向顧客展現店內消費比線上訂購更快速」，會將你帶往跟「向顧客展現本店員工有多親切」不同的選擇。比起「幫助拉抬買氣」或其他不清不楚、結果導向的期望，這兩種選擇會引導你拍出更好的影片。

你的目的是什麼？

CHAPTER 3

Should It
Be a Video?

第三章

該拍成影片嗎？

影片能夠傳達動作和情感，但不擅長處理事實和數字。若你想傳達的東西，適合用圖表和清單說明，也許就不是好的拍攝題材。這不是影片的錯，而是我們生性如此。

人類在早期演化出在非洲平原生存下來的本能。我們必須迅速回應外在威脅，而這些威脅多半會移動，我們的雙眼因此對動作非常敏感，而且會忽略石頭和樹木這類不會動、不具威脅的東西。樹林中的野生動物被你嚇到時會一動也不動，原因就在這裡。牠們知道你在尋找動作，只要自己不動，就不會吸引你的目光。影片也一樣，雙眼會觀察景框中的動作，任何不動的東西都隱形了。

這也說明從頭到尾看完大學畢業典禮的影片為何這麼困難。你的朋友架好攝影機、對準舞臺後，就放著不管了，講者站在固定位置講話，來賓坐在座位上，一切都是靜態的。即使我們試著專心，眼神還是飄來飄去，尋找牛羚、獅子，或者拜託老天爺啊，只要是會動的東西就好。

影片中的情感也是既強烈又鮮明。YouTube 上有那麼多寶寶和寵物的影片不是沒有道理（群眾：啊，寶寶和寵物！），大家喜歡拍攝幽默、恐懼、愛國精神、憤怒、勵志、敬畏和情慾，都是有道理的。你可以試著去找，不過你找不到有哪部成功的影片、電視節目或電影是沒有挑起觀眾情感的。

這也不是影片的錯，人類不是冷漠無情的物種，我們會記住有情感價值的故事。我們受到激勵，因而參戰、結婚、工作、生小孩，全都是情感作祟。

儘管如此，人們還是堅持拍攝完全以事實為重點的影片，來推銷、說服或激勵他人。下回你考慮呈現長長一串清單、時間表或圖表時，請三思。枯燥、毫無情感的演講考驗人類耐性，如果還逼他們看演講的影片，這考驗就更大了。

並不是說你不能用影片傳達事實，只是你無法傳好傳滿。所有你描述的故事都含有事實。你要避免的，是故事裡沒有的事實。

· ·

舉例來說，你可以拍一部影片，介紹你樂器行販售的所有骨董吉他，Stratocaster、Flying V 和 Les Paul，每把吉他的鏡頭都標註製造年份和用過的人。你也可以記錄一個 16 歲的客戶砸下辛苦賺來的 3,800 美元買下齊柏林飛船主音吉他手吉米・佩奇用來彈奏《天堂之梯》的吉布森骨董雙柄吉他的心情。兩個版本都能傳達你賣骨董吉他的事實，但觀眾只會記住其中一個。

小試一下

我們
為何要在意？

下次你忍不住想列出事實時，替每項事實列出「我們為何要在意」的清單。舉例來說，「過去十年，極地冰冠減少 20%」是事實。我們為何要在意？「五十年後，海平面上升，包含你後代子孫在內的數百萬人被迫遷居內陸，因而爆發戰爭。」現在你有了影片（或劇情片）基礎，可以透過故事、情感和動作吸引他人。

此外，回答「我們為何要在意」這個問題，也可以為你找到更有力的影片目的。

CHAPTER 4

Instant
Creativity

第四章

即時創意

當我需要拍片點子時,就會啟動腦力激盪模式,腦力激盪讓我在片場更敢冒險。這是個有用的技巧,值得花點時間練習。

腦力激盪是人們經常用來表達「提出幾個點子」的商業行話,但這其實是 1950 年代廣告人艾力克斯·奧斯朋創造的詞彙,包含一組歷久不衰的簡單規則。

創意發想時,我們常說:「我知道了!如果我們⋯⋯不,這個去年做過了。」或是「這樣的話不是很棒⋯⋯算了,我們可能負擔不起。」點子是想出來了,卻也在瞬間打了回票。

腦力激盪將「我想到了!」這個熱血時刻,跟「我覺得這不可行」的冷靜時刻切開。將這兩個階段分開,能激

勵你提出更多更瘋狂的點子，讓你有更多選擇，也讓你更可能為創意冒險。

將你的腦力激盪過程分成兩個階段。在「熱血」的一面不加批判地列出一長串清單。接著，在清單中做出選擇時，啟動「冷靜」的一面。

1. 列清單：這個階段，無論點子有多愚蠢、瘋狂或可怕，都在紙上或電腦螢幕上盡情列出來。事實上，愚蠢的點子只要能把你逗樂或激發別的想法，就是好的點子！這個時候，無論是好是壞，都不必批評。你的目的是列出一長串清單。

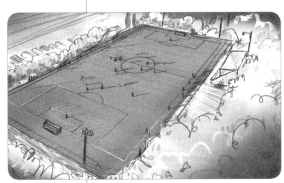

從小型飛船上拍攝兒童足球比賽這種瘋狂點子，可以帶出從球場上方拍攝全景的有用點子。

2. 做出選擇：檢查清單。就算看起來有點不切實際也沒關係，先標出所有有趣的點子，然後將範圍縮小到你真心喜歡的。我試著尋找那些讓我緊張的點子，當我放手一試時，這類點子往往是最有趣的。但你也能選擇讓你興奮、看似特別或簡單的點子，就看你用什麼標準選擇。

以下是實際操作方式：

拍攝計劃

我答應親戚貼幾支我兒子馬修足球比賽的影片，這聽起來很無聊，所以我想找新的拍攝手法。我將構思過程分成兩個部分：「列清單」（腦力激盪）和「做出選擇」（選

擇要用的點子），然後開始腦力激盪。

我想列出一長串清單，所以發想時不去批判，連最笨的點子也寫下來。事實上，為了輕鬆一下，我可能還會故意耍笨：

・把攝影機用膠帶黏在球上
・請裁判拿攝影機
・租一艘小型飛船，從上方拍攝
・扮成「美國青年足球組織」裁判，跟著球隊滿場跑
・給馬修一部口袋型相機，比賽時他可以丟在地上
・將攝影機掛在球場上 15 公尺高的桿子上
・請他妹妹播報即時賽況
・拍練球而非比賽來進入狀況
・訪問球隊的比賽戰術
・用超大變焦鏡頭和腳架拍攝
・在教練帽子上裝一部攝影機，也就是頭戴式攝影機！
・從球隊板凳席拍攝
・給教練指導馬修戰術來個特寫
・拍馬修練習和準備比賽的「幕後花絮」

▲ 超近距離拍攝人物動作，讓運動片的情感更栩栩如生。

現在我準備選了。以下是我喜歡的幾個點子：

・扮成「美國青年足球組織」裁判，跟著球隊滿場跑
・給馬修一部口袋型相機，比賽時他可以丟在地上
・租一艘小型飛船，從上方拍攝
・拍練球而非比賽來進入狀況
・訪問球隊的比賽戰術

· 用超大變焦鏡頭和腳架拍攝
· 從球隊板凳席拍攝
· 拍馬修練習和準備比賽的「幕後花絮」

有些點子顯然無法實現，但若我跟教練談談，我敢說他會讓我在練習時間跟著球隊跑，就能拍到很多很酷的鏡頭。我也會在休息時間採訪他們，再加上幾個比賽時的連續鏡頭，應該就能拍出一支相當有趣的足球影片。

拍攝時

當你正在拍攝，舉例來說，像是公司研習營時，你不會有時間拿出便條紙或筆電羅列清單，但還是可以腦力激盪。你手裡有攝影機，也有想要拍的東西，接著，腦力激盪的方式會像這樣：

列清單，養成短暫質疑自己行動的習慣：
不是站在這裡，用慣的方式拿攝影機，我還有哪些不同的拍攝方式？坐在前排拍會怎樣？站在講者旁邊拍會怎樣？

我能在拍攝時跟誰對話？我能在每個場次結束後訪問執行長嗎？公司的新進人員有誰，她的觀點有何有趣之處？

做出選擇，嘗試任何你覺得有趣的點子。在今天，顯示卡的記憶體容量幾乎沒有限制，所有你想到的點子都嘗試看看吧。

Know Your Audience

第五章

了解
你的觀眾

精彩的國慶日烤肉家庭影片,跟園藝部落格的網路影片,兩者觀眾群不一樣。第一支影片的觀眾是一起烤肉的親友,他們在意的是自己看起來怎樣,以及回想喝下幾杯瑪格麗特之後記不得的事,或許還想跟朋友分享這段美好時光。

第二支影片的觀眾上你的部落格是為了尋求庭院種植的建議。他們或許喜歡看幾個庭院的派對鏡頭,卻不太可能想聽兩個大學死黨回憶你在校園裸奔的時光。

思考哪些人可能是你影片的目標觀眾。如果你有考慮到觀眾,以及怎麼拍片對他們來說才算精彩,就更有可能拍出熱門影片。就算你認為你的影片對所有人來說都很

就算你認為你的影片對所有人來說都很精彩,其中一定會有一小群人特別喜歡這支影片。

精彩，其中一定會有一小群人特別喜歡這支影片。他們是誰？

拍攝前先想一下：

誰才是你的觀眾？男的？女的？他們喜歡做什麼？如果你在拍集郵影片，觀眾就是集郵家。他們為什麼對你的東西感興趣？這些人住在哪裡？他們幾歲？為何我聽到「集郵家」這個詞還是會偷笑？越了解你的潛在觀眾越好。

誰是你的競爭者？這對孩子的生日影片來說不那麼重要，但若你是做生意的（或想吸引大家看你樂團的MV），就得知道其他人在做些什麼。拍攝前先了解，你就有可能做得比競爭者更好。

什麼是觀眾想要的？假設你知道自己想要什麼，像是向他們推銷郵票、你的運動影片或點子，或讓他們觀看錯過的活動，或記錄一場演講，那麼，什麼元素能激起你目標觀眾的興趣？資訊嗎？鼓勵嗎？什麼可以娛樂他們？簡單來說，影片帶給他們什麼？

何時看？觀眾在上班期間看嗎？在家的空閒時間嗎？還是……

何處看？大多數人會在哪裡看你的影片？適合放上網路的影片，可能不適合在電視台播出。在電影院看起來很棒的全景鏡頭，在手機上看起來是平淡無奇的小畫面。

小試一下

我是
他們的觀眾嗎？

有個簡單的方法可以看出為何你要鎖定觀眾，上 http://trailers.apple.com/，閱讀電影用的圖說和劇情簡介。先看幾支你感興趣的預告片，接著再看幾支你完全不清楚內容的影片。最後，看幾支你光從海報就知道自己完全不可能感興趣的影片。

電影公司在吸引你注意這方面做得如何？你能不能看出哪些電影的目標觀眾很明顯不是你？差別在哪裡？

了解自己

你得了解你的觀眾，但也得了解自己，畢竟你是你影片的第一個觀眾，你最好喜歡它。

一位編劇朋友告訴我，他在選擇拍片計畫時，會問自己是否願意花錢進電影院看那部電影。如果自己對買票、買爆米花、等燈光暗下和電影開演壓根提不起勁，他就不會去寫這個劇本。他在輝煌的職涯中違背過這個原則幾次，結果都以失敗收場。每次編寫劇本、與導演開會，或最後的宣傳廣告，都讓他覺得好像在詐騙。

如果娛樂觀眾是拍出精采影片的首要原則，那麼第一條衍生定律就是娛樂自己。

為何用影片呈現？影片為觀眾呈現的東西，是其他方式無法呈現的嗎？

只有一個觀眾也沒關係，只要你能滿足那位觀眾的需求就行。我的公司曾為僅僅八名電視網的重要決策者斥資上萬美元製作影片。為了製作這些影片，我們絞盡腦汁，苦思這些電視網的需求，以及如何說服他們，我們的提案符合這些需求。

至於你的影片：你的目標觀眾是誰，什麼可以娛樂他們？

Know Your Story

第六章

了解
你的故事

別人在跟你描述他們最愛的電影時，會以「這部電影是
關於……」開場。我們本能地意識到故事即將開始，於
是注意傾聽。「這部電影關於一名少女，她發現自己是
真正的公主，必須負起皇室職責」。「這支影片是關於
一名與各地陌生人共舞的男子」。「這部電影關於一名
愛上吸血鬼的少女」。

如果向朋友問起某部電影，她開口就形容「特效很棒」，
那跟描述約會對象時說「他人很好」沒兩樣。你馬上知
道自己不會喜愛這部電影。「很久很久以前」才是吸引
我們一口氣在座位上連坐 90 分鐘的關鍵句。

我們喜愛故事、渴求故事、記住故事。不管長片短片，

**我們喜愛故事、渴求故事、記
住故事。不管長片短片，「說
故事」，就會讓影片更棒。**

故事要素

開頭：主角爬上跳水板

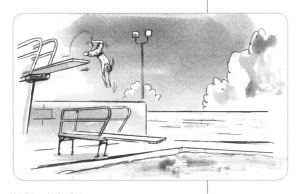

過程：主角跳水

結尾：主角享受勝利

「說故事」，就會讓影片更棒。

歸根究柢，一個故事包含四個要素，主角、開頭、過程、結尾。故事開頭介紹主角及其處境，故事過程訴說主角接下來的遭遇，故事結尾則是整個事件的結局。

主角：這裡指的是影片在描述「誰」。可以是你第一次剪頭髮的兒子、你最傑出的員工，或是你的樂團主唱。你的影片必須跟某人有關。（當然，「某人」也可換成「某物」，像是一隻狗、一隻全身沾滿油污的鵜鶘，甚至一個淪落到垃圾掩埋場的紙箱，但它必須是故事主角。）

開頭不必複雜。介紹主角、說明現況，並稍微透露接下來的走向，以及我們為何觀看。

剪頭髮的故事或許能從你老公說服兩歲的孩子剪頭髮有多好玩的鏡頭開始。跟員工有關的影片或許能以她接聽客服電話開場。看見鼓手敲響鼓棒，我們就知道這是一支 MV。開頭，簡單就好。

過程：有事情發生了。寶寶見到理髮師。服務人員安撫發火的顧客。樂團進入副歌。過程不必複雜，只要有進度就行。如

連環故事

拍攝下一支影片前,無論是什麼影片,都在四格故事框內寫下幾個重點。你的主角是誰?故事開頭、過程和結尾發生什麼事?

漫畫專欄最擅長在三格之內說完故事。看看報紙(或 http://comics.com 等網站),分析三格漫畫的故事構成要件。不用寫下來,只要注意每個漫畫都簡明扼要地交代故事,清楚描寫主角和場景設定(開頭)、糾葛(過程)和笑料(結尾)。

練習用這種方式看故事,有助於你將故事結構內化,你的拍片方式自然而然就會進步。

果能挑戰你的主角就更好了。拍出朝著我們逼近的可怕剪刀,或輪胎從顧客的車子脫落的畫面。

結尾:你想留給觀眾什麼?結尾應該包含某種解答或終結。也許理髮師給的棒棒糖,終於讓你兒子停止哭泣。員工邊接另一通電話,邊透過旁白說明顧客(就算是奧客)就是她熱愛工作的原因。歌曲結束,樂團成員把樂器砸爛。

故事結構讓影片更好理解。無需詳細勾勒完整細節,不必寫出劇本,也不用額外做什麼,練習說故事的節奏就能幫助你拍出更棒的影片。

想像你兒子第一次高空跳水這類單純的事,用故事的語彙來說,他是主角。開頭,他走向跳水板。過程,他緊張地爬上去。結尾,他跳進水裡,然後帶著笑容浮出水

主角的旅程

在大多數結構嚴謹的故事裡，主角都會想要某個東西。他如何得到那個東西，就是我們要說的故事。所以許多影片都有下面的結構：

開頭，主角表達渴望或需求。過程，他拚命去完成。結尾，他克服困難，達成目標。

不是所有主角都是《星際大戰》的天行者路克。有時主角是你學騎腳踏車的兒子，他為了擺脫腳踏車的輔助輪而摔了很多次，最後終於順利騎到街尾。用兩分鐘的影片，就能完整交代主角的旅程。

主角未必能得到想要的東西，有時甚至非常悲慘，像是《哈姆雷特》，最後大家都死了，這也是漫畫主角的旅程結構。《歡笑一籮筐》靠著獨有的悲劇，在電視上播了將近二十年。男孩想要糖果，男孩被蒙住眼睛，揮舞棒子去打塞滿糖果的玩偶，男孩打到爸爸的下體。這確實是悲劇，不過這種畫面怎麼看都好笑。

這裡有個真實範例，告訴你什麼不是主角的旅程（匿名改編自一個應該知道怎麼做會更好的非營利組織網站）。開頭，一個帶領某個重要環保團隊的科學家在鏡頭前唸她的履歷，看起來是要讓我們認識她。過程，一個接一個毫無關聯、沒有重點的軼事，說明她有多關懷環境。結尾，她唸完履歷。淡出。

若她描述自己如何在鄰居死於不明癌症後投身環境科學，我們就會看出她有過一番奮鬥。若她出身微寒，為了拿到博士學位在垃圾掩埋場上夜班，我們就會為她喝采。不過這些都沒有發生，她只是逐項唸出工作經歷，直到，哇！她成為組織的領導人，無聊到我都打哈欠了。

我們畢生都在奮鬥，對沒在奮鬥的人，我們通常提不起興趣。

面。光是在拍攝前思考這個流程，就能讓你有概念，知道要站在哪裡，什麼時候按下「錄影」，讓你更有可能在正確的時間地點拍下對的影片。

Think in Shots

第七章

用鏡頭思考

視線離開這本書，抬起頭看看四周，不用特別看什麼東西。這麼做的目的，是看你如何用視覺審視你所在的地方。

要知道你的眼睛不會在同一個地方停留太久。你的頭轉來轉去，眼神飄移，某個東西吸引你的注意，或者開始覺得無聊，眼神一下又落到其他地方了。

這是人類的正常舉動，就像我們的老祖宗一樣，掃視廣闊的塞倫蓋提非洲大平原，搜尋食物或危險物體。這是我們與生俱來的本能。

想像你被迫觀看一支演講影片，影片開始時有座講台，講者進入景框後，畫面固定在講者的腰部以上。如果講者生動活潑，一開始你會被她吸引，但隨著演講繼續進行，你越來越難專注。20 分鐘後，連睜開眼睛都很困難，即使張著眼睛，你也不太記得那位女士講了什麼。

沒有任何鏡頭轉換的靜態影片，讓人產生幽閉恐懼。景框裡沒有任何動靜，我們也看不到景框以外的東西，我

四個彼此毫無關聯的鏡頭……

……剪接在一起後就不一樣了。

們腦袋裡的動物本能會覺得奇怪,是不是錯過了什麼?
我們想要移動目光,在腦裡大喊**危險**!可能有隻獅子潛
伏在景框外。

未經剪接的影片違反自然法則,所以上帝(或 1897 年某
個不知名的電影製作人)發明了鏡頭。

好萊塢導演執導一部兩小時的電影時,不會放任攝影機
不停運作。相反地,影片會包含許多片段,也就是每隔
幾秒就轉換畫面。像這樣的片段,我們稱作鏡頭,是電
影的最小單位。我們的眼睛還來不及無聊,注意力就已
經轉到完全不同的鏡頭上,然後,我們馬上又有興趣了。
想拍出維持觀眾注意力的影片,就必須剪接。

所有電視和電影都用剪接壓縮故事和時間(對,連《24
小時反恐任務》也這麼做)。若不這樣,你就會發現明
明你想看劇中飛車追逐,卻看到他們在拆信或挖鼻孔。

此外,將鏡頭剪接在一起,可以創造意義並讓故事更豐

接著我們腦中出現……

……一隻狗想要出門的故事。

富。這裡有四個鏡頭,各只有一、兩秒,都是靜止畫面。

1. 一隻狗的特寫,牠躺在地毯上,眼神移向右邊。

2. 鏡頭拍向窗外的郊區街道,天空下著大雨。

3. 同一隻狗將眼神移向左邊。

4. 一名男子坐在劈啪作響的火堆旁那張軟墊座椅上,全
 神貫注地翻看手中的書。

要注意我們「沒」看到什麼。攝影機並沒有在這個鏡頭

小試一下

從素人到專家

隨便拿支你最近拍的五分鐘記錄片(我所謂的
「記錄片」,是指你拍下的現實生活事件影片,
不是事先安排好的。可以是孩子在洗澡,或你參
加的某個活動,例如籃球比賽)。按照下列方式,
用電腦程式剪輯。

· 就算攝影機並未切換,每次注意力聚焦在新的
 主角或動作上時,就算新的鏡頭。45 秒的聊天

畫面,算一個鏡頭;若先對其中一人拍 25
秒,再拍另外一人,算兩個鏡頭。

· 在每個鏡頭中,找出被攝者的明確動作(例
 如:「寶寶微笑」)。

· 每個鏡頭不要超過 10 秒,剪到清楚的動作
 就停止。動作如果是「吉米喝了口飲料」,
 鏡頭就不要出現吉米放下杯子搔耳朵。

剪好所有鏡頭後,重新檢查影片,刪掉最不
喜歡的鏡頭,讓影片維持在兩分鐘以內。

中從男子轉向狗,再轉向窗戶。事實上,我們沒看到男子、狗和窗戶一起出現。這四個鏡頭彼此完全沒有關聯,可能是不同時候在不同地方拍的(拍電影時可能就是這樣!),然而,我們會在腦中將它們串在一起,觀賞者看到剪接在一起的鏡頭後,會找出意義。

個別鏡頭本身沒什麼意義,但合在一起就描述了一隻狗想出門的故事,如果這是 YouTube 影片,我們會很想知道這隻可憐的狗接下來會做什麼。

未經剪接的影片不僅乏味,還很不實用。如果你的影片

團體練習:隨拍電影

我用這個練習,訓練工作坊和公司人員用鏡頭思考。這在婚禮、運動比賽、彩排或家庭聚會等活動和團體聚會場合,也是很棒餘興節目。

你需要一部攝影機、可在事後播給大家看的設備(例如螢幕或筆電),還有可以同時大聲播放歌曲的設備,好讓每個人都聽得到。

1. 選一首熱門歌曲,要確定歌曲有很棒的節奏,如果歌曲主題和活動有關(就算只有一點點),那很好,但無關也沒關係。注意歌曲長度, 三、四分鐘,一般流行歌曲的長度就差不多了。不要透露你選的歌。
2. 確認你的攝影機電池滿格,記憶體充足。將計時器歸零、插入新的記憶卡,或任何攝影機要你做的其他事。

3. 再來向大夥說明活動流程:
 「我們要用這部攝影機記錄今天的活動,等一下會把攝影機傳下去,每個人至少要拿到一次。拿到後,拍一至三個你覺得有趣的鏡頭,再傳下去,或放在別人會發現的地方。每個鏡頭都不要超過五秒。我們不會用攝影機裡的聲音,所以你說什麼大家都聽不見,採訪或開玩笑當然也沒用。
 計時器來到 3 分 20 秒時(根據你的歌曲長度而定),影片就結束了。不要超過這個時間!拍好後,我會搭配一首歌一起播放,看看會有什麼結果。
4. 回答問題。這裡有幾個常見問題的回覆給你參考:
 不,拍什麼都無所謂,只要夠短,大約三到五秒,你也覺得有趣就好。

與真實時間吻合，播映時間就跟拍攝時間一樣長。你在現實生活中非常享受的活動，若改成在電視上看，而且是即時看，就會變成折磨。在電視上看兩小時的芭蕾舞表演會讓你生不如死。三分鐘簡短的連續鏡頭，不就足以讓你回想當時情景了嗎？

我們只有這一輩子，講得哲理一點，與其去看日常生活的即時重播，倒不如好好過日子。

用鏡頭說故事。不是用上面所說的方式拍攝，就是拍完後好好剪輯，少絕對就是多。

不用趕，我們……（某個時間或某項活動）才會看影片。

不，我不會告訴你是哪首歌。

不，我們不會用你錄的任何聲音，這個活動只拍畫面。

5. 到了指定時間，接上攝影機和歌曲播放裝置，影片時間歸零，音樂準備好，接著同時按下兩邊的「播放」鍵。你和大夥會看到一部歌曲與畫面意外合適、看起來十分專業的影片。

經驗：鏡頭拍得簡短有趣，差不多就可以拍出好片了。這個活動也能讓你學到機運的美妙之處。藝術會偶然發生，只要你讓它發生。

重點：如果人數眾多，你可以用多部攝影機和多首歌曲。等到播放時，把整個活動變成「隨拍電影節」。大夥喜歡看到別人的觀點，並為自己的影片歡呼。

自己用家庭影片練習也很不錯。挑選一首歌曲，搭配你的活動主題，例如派對、家庭聚會或運動賽事，使用簡短的鏡頭，在歌曲結束時停止拍攝。拍好後，按前面的方式一起播放。

如果你有 iTunes，還可以更加隨興。不要事先決定歌曲，先拍五分鐘左右的影片，確認影片時間後，依片長在 iTunes 音樂資料庫搜尋歌曲，挑選等長的音樂同步播放。

如果你想分享影片成品，也可用電腦剪輯程式，結合畫面和歌曲。

Make Every Picture Tell the Story

第八章

讓每個畫面都有故事

製作精良的影片無論有多短，都描述了完整的故事，就連影片中最短的片段都有主角、開頭、過程和結尾。一個個小片段累積成更大的片段，也都描述出完整故事。較大的片段集結成一部電影，同樣描述出完整故事。舉例來說。

電影描述了一個男孩（主角）的故事，他的家人慘遭殺身之禍，他因此被迫加入一位奇怪大師／戰士的軍隊，逃離他的星球，為家人報仇。從墮落但強大的敵軍手中逃出後，他帶領一群叛軍回去將之殲滅。

段落涵蓋了大部分的故事。在這部電影裡，有個段落描述男孩和大師來到一座毫無法紀的城鎮，想搭上傭兵的太空船。他們遇到破太空船的艦長，好不容易才早敵軍一步離開這個星球。

場景發生在單一時間、單一地點，組成了段落。這個段

主角＋動作
＝鏡頭

用完整句子思考你的鏡頭，有名詞、有動詞，就像英文老師教的那樣。名詞是鏡頭的主角，動詞是故事。

反問自己，這個鏡頭描述什麼？如果能用一個完整句子回答，就是好鏡頭。如果不能，那就不是。「一隻狗經過屋子」是一個鏡頭中的完整故事，「一隻狗」則不是。

落其中一個場景，是男孩在酒吧遇到這
艘爛船的艦長，心生厭惡。

鏡頭是電影或影片中完整未剪的單一片
段。酒吧場景其中一個鏡頭，是一名賞
金獵人（本鏡頭的主角）望向這個遭人
懸賞的艦長。注意男孩並未出現在這個
鏡頭中，但這個動作對他仍有影響。他
仍是本片主角，但他沒在這個鏡頭出現，
所以不是這個鏡頭的主角。

《星際大戰》比你的影片還要浩大複雜，
但原則還是一樣。如果你影片的任何一
個片段缺少了故事，就少了流暢感。缺
乏故事的鏡頭導致拙劣的場景，拙劣的
場景造就拙劣的段落，然後扼殺了電影。
影片的每個片段都需要主角、開頭、過
程和結尾。

生日影片的某個鏡頭，可能是「女兒的
手伸向蛋糕」。鏡頭一開始是一塊蛋糕
（主角！）放在高腳托盤的漂亮盤子裡
（開頭）。一隻一歲嬰兒胖嘟嘟的手伸
了過來（過程），啪地一聲落在蛋糕中
央。停。鏡頭結束。

對部分家庭影片來說，處理好鏡頭，故
事自然就會到位。

一個鏡頭，三個景框

開頭：鏡頭的主角（蛋糕）擺在高腳托盤上

過程：一隻手威脅我們的主角

結尾：掠奪者將主角摧毀

多個主角的情況

拍 MV 只拍主唱的話，樂團成員不高興怎麼辦？拍婚禮時，新郎和新娘都很重要怎麼辦？影片中可以有一個以上的主角嗎？

答案是可以也不可以。製作精良的影片，故事可以描繪一個以上的人物，但還是得挑出一個主角。20 世紀頂尖企業顧問彼得‧杜拉克有句名言：「在商場上，專注是成功的關鍵。」專注在主角上，也是影片成功的關鍵。

一部電影可能不只一個主要角色，但只會有一個主角。導演的工作是好好描述主角的故事，並訴說其他相關人物和主角的關聯。

找出主角是你的任務，不必每次都跟你的拍攝對象分享這個決定，或是獲得他們的許可。你也許可以把「這對夫妻」當成婚禮影片的主角來解決這個問題，反正新人總是出雙入對，不過或許其一人應該成為主角。（提示：婚顧產業都把錢投資在新娘身上，不是沒有道理。）

如果你拍的是樂團或其他團體，記住每個團體都有一位領袖。就算是 U2 樂團也要有人要當主唱。你不必排除其他團員，但必須承認，把領袖當成主角，影片會更棒。

一旦選定主角，就能開始挑選次要人物，把他們當作各自故事的主角，每個故事都要有開頭、過程和結尾。我們當然想看新郎在婚禮前做些什麼，想看他走到大廳前佇足等待新娘。我們也想看婚禮後的他，以及他對新娘的愛。以樂團來說，就算主要故事（就是電視電影術語所謂的「A 故事」）是在描述主唱，你為 DJ、鼓手和貝斯手創造的故事越豐富，影片就越精彩。

在任何情況下，都不能因為有好幾個主角，就藉口說**沒有**主角，無論你描述的人物有多少，都要賦予他們一個有開頭、過程和結尾的故事。你必須找出這些故事，並確認你有拍到你需要的東西。

Keep It Short:
The Rubbermaid Rule

第九章

影片不要長：
保鮮盒法則

伍迪・艾倫的《安妮霍爾》榮獲 1978 年奧斯卡最佳影片，該片描述一段為期 5 年的複雜感情故事，片長 87 分鐘。你上星期在電影院看的那支爆雷預告片，片長最多 2 分 30 秒。你最愛的爆笑超級盃廣告，30 秒。看一個網頁的平均時間呢？只有 15 秒。

你怎麼會以為你的公司簡介影片需要用到 10 分鐘？（真的不需要。）

「要言不煩」、「永遠讓他們還想要更多」、「在章節中塞滿老話，把讀者無聊死」。這些箴言告訴我們一個重點，就是把你認為表達想法所需的時間刪到只剩 1/3。你若認為需要一支 10 分鐘的網路影片，就規劃 3 分鐘。完成之後，如果覺得影片很長，又不吸引你，就再刪短一點。

把影片規劃得短一點有一些好處:

1. 你不用硬塞時間,「硬塞」只是無聊的另一種說法。時間很有限,每個鏡頭都得和其他鏡頭競爭,才能掙得一席之地。只有強者才能生存。
2. 你在跟全世界搶占人們的注意力。無論你的影片有多出色,影片短一點才會有更多人看完。
3. 步調快一點,影片才會持續有進展。就算沒那麼有趣,也比較不會有人注意。
4. 規劃起來比較簡單,少拍不同的鏡頭,就可以少花點工夫!
5. 比較便宜(如果你拍這部片得花錢,那就是了)。每分鐘可花的錢變成 3 倍,也許可以讓你請來更好的卡司,或買其他奢侈的設備。

短影片唯一的潛在壞處,是需要更多規劃和剪輯,拍起來困難多了。但我不認為這是壞處,反而比較像是「挑戰」。

保鮮盒跟這些有何關係?我們家有一整櫃用來分裝食物的保鮮盒,這幾年來我改用塑膠保鮮盒盛裝食物,我注意到自己老是拿到過大的保鮮盒,有時甚至大了兩、三倍。我腦中估算的食物分量比實際分量多出許多。幾次觀察客人在家裡過夜時也做出同樣的事後,我推斷大多數人的腦袋都有這種奇怪的小毛病。

不知何故,你腦中的影片估算細胞也有相同思維。你原本認為的影片長度,還是有可能因為太長而流失觀眾。

小試一下

選小一點的容器

除非經過多次練習,否則你可能還是會高估影片所需長度。下次試試看保鮮盒法則吧,將你最初猜想的長度刪到只剩 1/3,讓影片更緊湊、更有娛樂效果。要是運氣很好,拍到很多很棒的東西怎麼辦?大可把影片換到更大的容器裡。

團體練習：停格故事

如果你所屬的團體定期使用影片（像是影片課程、商業或樂團），這個練習會讓大夥習慣用主角、開頭、過程和結尾來思考故事。

將你的團體每 2 到 6 人分成一組，最好不要超過 4 或 5 組，因為這個練習要花一點時間。

設置一連串不同的場景（大家會同時拿到相同場景，像是「初次約會的大災難」），要求各組利用這個場景編出自己的故事，然後在所有人面前表演。讓你的團隊練習用 3 個連續畫面，也就是類似連環漫畫的「停格」來描述一個包含主角、開頭、過程和結尾的完整故事。

每一格都沒有動作和對白，只是在製造「畫面」而已。每組先從「格 1」的凍結姿勢開始，接著依序移到「格 2」、「格 3」。各組都表演完自己的故事後，再指派新的場景。
規則如下：

1. 給所有小組相同的場景。場景應該簡單、沒有特定結局，但要提示地點和某種動作。這裡有幾個場景可以當開頭：
 - 世上最差勁的醫生
 - 生日派對上的騷動
 - 一次邂逅

 - 不怎麼棒的戶外景緻
 - 初次約會的大災難
 - 玩耍的孩子們

2. 每個人都要表演。不是所有演員都要出現在每一格裡，但所有人都至少要出現在一格中。

3. 給各組 15 分鐘左右的時間，規劃並彩排他們的第一個故事。做越多次就越上手，所以他們抓住訣竅後，你就能縮短時間。

4. 彩排結束後，指定一個「舞臺」區，集結各小組，讓他們上臺演出。

5. 各組表演完後，可以請大家評論一下。如果其中 1、2 組表現得特別好，我們為何這麼喜歡他們？有沒有哪組的主角設定特別不錯？哪幾組的開頭、過程或結尾鋪陳得最好？為什麼？

6. 重覆。

一個小時後，整個團體就能掌握基本故事型式。這將大幅改善他們把影片當溝通媒介來思考的能力。

Always Leave Them Wanting . . .

第十章

保持神祕感

即興表演是指沒有劇本的表演，什麼也沒有，只帶著腦袋上台，試著取悅觀眾，你可以想像這並不容易。我曾上過凱斯‧強斯頓一堂即興表演課，他是了不起的即興表演大師，他做過一個練習，我永生難忘。

凱斯讓任何想上台的人上台，在大家面前做任何他們想做的事，沒有限制。演員向來都得遵照別人的指令行事，一開戒，簡直就像街頭毒蟲拿到純的海洛因一樣。但觀眾也有任務，一旦覺得無聊，他們就起身走開。這個比賽是要看誰能把觀眾留住最久。

走開對觀眾來說很有趣，因此你在台上沒有太多時間留住他們，這跟現今影片現實環境一樣，觀眾一旦覺得無聊，按一下，馬上就有別的東西可看，站在台上看台下空無一人會讓人很絕望。在我經歷失敗的痛楚（我認為我唱得很好，但才 15 秒大家就走光了），也看到別人慘

敗（這就好玩多了）後，才明白凱斯要教的不是「我們
有沒有才能留住房裡的人」，而是「什麼才能奏效？什
麼讓大家一直看下去？」

首先我們學到什麼無法奏效。雜耍能撐 30 秒。有個女人
開始寬衣解帶，最初幾分鐘是很好玩，但當她脫到沒剩
幾件時，大家就避之唯恐不及地逃出門外。看來當觀眾
發現接下來會看到的就這些時，就會趕緊離開。

就在我想沒人留得住觀眾時，一名演員上台，開始用默
劇的方式走向浴室。浴室好像讓他既緊繃又緊張，但
他開始戰戰兢兢地清理浴室。當他小心翼翼擦著洗臉盆
時，臉上的表情傳達了他的恐懼，一副洗臉盆會咬他的
樣子。我們注意到他努力不往洗臉盆的另一邊看去，可
以推論馬桶一定就在那裡。將近五分鐘的時間，這個不
情不願的清潔工逼自己越來越靠近馬桶，過程中一直先
找別的東西來清，他的恐懼也越積越多。他用太陽劇團
小丑的技巧表演靠近和逃避的樣子，大家看得樂不可
支。最後，當他再也逃避不了時才去洗馬桶，接著馬桶
攻擊他，我們邊笑邊看馬桶跟他纏鬥，最後馬桶贏了，
把他吞了下去。觀眾鼓掌叫好，沒人離開房間。

這名演員的厲害之處，在於他了解伏筆的力量。他的表
演每一刻都在挑逗觀眾，都經過精心建構，只透露這麼
點內容，此外沒有再多。他給我們足夠的故事內容，讓
我們知道即將有事發生，卻不足以知道是什麼事情，這
能說服我們留下，看看會有什麼結果。讓人們留下的，
是還會發生更大事情的承諾。

除非你表演丟嬰兒的雜技，否則很難
留住觀眾太久。

小試一下

從中間開始

在你的下支影片裡，跳過任何場景設置或介紹，直接開始。猜測這是怎麼回事的遊戲，會讓觀賞者保持興致。

如果你的「驚喜派對」影片，一開始就出現一群人在黑暗中躲在家具後的鏡頭，馬上就能挑起觀眾的好奇心。拍後車廂塞滿行李、碰地關上的畫面，作為度假片的開頭，就知道你要去某個地方，我們想要知道更多。

你也可以大玩布局和關鍵象徵。影劇學校有條古老的編劇法則，如果第一幕有槍，戲劇結束前槍最好會響，亮出槍枝是讓觀賞者保持興趣的方法。會怎麼開槍？何時會開槍？誰會死？

當然，槍只是比喻。如果你拍的是學習跳台滑雪的影片，片頭就讓主角來個大大的跳躍、在半空中飛舞，然後停格。這下我們就會看完影片，想著他會不會成功。

伏筆是現代娛樂中最強大的貨幣，埋下伏筆代表讓觀眾還想要更多……並納悶接下來會發生什麼事。克制一次秀出所有東西的誘惑，絕對不要解釋。挑逗我們，就能讓我們保持興趣。

J.J. 亞伯拉罕的電視影集《Lost 檔案》讓人充滿好奇。整整六季，你都不知道發生了什麼事，或接下來會怎麼樣。《教父》一開始就有個我們從沒看過的男子（演員）說：「我相信美國」。我們要過了五分鐘才知道他付錢請教父幫他一個忙。顯然某件重大、危險而異常的事即將發生，促使我們看下去，想知道是什麼。導演科波拉把我們拉進一場遊戲，讓我們去找出誰是誰，以及房子裡有怎樣的權力平衡，成功挑起觀眾的好奇心。

想要創造神祕感，就要確認你的鏡頭會挑起疑問，而不是回答問題。

如果拍的是示範教學片，你不必開口就說：「嗨，我是史蒂夫‧史托克曼，這支影片要教你如何生火，我人在大峽谷，那邊有堆我收集來的木材。」

相反地，先用特寫鏡頭拍攝某人在小木棚旁邊擦亮一支火柴，小心翼翼地點燃木堆下的火種，觀眾馬上會想要知道這是哪裡，怎麼會有人在生火，接下來會怎麼樣。當你什麼也不說時，他們就會被激起興致，之後就任你處置了。後面都別解釋太多，那麼你想留住他們多久都可以。

PART 2

Preparation— The Secret of the Pros

你不必花好幾個星期準備、寫好一頁頁劇本、請來大批劇組人員才能拍出精彩影片。

但大多數人連準備都不準備。沒有思考、沒有規劃、沒有想像，只是拿了攝影機就開拍。

在「沒有」和「什麼都有」兩個極端之間的某處，有一個適合你拍片計畫的折衷規模。

Pitch It

第十一章

推銷

我剛開始寫劇本時，聽很多人說要「推銷」劇本，像是「我要去某某製片公司，推銷這隻會說話的鯊魚」。這個概念是用幾句嚴密的句子，向電影監製說明劇本，賣出電影構想。他們整天坐在位子上，聽別人推銷構想，無聊到發慌。我當時覺得這個點子很蠢，我都寫完一百頁的劇本了，幹嘛還這麼做？他們不能直接看劇本嗎？

後來我才慢慢明白，推銷是種協助他人來幫助自己的練習。除非他們喜歡這個構想，否則沒人有時間聽完冗長的說明，如果我能用三句話說明我的電影，聽過且喜歡這段推銷的人就能輕易用三句話再向其他人說明，如此散播下去，也許就有某個人喜歡到真的去閱讀這部劇本，並且拍成電影。

推銷做得好，不只有助於別人描述我的故事，還讓他們想要描述這個故事。反過來說，如果我沒完沒了地扯上

把垃圾放進影片裡，出來的東西也會是垃圾。如果你開拍時不知道在幹嘛，拍攝過程也會不知道在幹嘛，拍出來的成品也就……不知道在幹嘛。

十分鐘,要怎麼期望別人跟朋友說這個故事?

一個額外的收穫是,推銷電影讓我變成更好的編劇,因為我必須清楚了解自己在做什麼,這招對影片也有效。

把垃圾放進影片裡,出來的東西也會是垃圾。如果你開拍時不知道在幹嘛,拍攝過程也會不知道在幹嘛,拍出來的成品也就……不知道在幹嘛。若有認真思考你的拍片計畫,然後歸納成一、兩句話,就能輕易專注在執行計畫上,把影片拍好。你可以隨時停下來比對計畫與現實,「我要推銷的是什麼?我拍的還是這個東西嗎?」

拍攝任何比「小孩跳彈簧床」還要複雜的影片時,把推銷當成規劃的第一步。對的推銷能幫你吸引合夥人,引起潛在觀賞者的興趣,也能幫你說服朋友幫你,說服老闆給你時間,或說服拍攝對象坐好讓你採訪。

你的目標是將計劃拍攝的影片用一、兩句話總結。大部分都很容易,「莎拉第一次去看爺爺奶奶」這句推銷詞不僅引起你爸的興趣,也給了你明確的故事情節(拜訪父母),讓你的拍攝更有重點。

較複雜的推銷可使用開頭、過程和結尾的故事結構簡化。「(開頭)這個故事是關於一位樂團指揮,他認為太太背著他偷腥。(過程)他在指揮交響樂時,幻想用越來越離譜的方法對付他的太太。(結尾)結果他發現實際做起來沒有他想的那麼容易。」(《紅杏出牆》,作家兼導演普萊斯頓·斯特奇斯 1948 年的作品。)

小試一下

推銷練習

到 YouTube 或 Vimeo 上觀看幾支熱門影片,你能推銷它們嗎?

用同樣方法處理你最近的拍片計畫,或已經規劃好的拍片計畫,試著向幾位朋友推銷,他們聽得進去嗎?

這是我的電影《生命旅程》的推銷詞：「（開頭）四個兄弟姊妹趕回家，見重病母親最後一面。（過程）當母親撐著與病魔纏鬥時，（結尾）四人發現自己跟其他人一起被困了兩個星期。」

較簡短的推銷像是：「一組醫療專家入侵一名糖尿病患家裡，提供緊急介入治療，並幫他進行居家改造。」（某醫療網路短片系列）

除非使用特定形式對你而言比較容易，不然就別操心。真正的目標是用簡單、有趣的方法，快速說明你的影片。

非故事結構

就算沒有故事，你仍需要某個東西將你的影片串在一起。

學校的冬季募款慶典可以用時間序列將內容串在一起。首先，拍攝早上學校空無一人的情景。接著，拍攝學校變成孩子的夢幻樂園。再來，人潮湧入玩耍，大人小孩無比歡樂。然後，慶典結束，大家互相擁抱，開始清理校園。

當然，這是一個有開頭、過程和結尾的故事。你拍的每個鏡頭也都要有自己的趣味，以及開頭、過程和結尾。但除非你（過於）廣義地將學校社群當成「主角」，不然這不算主角的旅程。

有一個建構非故事影片的好方法，是把影片套在另一個簡單但屢試屢效的結構上，那就是音樂。你可以將任何影片配上音樂，讓音樂引導鏡頭切換。如果鏡頭拍得好，也有一致的主題，對的音樂就能讓影片變得有趣、動人、刺激，且有連貫性。

MV 就是實例。MV 可能有一個來自歌詞的故事，或者移植了歌詞所「影射」的故事，或者只是單純的表演，也可能結合以上三者。如果歌曲好聽，這些方法都會奏效。音樂的節奏和旋律能夠帶動影片，並賦予連貫性。

Know Your Video: Part 1

第十二章

了解你的影片：第一部

你的影片是什麼？要回答這個問題有個方法，那就是告訴我們影片類型。人們透過「類型」這個詞，設定對影片的期待。

電影中我們最熟悉的就是類型片，包括動作片、恐怖片、科幻片、違反體制的貪腐警察、人物傳記、歌舞片和運動故事。你大概馬上知道自己喜歡哪類電影，又不喜歡哪類，你的觀眾也是，這也是用類型思考的重點。

每個類型都有特定的結構，觀眾在看影片時，會期待看到這些結構。

在愛情喜劇片裡，兩個人「浪漫邂逅」，先是討厭彼此，接著墜入愛河，因為阻礙或誤會而遇到極大麻煩，然後再次墜入愛河。觀眾喜歡浪漫愛情喜劇用意料之外的方

類型研究

回到 YouTube 做更多研究：點開本週排名前 20 名左右的影片。在同一類型裡找兩、三部片。它們有多滿足你的期待？跟同類影片相比有何獨特之處，舉例來說，某部小品喜劇跟另一部有何不同？

下次拍片時，思考一下你拍的是哪類影片，觀眾對你有何期待？腦力激盪出一張清單，規劃拍攝時將主要期待謹記在心。你不必盲目地順從這些期待（這樣還有什麼好玩的？），但若偏離期待，你得知道這將會影響觀眾的觀感。

式和魅力滿足自己對類型片的期待，但若沒有快樂的結局，期待就會落空，數百萬女性會氣呼呼地離開。

了解影片類型的好處，是能幫助感興趣的人很快找到我們的作品，反之亦然。類型看似是種限制，但你很快就會體認到，類型也只是常規，是社會的普遍傳統，能幫助你了解觀眾對影片有什麼期待。任何有助於你了解觀眾的東西都是好的。

雖然你可能不習慣這樣思考影片，但影片也有類型。教學片、「整人」片、MV、網路攝影機影片、小品喜劇、停格動畫，這些名詞的定義還在發展，但確實存在。就像電影一樣，影片類型傳達你的影片主題，同時將你框進期待中，若沒實現觀眾對類型的期待，觀眾就會大失所望。

教學片是一種類型，MV 則是另一種。如果我想要知道怎麼使用 Photoshop，卻看到辣妹對我唱歌，我會很不耐煩。情況若相反，也許不會那麼嚴重，但還是會不耐煩。

小品喜劇片最好很好笑。MV 需要呈現樂團和整首歌曲。婚禮影片要有「我願意」那一刻。產品展示片應該清楚表達你為何愛這個產品。看追思片時，應該要笑中有淚。看工作流程片時，應該要學會怎麼堆箱子。

一開始觀眾的期待也許像一種限制，但也能用來找出趣味，了解觀眾的期待，然後做一些出人意表的事，扭轉期待。愛情喜劇片的變型包括男子愛上卡通人物（《曼

幽默的力量

電視節目《週六夜現場》已經播出超過 35 年。這些年來，每集 90 分鐘的節目裡，好笑的大概 15 分鐘，其中只有兩分鐘非常好笑。

你可能會想，這樣的比例並不好，但你錯了，為了那 15 分鐘的歡笑，我們很樂意坐下來看上 75 分鐘的填塞內容。對人類來說，笑料就像古柯鹼一樣有高度成癮性，我們會努力得到這種快感。以《週六夜現場》來說，我們只要熬過其他時間，就會得到足夠的回報，節目就是靠這一點存活至今。同樣重要的是，這爆笑的兩分鐘實在太好笑，你很可能會在隔天跟朋友講，讓隔週的收視率變得更高。

不是每個人、每件事都很好笑，即使如此，如果你能在影片裡加入哪怕只有一秒的幽默內容，你就應該這麼做，這是讓觀眾意猶未盡最快的方法。

哈頓奇緣》），還有一對情侶從此過著幸福快樂的生活，對象卻換人了（《戀夏 500 日》），以及 78 歲頑固老頭和幼童軍之間的麻吉情誼（《天外奇蹟》）等。

你應該學習這些電影，把類型當作創意的起點。舉例來說，你可以在婚禮後採訪親友，請他們聊聊派蒂和約翰為何不是天造地設的佳偶，中間再穿插例行的婚禮活動。

你也可以結合各種類型。如果樂團唱出打在螢幕上的 Photoshop 操作方法，同時還有上百張同一女子的複製圖像在螢幕上跳舞，這支音樂教學片就會很有意思。耶魯大學拍了一支結合招生影片和電影歌舞劇的類型片，因此登上頭條（到此觀賞：www.stevestockman.com/genre-mashups-yale）。

Know Your
Video: Part 2

第十三章

了解你的影片：第二部

結構是電影的一切。我的意思是影片的串連方式就跟其他東西一樣，對拍出成功影片至關重要。參考以下這部電影，你就能夠輕易明白箇中道理。

電影一開始，黑色畫面逐漸清晰，出現一個冒火的巨大巫師頭特寫，大喊著：「把邪惡西方女巫的掃帚給我拿來！」在煙與火中，我們聽到一個帶著布魯克林口音的聲音追憶道：「她一巴掌打在我鼻子上的那天，我好像還只是乳臭未乾的小子，那時我就知道，我們看上對方了。」接著畫面切到穿越森林矮樹的主觀鏡頭。一隻小黑狗從樹下衝出來，狂吠咆哮。鏡頭跟著狗兒來到林中空地，穿著棉布格紋洋裝的女孩回手打了鏡頭一巴掌，一片黑暗。接著畫面切到一個小女孩和一隻獅子手勾著手，一路順著黃磚路跳舞……

跟你記憶中的《綠野仙蹤》不一樣嗎？確實如此。人物、地點，甚至許多鏡頭都一樣，但這些部分都重新排列，

組成完全不同的東西。我們將電影重新建構成完全不同的樣貌。結構賦予電影意義。

你也可以用別的方法重新排列《綠野仙蹤》的結構。想像從女巫的觀點描述電影（音樂劇《女巫前傳》），或一個（尚未編寫的）版本，描述安梅嬸嬸穿越 20 世紀初葉的美國，瘋狂尋找失蹤姪女桃樂絲的悲慘旅程。

不同結構，造就不同電影，你的影片也一樣，你可以選擇是否要用時間序列描述故事。敘事觀點可以是一個天資聰穎的老師，也可以是她的一個不那麼聰明的學生。影片基柱的排列方式就像建築物的大樑一樣，會全面影響影片最後的風貌。

小試一下

影片要素

如果我們在拍新款口袋型攝影機的銷售影片，我們知道這種類型的影片代表我們要推銷產品特點，並鼓勵購買。在類型的這些限制內，有無限多種結構，為了從中擇一，先腦力激盪一張可能的「要素」清單，當作影片的建構基材。

口袋型攝影機銷售影片的可能要素
· 代言人
· 展示使用中的攝影機
· 滿意的顧客
· 公司副總 / 產品開發部門
· 使用這款攝影機的幸福家庭
· 示範將攝影機插上電腦有多簡單
· 顧客的連續鏡頭
· 可愛動物
· 圖說
· 旁白

將這些元素組合起來，就是你的結構。一名男子直接推銷 / 示範新款攝影機符合這個類型，但介紹這項優異鏡頭新科技開發過程的紀錄片也一樣符合，用新款攝影機拍攝連續鏡頭所串成的顧客試用心得也同樣奏效。採訪則是另一個完全不同的作法：訪問公司副總 / 產品開發部門，穿插在家庭度假影片之間。

結構不同，影片呈現的樣貌也就完全不同，但都在推銷這款攝影機，也都符合觀眾對此類型影片的期待。

When You Need a Script

第十四章

劇本

成功的影片需要故事，如果故事的對白和細節多到無法輕易記牢，就需要劇本。劇本不過是影片的書面版本，當中包含台詞和畫面的簡短描述。

演員和對白需要劇本，任何有多處拍攝地點的影片需要劇本，任何動用珍貴資源（像是金錢，或是其他人的時間）去拍的影片也需要劇本。

劇本不過是影片的書面版本，當中包含台詞和畫面的簡短描述。

若你花費大量珍貴資源請來專業劇組和演員，你會想要一份寫得很好的劇本，呈現每個場景、每個地點，以及每句對白，讓每個人都拿到一致的訊息。

劇本不必是經過專業編排的長篇劇本，如果你真的想學怎麼寫電影或電視劇本，書店和圖書館裡多的是教學書籍，但別因此停下你在紙上草擬拍片計畫的腳步。

你的劇本可以是一張你想拍的場景清單，可以是幾句寫好的對白，也可以是旁白，一旁是注記，說明你想拍的場景。只要適合你的計畫，怎樣都行。

讓影片變精采的工程很浩大，但你可以先在紙上寫下來，這是達成目的最便宜的方式。當你編寫、改寫再改寫，讓劇本更有力時，影片還只停留在你的想像中。

你可以刪掉某個你不喜歡的角色。如果中央公園不適合作為拍攝地點，嘿，你馬上就能把活動搬到你家後院。全在紙上進行，完全免費，你還沒付錢買器材，或賄賂朋友出席，或說服老闆讓你在辦公室拍攝。一切都還沒發生。

完成之後，你的劇本就變成製片規劃工具。就像古時木匠的箴言：「兩次測量，一次裁切。」劇本是你第一次測量影片的機會，告訴你需要什麼地點、多少演員，以及要在晚上或白天拍攝。

劇本也是你跟劇組溝通的工具。有了白紙黑字的紀錄，就沒人能說「我不知道我們需要一隻真的豬」。

小試一下

寫寫看

把任何你一直想拍的影片編成劇本，可以簡單到只有對白。地點若不只一個，編成「地點和對白」的劇本，像是這樣：

「媽媽居家烹飪」部落格影片

地點：廚房

動作：媽媽從玻璃碗中拿出一球麵團

媽媽：揉麵團時，雙手沾點麵粉，然後把麵團往你的反方向推開。像這樣轉，朝你這邊摺過來，再次推開。重複大約 10 分鐘，直到麵團摸起來像你的耳垂一樣柔軟又有彈性（雖然聽起來很怪）。

這些就是劇本的內容，非常簡單。等你要拍時，媽媽就會知道該講什麼，你也知道鏡頭會是什麼樣。

If You Have Nothing to Say, Shut Up

第十五章

如果無話可說，就閉嘴

「少就是多」適用於影片每個面向，包括片中人物所說的話，畢竟，這是「影片」，不是「音片」。以下有幾個你該避免的常見錯誤。

描述畫面：畫面逐漸清晰，一名英俊無比的男子站在潔白絕美的沙灘上，海浪在他身後輕輕拍打海岸。一串標題顯示他是史蒂夫·史托克曼，舉世聞名的導演。他說：「嗨，我是史蒂夫·史托克曼，舉世聞名的導演，我所在的地方是世上最美的海灘之一。」這裡有多少字需要講出來？一個字都不必，螢幕上都有了。觀眾跟我們一樣聰明，他們看得見也認得字。

相反地，切進重要訊息，讓這名男子開場就說：「好好欣賞這片美景。這座位於澳洲的海灘，明年就要變成停

車場大樓了。」這下你引起我的注意了，比念出標題的版本還要快 6 秒。讓畫面為你代勞。

胡扯瞎掰、含糊其詞，與無聊地重申了無新意的事：咱們從一個姑隱其名的慈善團體影片中抓出一段話來分析，「擁有超過 10 億人口、蓬勃發展的經濟，以及具備技能的勞動力，印度這個國家正在進步。」他們試著透過這句話告訴我們什麼？印度正在成長？這我們早就知道，印度可是外包服務的承包國。

開頭就講廢話已經夠糟了，更何況這根本不是製片人真正想說的話。他們的影片是在介紹一個幫助印度人民脫離赤貧的組織，跟「正在進步的國家」很難扯上關係。這是典型的含糊其詞，製片人以為指出印度偉大之處，再指出問題，可以達到「平衡」。也許這讓他們好過一點，卻完全模糊影片重點。

何不直接切入重點？「儘管經濟蓬勃發展，印度的孩童卻病息奄奄」這類的話就很直接，也很嚇人。在現實生活的組織中，我們用會「有些人說」、「我認為」和「這有可能……」等字眼，緩和我們的想法所造成的衝擊，不那麼強硬感覺比較安全。但在影片裡，正常的委婉廢話會變得無聊又空洞。

看看同部影片中一位醫生說的話，「我認為，光是擁有健康的童年，在為社會做出貢獻這方面來說，就有可能真正發揮他們的潛力。」這是一段非常不直接的說明，只要看到「在這方面來說」，你就知道有人在含糊其詞，

影片是比印刷更豐富的媒介，除了故事本身之外，還有聲音和影像訊息讓我們更容易記住每件事物。這份豐富讓我們很難忍受影片內容重複。

拍攝前先剪掉

刪除最弱的部分，影片就會變得更有力。在紙上刪減比較便宜也比較容易，養成瀏覽劇本找出累贅之處的習慣。下面有些訣竅可以幫你：

1. 列出一張場景清單。每個場景用一句話簡短描述，像是「會議室，傑克用迴紋針刑求中情局幹員」，或「下東側水果攤，老大出門買水果時，兩名男子開槍射中他的胸部。」檢查你的場景清單，找出累贅部分，刪掉相同場景。

2. 接在「所以」這個詞後面的東西，幾乎都是重複的話。直接刪除這個詞，並儘可能刪掉接在後面的句子。

3. 請別人大聲唸你的劇本。電視、電影演員通常是第一批朗讀劇本的人，他們會圍繞在桌旁，進行所謂的「讀劇」。聽大家大聲念出每個東西是很痛苦（與其在播放成品時折磨朋友，倒不如現在痛苦！），但重複的部分也會變得非常明顯。

加上「就有可能真正發揮他們的潛力」，變得極為模糊。他的意思是，「如果這些孩子老是生病，我們如何期望他們長大後成為印度未來的領袖？」不能怪這位醫生在訪談中胡扯一通，因為大家都這樣。但將這段剪輯到影片裡，就是製片人的錯了。

重複：在書裡，如果我們在 100 頁內都沒再看到某個角色，當她的名字突然又出現時，可能會讓人困惑，這是那個把丈夫踢出家門的克麗西或克麗斯坦嗎？為了解決這點，作者通常會附上一段話提醒我們：「克麗西走在鋪石小徑上，離開勒戒中心。她走出大門時，等待她的毫不意外並非她那遊手好閒的丈夫。」

影片是比印刷更豐富的媒介，除了故事本身之外，還有聲音和影像訊息讓我們更容易記住每件事物。在電影裡，就算有 30 分鐘沒再看到某些角色，只要再次看到並聽到他們，就會立刻想起來。

這份豐富讓我們很難忍受影片內容重複（除非重點就是重複：請看《今天暫時停止》或《記憶拼圖》）。我在看初次剪輯的電影時，有時也會發現我在重複。可能是某個演員的演出讓兩幕場景呈現同樣的情感衝擊，那可能是我在紙上寫時忽略了兩者的相似之處。無論如何，重複就要剪掉。

If You Wing It, It Will Suck

第十六章

臨場才準備，
影片肯定爛

沒有劇本？沒問題。但沒有規劃？問題大了。
· ·

除非是急忙拿出攝影機拍下隕石撞地球，否則一定要有規劃，每個自重的專家都會事先規劃。幸好，規劃未必耗時費力。

事實證明生命中的許多活動都有劇本，事先思考「劇本」就是一種規劃。婚禮、畢業典禮和公司會議都有流程順序，你可以事先拿到流程表。家族旅遊有行程表。就連看似未經規劃的事情，像是生日派對或球類運動也有一定的形式，而這形式你也都已看過。除非你是第一次去遊樂園、餐廳或汽車監理所，否則就連完全沒有正式結構的活動，你也能精準預測接下來的可能發展。

拍攝前先宣傳

就算只是像烤肉這種隨興、沒有劇本的活動也沒關係，在下一支影片中尋找故事，思考主要角色。誰是主角？誰也很重要？看看有什麼行動，活動的開頭、過程、結尾可能發生什麼事？你想要什麼事發生？如果你要推銷這支影片，你要如何描述？你為何報導這個活動，對活動又有何感受？

想要做好萬全準備嗎？那就寫下你的答案。這樣可幫助記憶，有助你在現場做出對的選擇。

任何影片都一樣，一旦開拍，事情就會有所改變，但這不是不做規劃的藉口。

包括畢業典禮在內的許多活動，都有特定模式。

預想關鍵鏡頭……

……就更可能捕捉到這些鏡頭。

就連「現實中的」活動，都沒藉口不稍微規劃或想像一下，你可能看到什麼，可能想拍什麼。

你無法編寫或擔任你兒子高中畢業典禮的導演，但可以花三分鐘思考一下他什麼時候可能站在哪裡，以及你可以靠得多近。再花一點時間思考參與的人，和他們可能會做什麼（「在畢業典禮上，奶奶總是會哭」），光是這樣你的影片就已好太多了。

家庭影片和紀錄片要令人難忘，就要說故事，但那些故事不會神奇地出現在剪輯室裡，你必須在拍攝前就先想像。

Plan with a Shot List

第十七章

鏡頭清單

影片是共同合作的媒材，不是個人創作。影片包含你和你的拍攝對象。如果有劇本、劇組人員的話，也包含這些，還有天候、活動，和許多東西。無法避免的是，以上所有運轉零件都不會照著計畫運作，如果你一個人包辦編劇／製片／導演／攝影師／剪輯人員等全部工作，要忙的可就多了。

保持工作條理最簡單的方法，是利用鏡頭清單。

鏡頭清單，顧名思義列出了你想放進影片的所有鏡頭。每次拍片我都會帶著鏡頭清單，把想拍且拍完的東西劃掉。如果事情變得忙亂或令人困惑，我隨時可以查看那張清單，確認我已經拍到足夠鏡頭來描述故事。

想要製作鏡頭清單，先腦力激盪出你想拍的所有鏡頭，沒有對或不對，想到什麼就寫什麼。記住鏡頭是由名詞加動詞所組成，「新娘切蛋糕」是一個鏡頭，「新娘」則不是。

鏡頭清單，顧名思義列出了你想放進影片的所有鏡頭。

製作小品喜劇的鏡頭清單時，整份劇本都以名詞加動詞安排。

拍攝像是家族聚會的紀錄片時，你也許會列出所有親戚，以及可能的採訪問題，同時思考到時他們會做什麼活動，活動上可能會發生什麼好玩的事？動人的事，激勵人心的事？將這些東西加進清單，繼續在清單中寫下這類問題，像是在哪裡拍攝才會好玩？必須拍下什麼細節，才能好好描述這個故事？煎漢堡的特寫鏡頭？曾祖母和表姊伊娃 20 年來第一次見面那一刻？

有了劇本素材，你可以一再重複同樣的場景，每次拍攝不同人物或角度。這個叫做「拍攝範圍」（參見 183 頁「拍攝有劇本的影片」）。製作小品喜劇的鏡頭清單時，整份劇本都以名詞加動詞安排。「辛蒂敲門」、「約翰躲在沙發後面」、「辛蒂說她要收房租，並用她的鑰匙開門」、「約翰失控，向她告白」。然後腦力激盪出不同的拍攝角度，例如從約翰視角拍攝告白的場景，再從辛蒂的角度去拍。

繼續列清單，直到你想不出來為止。如果你的清單太長，沒辦法全部都拍，恭喜你！你做得很好，現在挑選真正讓你興奮的鏡頭，這就是你的鏡頭清單了。

我的鏡頭清單

鏡頭清單是如此重要的工具，值得你按照流程鉅細靡遺地製作。這裡有份我執導某個經典搖滾電台 30 秒電視廣告的劇本，鏡頭清單比你拍生日派對等影片所需要的還要詳細，但過程完全一樣。

KZPS 電台，達拉斯
歌劇表演：30 版 1.1 最後拍攝

開頭以中特寫拍一個年約 30 的性格男子，坐在歌劇院
觀眾席，身上穿著顯然是他最好的西裝，上面還別著一
朵康乃馨。這是一場盛大的活動，坐在他身旁的是他太
太，一樣盛裝打扮，周圍的常客不是衣著光鮮，就是打
上黑色領帶。

背景傳來裝腔作勢的華格納歌劇演唱，曲式並不熟悉，
男子一臉無聊，周圍每個人則全神貫注在聽。

畫面切換：舞台。歌手正在演唱，戴著角盔穿著皮毛，
體型過胖，典型的德國歌劇歌手。

畫面切回男子身上：他睡著了。太太瞪他，他坐起身子。

旁白：有時你渴望經典搖滾。

男子掀開外套。他環顧四周，確認沒人注意到他，然後

偷偷戴上耳機。

ECU（大特寫）：以特寫拍數位收音機，拍他轉到 92.5 電台。傳來美國藍調搖滾樂團 ZZ Top 一段朗朗上口的歌詞。

旁白：KZPS 92.5 電台每小時不間斷播放 45 分鐘零廣告經典搖滾⋯⋯

畫面切換：男子臉上無聊的表情變成驚喜加交。

畫面切回舞台：演唱者現在有了鬍子和帽子，看起來超像 ZZ Top 團員。他們對嘴跟著演唱這首歌。

畫面切換：男子面露微笑，往後靠坐。

畫面切換：另一段朗朗上口的歌詞。舞台上兩名歌劇演唱者站在前方，邊唱歌邊彈吉他，歌手的頭髮很長，長得很像齊柏林飛船主唱羅伯特·普蘭特。一名女子抓住齊柏林飛船，從背後飛過。

畫面切換:稍後的舞台,又一段朗朗上口的歌詞,這次是 The Who 合唱團演唱的終曲。歌劇演唱者揮舞手中的樂器,砸個稀巴爛。

旁白:想聽經典搖滾時,只有一個電台可以給你每小時45 分鐘零廣告的音樂……

畫面切換:男子起身鼓掌,高舉打火機,吹口哨叫好。突然一片安靜,周圍的人全都坐在椅子上瞪他。舞台上的演唱者停住,變回原本的模樣,也瞪著他。

畫面切換:男子羞怯地坐下,他太太丟臉地把臉搗住。打上 logo /標語。另一段朗朗上口的歌詞響起,旁白說:

旁白:KZPS 92.5 電台。達拉斯沃思堡絕無僅有的全經典搖滾電台。

我從這份劇本中腦力激盪出一長串鏡頭清單,並試著為每句台詞或動作,想出幾個不同的拍攝方式:

腦力激盪清單：

· 劇院外觀

· 男子和太太在歌劇院的人群當中

· 他無聊到打哈欠……她則很喜歡

· 太太挽著他的手，對他微笑

· 男子打盹……太太用手肘推他一下。他醒來

· 越過男子肩膀反拍歌劇表演

· 以特寫拍攝「河流」倒影

· 胖女士唱歌

· 男子偷偷戴上耳機

· 打開隨身聽

· 以特寫拍收音機的頻道調整

· 以特寫拍男子從大衣拿出耳機

· 以特寫拍男子確認太太沒有在看他

· 他重新看向舞台，驚訝地張大眼睛

· 腰部以上鏡頭，歌劇演唱家長出 ZZ Top 的鬍子，跟著
 唱起這首歌

· 男子微笑，他愛歌劇！

· 他捏自己

· 查看太太，手放在她的面前？

· 轉開音量

· 坐直身子，往前傾斜

· 臨時演員們沒在看他，只看著歌劇表演

· 齊柏林飛船飛過舞台，一名歌手抓著飛船

· 搭配推軌鏡頭反拍觀眾？

· 主唱對嘴唱著齊柏林飛船的歌

· 爆破場景出現在音樂高潮。特寫，也用中特寫

· 吉他在舞台上被砸爛

- The Who 吉他手湯森的大風車式刷弦彈法
- 像 The Who 主唱達爾屈一樣甩麥克風
- 踢倒麥克風腳架
- 踢倒鼓組
- 男子點亮打火機站起來
- 三位歌劇演唱家瞪著男子的停格鏡頭
- 指揮家也瞪著他
- 在哪個鏡頭打上電台 logo？
- 男子意識到只有他在聽搖滾樂，若無其事地坐下
- 太太的各種反應
- 把動作改成男子丟飛盤如何？
- 飛盤落在舞台上，歌手僵住，抬起頭看
- 音樂選擇：ZZ Top、The Who、齊柏林飛船當終曲？

條列清單

派對的鏡頭清單可能只有 5 個必拍鏡頭。3 分鐘料理示範的清單也許超過 40 個鏡頭。這是你的工具，你的需求決定清單的長度和複雜度。

這裡有幾個你可能會用在料理示範上的步驟：

1. 看看故事（這裡指食譜）。
 腦力激盪出一張你可能需要的鏡頭清單，項目越多越好。思考食譜裡有哪些步驟需要特寫示範？哪些步驟主持人用講的帶過就行？哪些步驟兩者都要？要從什麼角度看作菜動作？在深碗裡攪拌的動作適合從上面看，切的動作從側面看比較好。

2. 從這一長串清單中挑選想要拍攝的鏡頭。以最終成品的順序排列這些鏡頭，檢查有沒有忘了什麼？

3. 用拍攝順序重新整理你的清單。在料理影片裡，這個順序可能跟影片的時間序列一樣，或者你也可以最後再拍開頭，這樣就能在烘烤起司蛋糕「之前」，先呈現漂亮的完成品。

接著，挑選最喜歡的鏡頭，列出當天拍攝所需鏡頭的主要清單。拍攝之前，按照拍片順序，重新排列鏡頭清單。在大型拍片場地，我們很少會按照故事時序來拍。舉例來說，角色可能會回到片中某個地點好幾次，但調動劇組人員太費工了，因此，我們通常會重新排列鏡頭清單，用最不費時的順序拍攝。

以這個案例來說，我們從舞台和觀眾席兩個相反方向拍攝。兩者各有各的演員和打光，我們不會同時看到他們。比起每個鏡頭都移動裝備和笨重的照明設備，我們會一次拍完觀眾席鏡頭、搬動所有器具，然後再拍所有舞台鏡頭。稍後在剪輯室時，再用正確順序組合這些鏡頭。

有了這張清單，我們就能嘗試在現場想到的點子，但又不致偏離太遠（以致遺漏關鍵鏡頭）。你可在 www. stevestockman.com/opera-spot 看到這支廣告成品。

以下是用拍攝順序排列的鏡頭清單：

鏡頭編號	敘述	特別備註
1	**男子覺得無聊** 一名男子和太太在歌劇院人群當中。他無聊到打哈欠……她則很喜歡。 替代動作 1：太太挽著他的手，對他微笑。 替代動作 2：男子打盹……太太用手肘推他一下，他醒來。	
3A	**打開收音機，廣角鏡頭** 男子從外套口袋偷偷拿出收音機，並戴上耳機。查看並確認沒人注意後，打開收音機。	光纖輸出收音機的燈光無需亮起。

鏡頭編號	敘述	特別備註
6	**男子對搖滾樂的反應** 中特寫：男子安分地坐著享受歌劇。 補拍：交錯角度。 補拍：男子再次查看他的太太。 補拍：男子調大收音機音量，坐直身子，往前傾斜。	
9	**熱烈掌聲** 男子起身，舉起打火機，非常興奮。人們瞪著他。	
11	**恢復正常** 男子坐下，假裝若無其事。他的太太很驚嚇。	在畫面下方 1/3 處加上 logo。
12	**替代結局 1：丟飛盤** 男子起身，興奮不已。他向舞台丟飛盤。	
14	**替代結局 3：恢復正常……** 男子將飛盤拿給其他觀眾，然後坐下。	
3B,C	**打開收音機，鏡頭拉近** 同上，收音機特寫鏡頭跟著，光纖輸出的燈亮起。 同上，特寫跟著耳機。	數位讀數亮起。
4	**睜大眼睛** 特寫。男子查看他太太，確認她沒抓到他戴耳機。他重新望向舞台，目瞪口呆。	
2	**用過肩鏡頭拍攝歌劇表演** 鏡頭切換到男子肩膀後方，拉高，呈現壯觀的劇院全景。	同步播放音樂。 檢查同步點。
5	**ZZ Top** 三人腰上景。歌劇演唱家變成 ZZ Top 樂團。	
7	**畫面切至齊柏林飛船** 其中一名歌劇演唱家是手持麥克風的羅伯特·普蘭特，另一名彈吉他。 女歌手抓著巨大的齊柏林飛船飛過舞台。	鏡頭可能搖向包廂嗎？

鏡頭編號	敘述	特別備註
8	**The Who** 扮成維京人的歌劇演唱家砸爛樂器。 動作：湯森大風車式刷弦彈法。 達爾屈式甩麥克風並踢倒麥克風腳架。 砸爛吉他。 踢倒鼓組。	發射粉塵槍
10	**劇院的反應** 整個歌劇院都靜止了，所有人都抬頭瞪著男子。	從樂隊的高度拍攝。底下保留放 logo 的空間。
13	**替代結局 2：飛盤落地時歌劇樂團的反應** 演出到一半，飛盤落到歌劇演唱家腳邊。歌手們完全靜止，抬頭看向包廂。	從樂隊的高度拍攝。底下保留放 logo 的空間。

PART 3
Setting the Stage

思考過你的影片了？

很好，你已經暫居領先位置了。

已經有至少一部分的拍攝計畫了？完美。

現在……

真正開拍前，你需要什麼？

Storyboard with
Your Camera

第十八章

用攝影機
製作分鏡表

傳統分鏡表是影片畫面的連續圖格，呈現演員位置、攝影機角度，同時描繪動作。製作分鏡表是規劃影片很好的練習，也是向別人（演員／老闆／心有疑慮的親戚）說明你在做什麼的簡單方法。

如果你會畫畫，可以自己畫分鏡表。如果不會，就花大錢聘請畫家。或者可以採用第三種選擇：用攝影機製作分鏡表。

電影和廣告分鏡表是由技藝高超的素描畫家描繪，他們跟導演討論整個故事，然後創造出這些圖像（我敢肯定是魔法變出來的）。本書插圖是由芮妮・雷瑟・澤爾尼克所畫，這些插圖非常像她幫我畫的影片分鏡表。

如果你會畫畫，可以自己畫分鏡表，就算不會，用人物線條和箭頭也就夠了。另外，市面上也有軟體可以幫你繪製分鏡表，這些軟體提供人物素材和背景，讓你貼在

想要的畫面位置。你也可以利用你的攝影機輕輕鬆鬆做出分鏡表。

古老時期，導演會用相機排練劇本，隨便找個人在片場擺姿勢，他會從不同角度拍攝，直到找到喜歡的角度。他們會把最棒的照片擺在可以搬到片場的大白板上。設置鏡頭前，會參照白板，確定自己記得原本想做什麼。

在比較近的年代，專業導演仍會在拍攝前先排練一遍，但現在你可以把相機帶在身上，或把照片傳到 iPad 裡，隨時跟人分享。如果需要分鏡表，也可以輕易在電腦裡重新排版，再印給大家。

你甚至可以用攝影機「預拍」影片，讓演員（或替身）把動作和對白排練一遍，然後把鏡頭大致剪在一起，看看影片會是什麼樣子。

小試一下

速成數位分鏡表

先用攝影機（也可以用相機、手機）把場景演練一遍。

抓一、兩個朋友到即將舉行婚禮的教堂，或畢業典禮前的體育館。讓朋友站在新郎新娘或畢業生代表會站的位置，找到喜歡的鏡頭，觀察他們模擬角色的動作，然後多拍一些。

到了真正開拍，這些數位照片或影片就成了簡單方便的參考資料，可從中挑選喜歡的點子。就算到時你改變想法，這個練習都提供你更多更好的拍片點子。

CHAPTER 19

Shoot the Ones You Love

小試一下

紀錄片選角

你顯然無法幫表親的婚禮選角,但在現場準備開拍時,你可以靠觀察和聆聽找出好的拍攝素材。將注意力放在人和互動上,眼觀四面,耳聽八方。發生什麼趣事?

拍攝期間,放下攝影機,花點時間觀察四周。順從你的好奇心,發現真實的故事,像是誰跟誰一起出席、他們的打扮,以及誰長袖善舞,誰又格格不入。

相信你的直覺,多花時間在吸引你的事物上,要是不吸引你,就快速帶過。如果你覺得無聊,你的觀眾也會無聊。

第十九章

讓你喜歡的人入鏡

世界上的人可以分成兩種:在螢幕上很有趣的人和不有趣的人,你的工作是給我們看有趣的人。誰來決定他們有不有趣?你。永遠只拍攝你喜歡的人。

即便是在街上或家庭集會這種無法掌控、「已經設定」的情況中拍攝,你還是可以決定鏡頭要對準哪裡,藉此「雇用」演員陣容。在攝影機螢幕上,誰吸引你的目光?在政治集會上,是完全照稿演出的候選人,還是行程混亂到抓狂的新聞祕書?在你女兒的生日派對上,她顯然就是主角,但哪個試著吸引她注意的大人在攝影機上更引人注目?

在有劇本的影片裡,像專家一樣思考你的角色安排。把對的人放到鏡頭前,專業導演很清楚,精彩的影片有 85% 仰賴選角。(給那些想知道另外 15% 到哪去的數學

照劇本來選角

好萊塢電影拍攝之前，會透過試鏡發掘演員。導演錄下試鏡過程，並透過演員的表現「研究」他們。導演會給演員一點指示、回答演員的問題，然後聆聽，直到他覺得夠了為止。

你也可以這麼做。在選定演員前，讓他們唸劇本並／或嘗試表演你想到的動作。如果他們在隨興的試鏡中都做不到，在開拍那天也不會突然開竅。選角要嚴格，才能省下往後許多麻煩。

拍下試鏡過程。有些人在現實生活中很普通，在鏡頭上卻令人驚豔，反之亦然。如果你試了很多人，卻沒有留下影片當參考，可能會忘記重要的細節。

任何需要你下很多指令指導（「說『披薩好吃』時要微笑」）的演員都不是正確人選。如果試了幾次，還是做不到你想要的，有禮貌地謝謝他們，然後繼續選角。不行的人試上 20 遍也不會好到哪裡去，不要為拒絕感到抱歉。這就像約會，他們也許是好人，但對你來說不是對的人。

這個過程會花一點時間，但不要屈就不合格的演員！我曾為了一支試用心得類型的廣告看了 400 支真人試鏡影片。我雇用了其中 25 人，最後在廣告中只用了 5 人。但這 5 個人……真的很棒。

如果你不得不選某個演員（例如在公司的影片中，你必須選你的公司總裁），非正式的「彩排」能幫你看出她能做什麼，又不能做什麼。重寫你的劇本，刪掉她做不來的部分。如果不能刪，試著增加角色或旁白，讓其他人分擔重任。

狂：10% 是知道何時閉嘴，不要干擾演出。最後 5% 是做好準備，在演員需要時給予支持和激勵。）

如果你沒找到適合的表演者，你就已經搞砸 85% 了，這也是為什麼我花很多時間在選角上。比起「他們長得好不好看」更重要的問題是「他們有沒有吸引力」。好的演員讓我們想更了解他們。他們吸引我們去看影片。

解放你心中那股偷窺的欲望，誰比較吸引你的目光？

Make Your Star Look Great

(Part 1: Figuratively)

第二十章

讓你的明星亮起來
（第一部：比喻上）

要在影片上看起來亮眼，其實需要許多技巧，做得好的人叫「演員」。

想像現在我叫你上台，在 500 名付費觀眾面前表演拋 6 支火把。問題 1：大多數人對於倉促上台面對 500 名觀眾感到不自在。問題 2：那些不會不自在的人，只有少部分會表演拋 6 支火把。問題 3：那些能在人群面前自在拋火把的人，只有極少數不用彩排也能做到。

但我們卻常叫別人在影片中做些他們覺得不自在、不會做也沒準備的事。這樣的結果會很慘，受害者在片中不是極度不自在，就是完全嚇呆。無論如何，都留不住觀眾。

有個朋友轉寄一支出版社推廣新書的影片給我。這位作者看似風度翩翩，也很了解自己的著作，但不知何故，

他們卻讓他在鏡頭前照著讀稿機唸稿。他表現得差強人意，我不怪這位作者，能自然地唸出讀稿機上的稿子是一種需要磨練的技巧，只怪製片犯下一種扼殺好萊塢明日之星的罪：讓天才看起來像蠢才。

要在影片上看起來亮眼，其實需要許多技巧，做得好的人叫「演員」，做得很好的演員叫「明星」，整部電影、網站或電視劇都是圍繞著他們製作，而且能賺大錢。明星很會處理影片中的演出，知道自己擅長什麼、不擅長什麼。他們會很努力避開不擅長的事。

不是明星的人不知道如何讓自己在影片中變得亮眼，你建議他們唸讀稿機，他們會說「好啊！」，然後就去做了。你的工作之一就是別讓他們這麼做。

拍攝前先想想你的拍攝對象，發掘他們的長才。如果他們不會演戲，就別讓他們演戲，改成採訪他們，讓採訪片段傳達他們的訊息。如果他們不會表達，拍他們的一舉一動，讓別人，像是旁白或其他受訪者替他們表達。

小試一下

讓你的主角大放異彩

事先跟你的演員見面。檢查你的拍攝計畫，問他們對於你所要求的事會不會不自在。如果他們不確定（或是他們錯了……這有可能），那你就自己評估。他們把自己交付給你，你就要全權掌握！找出演員不擅長的事，然後避開。

真的假不了

打算假造一支偷拍的整人影片放到 YouTube 上嗎？對，我說的就是你！抱歉，你辦不到的。我說你辦不到，意思不是「你可能辦不到」，我的意思是你絕對辦不到，原因如下：

舞台、電影和影片是一種共謀的媒體，仰賴的是與觀眾的協議，就算我們知道你拍的是假的，還是會當成真的看下去。在 90 分鐘左右的時間裡，我們會暫停自己的質疑，假裝鏡頭之外沒有技術人員用大風扇製造出那陣風，假裝外星人真的存在，假裝相信人們情緒一來，可能真的會突然引吭高歌。

只要演員很出色，我們會暫停自己對虛構情節的質疑。我們知道那不是真的，電影製片人知道那不是真的，大家都能接受。我們也會暫停對紀錄片或「實境秀」的質疑，相信參與者的反應是真情流露，不是照稿演出。我們知道這是經過大量剪輯，而且也許（！）不是按照我們看到的順序發生，製片人也知道。但我們也知道或多或少有這回事，看到的也都是真人。

你不能做的，是告訴觀眾你在拍紀錄片，然後卻造假，除非觀眾就是被整的人（請看《辦公室瘋雲》）。

一旦你告訴觀眾這是真的，而且千真萬確，他們就會暫停自己的質疑。他們期待看到真實的反應，而不是演出來的。雖然他們無法用言語表達，但是他們知道真的反應是什麼樣子。他們每天都在做真的反應。

影片是謊言偵測機，透露數以百計的線索，讓我們判斷某人說話是否為真。這也是為什麼就算觀眾同意暫停質疑，好萊塢頂尖演員還是努力拿出逼真的演技。

傑出演員研究人們真實的動作和反應，然後運用他們的所有演技去模仿，就連不容易察覺的臉部表情也不放過。技術老練的導演會指導、支持甚至操縱他們的演員，直到他們演出逼真的表演為止。接著他們剪輯這些表演，結合特寫和全景鏡頭，同時調整時間點，讓表演更加真實。

就算演員是在說謊，觀眾也都同意以上一切。如果你在觀眾沒有接受的情況下說謊，就破壞了暫停質疑的規則。你的觀眾會起疑心，很快轉為憤怒。他們不喜歡被騙。

在你播出以假亂真的影片前，先想一想，你的演員有多厲害？你有多厲害？觀眾期待真相時，你能用假象愚弄他們的機率有多高？就算是一群高手，也很難成功愚弄觀眾。

Location, Location, Location

第二十一章

地點、地點、地點

每支影片都需要「地點」。有時你能親自挑選，你可以選在朋友的餐廳拍小品喜劇，或為你的網路攝影機影片挑選背景。其他時候，地點是別人提供的，例如，你的小孩要在哪裡比籃球，你就沒得選。

你在兩種情況中都能做出選擇：

如果地點是別人挑選的：借鏡婚禮攝影師的經驗，他們無法選擇這個幸福的活動要在哪裡舉行，但對於婚禮派對的拍攝位置，他們能選的可就多了。

如果教堂是 1962 年建的醜陋紅磚建築，他們會在附近尋找迷人的背景。可能是教堂內殿的一個小角落、建築外面綻放的櫻花叢間，或一個街區外的公園。

像試鏡演員那樣試拍你的地點，帶著攝影機去勘察你選的地點。

拍攝紀錄片的連續鏡頭時，召喚出心中的婚禮攝影師吧，根據你的故事需求選擇地點。在釀酒廠的冷藏室中拍攝採訪，跟在裝貨碼頭拍攝的感覺截然不同。找出漂亮的背景、好看的光線，可以的話，把拍攝對象請到那裡。

如果不能移動拍攝對象，就移動自己，每個人都有 360 度的背景可用，繞著他們移動，直到找到不錯的畫面為止。（參見 140 頁「一個東西，五十種拍法」。）

將攝影機對準另一個方向，會有完全不同的背景。在成品中，看起來就像你在別的地方。

如果可以自己挑選地點：別只想著迷人的背景，回到你的主角和她的故事，尋找有關拍攝地點的線索。

光線明亮、配有大理石工作檯和多頭灶的廚房，傳達出的訊息跟破敗汽車旅館的輕便電爐截然不同。同樣是 40 歲的男子，身穿要價 2,000 美元的西裝開著賓士轎車跟躺在床上吃著髒盤子裡的吐司，也會給人天差地別的印象，一個是政治遊說高手，另一個也許是冒牌貨。如果我們在這兩個地點看到同一名男子，他可能是早上正離開愛人的住處，也可能開的是別人的車，地點能為觀眾提出並回答問題。

用你劇中人物的思維思考地點，花時間尋找對的地點絕對值得。你應該要喜歡你透過攝影鏡頭看到的東西。

別忘了現實中的地點問題：一位好製片要先知道的事情之一，是你能否在拍攝所需時間內掌控這個地點。如果你要借用公寓（甚至是在自己家裡拍攝），能夠在時間

內都不受打擾嗎？

附近的噪音呢？我曾在某個週六勘察一個地點，而且很喜歡那裡。週二回去拍攝時，隔壁某棟新屋正在破土，製片設法技巧性地動用現金阻止噪音干擾，但若當初沒有預算，麻煩可就大了。公寓隔壁傳來的音樂和狗叫聲可是會讓你為噪音問題苦惱上好幾個小時。

你也需要好的光線，如果你要用打光設備，就要有辦法搬到現場。你能直接開車到現場嗎？那裡有階梯嗎？有電嗎？

角色的穿著又是另一個問題。如果你的演員邊發抖邊走進屋裡，身上穿戴手套、沾滿雪花的大衣和圍巾，後窗外卻出現鮮豔的吊鐘花，你營造假象可就毀了。

試拍你的地點

像試鏡演員那樣試拍你的地點，帶著攝影機去勘察你選的地點。用片中可能用到的角度，在每個地點拍幾個鏡頭。

如果可以找朋友一起去，請他們站在角色的位置，然後模擬幾個鏡頭。檢查照片或影片來做最後決定。

身穿西裝、開著賓士的男子看起來是一個樣子……

……在破舊的汽車旅館內又是另一個樣子。

The Right Camera

第二十二章

對的攝影機

大部分情況下，最不用煩惱的就是攝影機。只要有耐心，你用高畫質智慧型手機也能拍出令人讚嘆的劇情片。

用太好的攝影機拍片，可能讓你的影片更糟。iPod Nano 可能最適合拍你爺爺回憶 20 世紀中葉的時光。（再說，它就在你的口袋或手提袋裡，你也可以從你兒子那裡摸一部來……）更大型的攝影機可能會讓爺爺緊張到說不出話，沒有必要搬出比你所需更高檔的攝影機。

你也不該拿你不知道怎麼用的攝影機。「半專業級」攝影機上琳琅滿目的程式和按鈕非常令人困惑，除了專業攝影導演，大家沒必要操心這些。如果你有一台，也很快能摸索出使用方法，算你厲害，否則就用你懂的東西來拍。口袋型攝影機就能讓你輕易拍攝大多數家庭活動，其他事情交給有十倍變焦功能的攝錄相機處理就行了。

就算你要求更多，購買攝影機時，別買功能複雜到你不願意花時間摸透的機型。

小試一下

試用裝備

選購攝影機時，商品齊全的店家會讓你有機會操作不同機種，找出你現在的程度能夠輕易掌握的機型。科技狂應該能輕易了解複雜機型的介面，我們應該也能在幾分鐘內就學會操作簡單的機型。

如果你已經有攝影機，但不太知道怎麼用，或用起來覺得不自在，參見 102 頁「摸熟裝備」。

The Real Secret to a Great ~~Business~~ Video

第二十三章

拍出精彩~~商業~~影片的真正祕訣

隨便問個好萊塢導演,他整天在片場做什麼,你會聽到同樣的回應:「我們回答問題。」你喜歡哪個顏色?這套服裝如何?攝影機應該放哪裡?那段對白如何?需要再拍一次嗎?

導演是靠回答問題賺錢的人,他們的意見有比別人好嗎?有時是有。如果你花很多時間研究並拍攝電影和影片,而且不是白痴的話,一定會做出比別人更好的決定。而且世上有極少數真正的天才,他們能看到其他人看不到的東西。

但若把經驗和天分排除在外,答案則是「沒有」,他們的意見沒有比較好。別人會聽他們的,單純是因為他們

如果這是你的影片,就要達到自己的最佳標準。不能只求「夠好」,不能找一群不專業的人來做決定,你必須自己選擇,留下精彩的部分,刪掉難看的部分。

願意承擔，他們願意說出自己的想法，而且堅稱自己對於像顏色這種主觀事物的意見是正確的。

拿這跟商界常見的狀況相比。有人提問，卻沒人跳出來回答，或者小組裡有人回答，這個答案會先經過一番討論和評估，直到得出結論為止。有時他們並非真的知道自己的想法，有時只是保護自己，免得到時候被人責怪。無論如何，這叫團體迷思，而團體迷思扼殺創意。

導演會站起來說，「我們要這樣做，做吧。」如果你想拍出精彩的影片，也必須如此。

影片是一種藝術，而藝術需要熱情，需要情感，需要挺身實現心中想法的使命感和意願。這很困難，如果每個人都做得到，就不會有不紅的歌或不賣的書，製片公司不會推出爛片，YouTube 上每支影片也都會有龐大的點閱人數。

如果這是你的影片，就要達到自己的最佳標準。不能只求「夠好」，不能找一群不專業的人來做決定，你必須自己選擇，留下精彩的部分，刪掉難看的部分。你得做決定，並接受這些決定。你要知道如果你愛，觀眾也會愛，也要知道　之亦然：如果你覺得無聊，觀眾也會無聊。

儘管看似矛盾，但是製作商業影片也是種藝術。如果你用做報告的方式拍攝，拍出不得罪人、夠好就好的影片，沒人會看。影片越讓你喜歡，成功機會越高。

小試一下

趁早並經常「自我檢驗」

在拍片過程中問自己，對於自己正在做的事，你真正的想法是什麼？你真的喜愛嗎？你有想加的點子，或看到沒效果的東西嗎？暫時忘了同事、忘了你的另一半、忘了壓力。如果你在電腦上看這支影片，會整個看完嗎？在創作影片的每個階段要重複檢驗。

PART 4
How to Shoot Video That Doesn't Suck

你思考過、規劃完，把片段拼湊起來了，現在該是拍出完整影片的時候。

你所做的準備會幫助你，但拍片的關鍵在於練習。練習時，順從你的直覺，把你覺得不錯的東西學起來。

準備好了嗎？我們開拍吧。

Edit with Your Brain

第二十四章

用腦袋剪輯

攝影機內剪輯是一門藝術，能讓你按照鏡頭順序拍攝，並把時間控制在你想要的長度內。你拍完時，影片也完成了，大多數人拍家庭影片、網路紀錄片，或沒有時間（或意願）剪輯時，都是用這個方法。

拍攝前先思考，感受影片的流動，這是用別種方法做不到的。

由於攝影機內剪輯很簡單，因此大多數人想都沒想就用了。從現在起，請有意圖地運用這個技巧，攝影機內剪輯可以訓練思考和拍攝技巧，而且非常好玩。練好後，你就能用最少的力氣，產出高品質、令人讚嘆的影片。

最近在一場婚禮上，新郎將一部攝影機交給我，問我能不能拍一下，我去過幾場婚禮，很清楚婚禮怎麼進行，思考一下，就能為婚禮的每個階段拍攝一、兩個鏡頭。

我知道哪些動作可能會出現（四歲戒童接到暗號走上紅毯，卻忘了接下來要往哪走），因此我可以站在人們行經的路線上，讓他們走向我，也可以假裝一路從開頭、過程拍到結尾。成品呢？我拍出一支從攝影機新鮮出爐的十分鐘精彩婚禮紀錄片，看起來很專業，我再度受邀參加這家人宴會的機會也因此增加。無論如何都是好事一件。

磨練攝影機內剪輯的技巧，讓你在拍攝有劇本的影片時更得心應手。專注在鏡頭中的動作上，你的作品會更具有力。拍攝前先思考，感受影片的流動，這是用別種方法做不到的。

小試一下

練習、練習、再練習

尋找你能記錄的即時活動，像是生日派對、公司聚會或公開慶典。用極短鏡頭拍攝整場活動，每個鏡頭不超過五到八秒（更短也行）。順著活動的時序，讓時序帶領你前進。

用心感受從開頭到結尾的每個鏡頭，仔細觀察是什麼引起某個活動，又是什麼讓活動結束。感覺鏡頭結束時，**卡**，然後繼續拍下一個。拍完之後，馬上重播。你也許會拍出相當不錯的影片，只需稍加剪輯，甚至不用剪。你越常這麼做，就會越厲害。

練習：用三個鏡頭說故事

鏡頭 1：主角走近。

鏡頭 2：她等待對話的空檔。

鏡頭 3：她向老闆自我介紹。

在任何你能自由拍攝的地方小試一下，舞會或晚宴這種大型集會就很合適。

環顧四周，直到發現某人正在或準備要做一件有趣但簡單的事，像是小孩吃冰淇淋，或部門主管向老闆自我介紹。

思考這個行動的開頭、過程和結尾，然後用三個鏡頭拍下。不用擔心聲音，人物說什麼並不重要，你要的是視覺動作，例子如下：

你看到一名女子堅定地穿越房間，抓起攝影機並錄下鏡頭 1，「女人走到三個正在講話的人附近」。按下「暫停」，靠近一點，錄下鏡頭 2，「她等待著，來回看著三人」。再靠近一點，拍下鏡頭 3，「她伸手跟老闆握手」。

現在再找一位受害者。這只是練習，你不需要特別獨特或有趣的動作。如果侍者在送開胃小菜，你會看到他一再重複動作，「（1）走向新的一群人、（2）等他們拿起小菜、（3）遞上餐巾」。

持續尋找行動，拍下三個鏡頭，然後繼續往下，盡量多拍一點，每一、兩分鐘拍一組。不用擔心有些鏡頭看起來「不好」，你是在養成從故事觀點看事情的習慣，試著在每個鏡頭裡尋找動作或情緒。

行動結束後，看看重播。你做得如何？有越拍越好嗎？你也許會驚訝地發現，這些看似無聊的小動作和拼起來的人物組成了一支還算不賴、還可以看的影片。

Focus Your Shots

第二十五章

找到畫面的重點

我指的不是對準焦距,這件事攝影機會幫你做,我指的是讓大腦(然後才是攝影機)聚焦在想要觀眾看的東西上。同樣的人物、動作和場景,你決定聚焦在誰身上,鏡頭看起來就會完全不一樣。

我們說過鏡頭中的「主角」,是做某個動作的人或物(參見 38 頁)。每個鏡頭都需要主角,否則觀眾不知道要看畫面的哪個地方,不過一個情境可能會有好幾個主角。舉例來說:

想像一個在某間銀行辦公室的鏡頭,一名男子告訴女子,她不能用調整貸款來避免破產。

你也許會想,畢竟講話的是這名男子,顯

聚焦在主角上。這個鏡頭的主角是銀行人員。

場景跟上一頁一樣，但鏡頭主角是女子。

這個鏡頭，主角是銀行人員撫摸威士忌酒瓶的手。

然他是主角，這個鏡頭的重點是「男子拒絕」（記住，鏡頭就跟句子一樣，由名詞和動詞組成。參見 46 頁）。但你可以保留同樣的劇本、同樣的場景和同樣的時刻，拍出一個不是他當主角的鏡頭，全看你的影片需要什麼。

假設這支影片的故事是這名女子搬到納什維爾，她鄉村歌手的生涯正如日中天，那麼我們的鏡頭可能是「女子想到一件事」。與其聚焦在經理身上，不如拍攝他說話時女子的表情。鏡頭可以呈現她突然想到破產會改變她人生的那一刻。

如果影片是關於這名銀行人員酗酒，鏡頭可能是他醉得太厲害，不知道自己對這名可憐的女子造成多大傷害。在這個情況下，男子的手也許就是這個鏡頭的主角，正在女子看不到的地方撫摸著抽屜裡那瓶威士忌。

鏡頭的主角也可以是某件物品。如果你在拍災難片，銀行人員仍在說話，女子還在聽著，但「主角」會是地板上朝兩人延伸而來的巨大裂縫，那麼這個鏡頭的重點就是「裂縫變寬」。

挑選鏡頭的主角和動作，是幫助觀眾理解的關鍵。如果你不知道這個鏡頭聚焦在誰或什麼動作上，觀眾也不會知道。

眼睛緊盯重點

你可以在下次「真正」拍片時練習，或帶攝影機到公司或學校拍幾個鏡頭。

拍攝前先找出鏡頭的主角，是在圖書館桌前的那個人，還是他翻頁的手？你在尋找什麼動作，動作又向你透露什麼？將鉛筆放在嘴裡咬，是一個鏡頭。如果他看著你微笑，就是另一個鏡頭。「敲手指」則是第三個鏡頭。

為你發現的每個人拍攝幾個不同鏡頭，藉此練習尋找主角與動作。

按下「錄影」前先了解你的主角和動作，他們必須在畫面中很醒目。有幾個方法可以確認觀眾的注意力放在你想要他們注意的地方：

· 讓主角成為畫面中唯一的東西。那樣的話，就沒有其他地方可看。

· 讓主角成為畫面中動作最大的物件。如果一名男子在靜止的人群中奔跑，我們的目光會被他的動作吸引。

· 幫主角打光打亮一點。

· 讓主角站得離鏡頭近一點，其他東西就會變成背景。

· 對準主角，變焦放大（靠近），主角身邊的東西就會變得模糊或暗淡。

· 利用前景元素，遮住畫面中主角以外的其他動作（參見 135 頁「利用前景」）。

· 給主角「強烈的三分」構圖（參見 141 頁「學習三分法則」）。

· 畫個箭頭指向主角（開玩笑的，別這麼做）。

Play with Your Equipment

第二十六章

摸熟裝備

我六歲時，父親給我一部柯達傻瓜相機，還拿出使用手冊叫我仔細讀。我照做了，有了相機我覺得很驕傲，因此想要成為拍照高手。

研究你的攝影機不會把它弄壞，電腦剪輯軟體也不會因為你玩就壞掉，更何況，除非你去研究，否則你永遠無法掌握使用方法。

我最近買的攝影機只附幾頁說明，裡面大多都是警告我不要在浴室充電的免責條款。最新買的電腦沒附任何類似使用手冊的東西，就算有，我的孩子也不會去看。

世界進步了，現在複雜的裝備都設計成可以靠「直覺」操作，碰到問題時，可以在網路社群找到其他使用者提供的解答。如果真的去看使用手冊，會發現手冊不像英文母語人士寫的，說不定他們連第二語言也不是英文。

跟你的攝影機做朋友

如果你不夠了解你的攝影機，現在就拿出來。如果有「快速上手」手冊，也拿出來。

你真正需要學會的只有開始錄影、停止錄影和重播。對準，然後拍攝，並假定攝影機會幫你忙，它就是設計來做這件事的。

如果你想學更多，先從了解怎麼使用選單開始。瀏覽所有指令，親自嘗試。你可以忽略「復古特效」這類攝影機內建的功能，這些功能會改變影片的樣貌，最好也關掉數位變焦（參見 104 頁「關掉數位特效」）。

試著找到手動白平衡按鈕，哪天你可能會需要。如果不清楚某個功能的用途，試著拍拍看，看你能不能自己找出來。

不用擔心會弄壞機器。如果你的攝影機有電子選單，某個地方會有名為「重設預設值」的選項，可以重設到剛開箱時的狀態。你可能需要上網查怎麼做，但相信我，一定有辦法。

你也應該這樣對你的剪輯系統。無論是攝影機內建或在電腦上的功能，研究它並不會弄壞它。在某些情況裡（而且攝影機和軟體設計不良的話），你確實會不小心刪除或改變你正在研究的影片。為了避免這件事發生，用「另存檔案」在你的電影資料夾裡備份，標上「拿來研究的備份」之類的檔名，然後研究就是了（當然，你可以細讀使用手冊，找出怎樣做才不會誤刪資料）。

基本上，剪輯程式的操作就跟個人電腦上的其他程式一樣，剪下、複製、貼上，遵守這些功能，你就能剪輯你的影片。你不需要特效、標題、變焦、慢動作之類的功能。從基本做起，如果想要的話，有朝一日也許你可以嘗試別的東西。

雖然我十分懷念那部傻瓜相機，也很尊敬父親，但那一大本使用手冊消失，我倒是不難過，我不排斥科技，但許多人卻不是如此。

我不會提到我可愛老婆的名字（她知道自己是誰），但這個女人超討厭新科技，我可以花上好幾個小時研究電子設備，她卻不行。要嘛是她當下只想做她想做的事（不用辛苦地學新玩意），不然就是擔心自己把機器弄壞。

如果是前者，我不怪她，但若是後者，這裡有個新消息。研究你的攝影機不會把它弄壞，電腦剪輯軟體也不會因為你玩就壞掉，更何況，除非你去研究，否則你永遠無法掌握使用方法。

關掉數位特效

專業影片不用數位變焦。

光學變焦的運作跟歷史上任何相機和望遠鏡一樣，是利用製作精準的玻璃鏡片折射光線，放大影像的尺寸，讓東西看起來近一點。數位變焦只是行銷術語，沒有任何用處。廠商將廉價、毫無價值的效果加進你攝影機迴路中，這樣就能宣傳「120 倍變焦！」，讓你以為自己買到很酷的東西，其實沒有。

攝影機內的數位變焦跟在電腦上放大照片沒兩樣。用數位方式放大照片，會讓照片看起來更模糊。攝影機會用數位方式虛構出它看不見的數據，使照片布滿細小的數位方塊。如果你喜歡這種效果（但你不該喜歡），大可事後再加。你用數位攝影做的任何花招，大多數剪輯軟體也都能做，差別在於如果你讓攝影機做，就不能再更改，一旦這樣拍攝，就不能復原了。如果所有東西都用「萬花筒特效」拍，拍出來的就這樣了，剪輯軟體並沒有神奇的「去萬花筒特效」按鈕。

除非你有明確且必要的理由，否則不要碰攝影機的數位特效，包括色調分離、夜視、復古、像素化，尤其是數位變焦。

Keep Your Shots Short

第二十七章

鏡頭簡短一點

如果整本書你只記住一件事，那就記住，短一點就好一點。以整部片為單位來看是如此，從個別鏡頭來想也是一樣。

電影、電視節目或 MV 很少有鏡頭會超過 20 秒，大多數甚至更短。短鏡頭比較能夠吸引觀眾的興趣，同樣時間有多個鏡頭，可以傳達更多資訊。

鏡頭切換能引起我們注意，會迫使大腦去理解我們在看什麼、那是什麼意思。我們得花點工夫才能看懂，因此會更專注在所看的事物上，更積極地吸收資訊，沉浸在影片所提供的內容。

新角度讓拍片人傳達更多資訊。如果每個鏡頭都有強烈的焦點，我們就能讓觀賞者注意許多資訊，這些小部分就能累積成為更有深度、更豐富的整體。

鏡頭切換能引起我們注意，會迫使大腦去理解我們在看什麼、那是什麼意思。

舉例來說，看看那支讓導演麥可貝一舉成名的牛奶廣告，每個短鏡頭都向我們透露一個關於主角的爆笑細節和所在位置，影片最後我們發現他人在一間展示美國獨立戰爭英雄亞倫‧博爾的博物館裡，就要錯失一筆現金大獎。請上 http://www.stevestockman.com/shoot-short-shots/ 觀看這支廣告。

電影製作人有時會用長鏡頭（像是勞勃‧阿特曼 1992 年的電影《超級大玩家》中知名的開場），但這些都是經過好萊塢頂尖劇組精心安排、由好萊塢頂尖演員演出的成果。這些鏡頭會花好幾天彩排和拍攝，而且由於很長，都是用來吸引觀眾注意的。

等你精通短鏡頭後，可以試試拍長鏡頭，在那之前嘛……

小試一下

數到五就卡

下次外出拍片時，將每個鏡頭都保持在 15 秒以內。10 秒以下更好，大多時候 5 秒以下就可以了。

Zoom with Your Feet

第二十八章

用你的腳變焦

沒有經驗的劇場表演者上台時常會往舞台後方牆壁靠，遠離觀眾。為什麼？因為觀眾盯著他們，等著他們做出有趣的事。被數百人盯著看時，只有極少數人會覺得興奮。

被人盯著看的恐懼也令拍片人苦惱，他們不願擋路，或覺得大家都在看他們和他們的攝影機。為了盡量不引人注意，他們會離拍攝對象遠遠的，試著用變焦鏡頭來彌補。

很不幸，越用變焦，畫面晃得越厲害。為了證明這一點，你可以將攝影機鏡頭拉到最廣（不要變焦），拿好攝影機，對準不遠處某個東西，畫面看起來很穩，現在把鏡頭指向房間遠處的東西，拉到最近，用同樣方式拿攝影機。你每次呼吸，畫面都像「企業號」被克林貢人攻擊時劇烈搖晃的樣子（事實上，在最早的《星際爭霸戰》系列影集裡，他們就是用這個方法讓船艦搖晃）。

生命中的
一小時，第一部

「生命中的一小時」是很棒的練習，能讓你對近距離攝影更自在。

在親密友人或家人許可下，記錄他們生命中的一小時。他們不必做任何特別的事，工作、寫功課、整理庭院、購物都很適合。在這一小時內，用 5 到 10 秒的短鏡頭拍攝任何有趣的事。

在你開始前，盡量將鏡頭拉到最廣，目標是不碰變焦裝置拍攝一個小時。

變換你和拍攝對象之間的距離，藉此拍攝各種鏡頭。充分嘗試各式各樣的選擇，從整個臉占滿鏡頭的大特寫，到由頭至腳的全身鏡頭。鏡頭保持靜止，等你就位、設好畫面後再開拍。

拍完後，檢查你的連續鏡頭，你應該會拍到 2、3 分鐘的長度，看起來如何？同樣重要的是，你拍攝的感覺如何？重複這個練習，直到你習慣在公開場合就近拍攝你的被攝者為止。

攝影機的自動對焦也很討厭變焦。當你拉到最廣（沒有變焦）時，你爺爺身後不遠的伴娘仍在焦點內，教堂的後牆也是一樣。如果你從房間另一頭將鏡頭對準爺爺，拉近，伴娘、教堂牆壁，所有沒跟爺爺在同一平面的東西都會變得模糊。當爺爺走向或遠離你，自動對焦就要做更精密的工作，因而拉慢了重新對焦的速度。

至於錄音，任何拉近超過 90 公分的畫面所錄下的聲音，聽起來都會既遙遠又吵雜。（對，你應該外加麥克風，參見 150 頁，但有時我們就是忘了。）

練習將鏡頭拉到最廣，並靠近你的拍攝對象。

別人也許會注意到你，尤其是你擋到他們視線的時候，最好還是替別人想一想，畢竟在家族活動上演全武行有點煞風景。但除了別去撞到蘇菲阿姨的屁股，或害新娘的媽媽看不到女兒唸誓詞之外，站近點吧，專注在你螢幕上的畫面，不用擔心身後發生什麼事。

如果你看過專業新聞攝影人員，就會注意到他們才不管失不失禮，沒拍到鏡頭，他們就沒飯吃了。我寧可把客氣擺一邊。如果擋到別人的路，千萬別忘了你應該要道歉並移開，但這都是在你拍到之後的事了。

Don't Shoot Until You See the Whites of Their Eyes

第二十九章

看到眼白再開拍

這是一場舞蹈表演，7 歲的艾瑪站第 3 排，女孩們跑上舞台，面對 100 張充滿期待的臉孔和閃個不停的攝影機，心臟噗通跳著。你用看起來不錯的舞台全景鏡頭，拍出全體 21 個女孩跳著滑步，但事後看重播時，卻覺得有些枯燥乏味。當時的情緒，像是恐懼、膽怯和掌聲響起時的欣喜，似乎都沒拍進影片。原因在哪？你離得太遠，鏡頭拉得太廣，看不到她們的眼神。

臉是人類所有情緒的告示牌。影片有時會拍攝遼闊、壯麗的非洲平原全景，而我們也都很愛飛車追逐的畫面，但除非這些畫面有拍到人，否則我們才不在乎。

我們需要看到非洲國家公園的管理員憂心忡忡地掃視地平線，我們需要看到警探加快油門時的堅決神情，以及

小試一下

盡在眼神裡

檢查你在前面章節拍的「生命中的一小時」（現在拍也行……我們等你）。

觀察那些能夠或無法清楚看到被攝者眼白的鏡頭，注意兩者差別有多大。看看這個人臉部的大特寫。注意情緒和親密感如何經由瞳孔倒影這類細微的東西傳達出來。

小偷將槍伸出側窗時的邪惡笑容。看不到某人的臉，就不知道他們的感受，也不知道自己的感受。

臉能把我們和別人串連起來。我們在生活中發出「噢」的歡喜歡息，大部分是來自我們看著寶寶、小狗或小豬的臉龐，也看著對方望著我們的心情。眼睛確實是靈魂之窗（現在我們也許要說「眼睛是靈魂之螢幕」）。

如果看不到拍攝對象的眼神，就錯失了人們互動時使用的大部分溝通線索。透露出「要小心」的緊張感、代表微笑的皺紋、讓我們知道某人沒說實話的閃爍眼神，這些全在眼睛裡。沒有眼睛，觀眾就無法了解你的主角，也就不會花時間看你的影片。某人穿越街道的大全景傳達了動作，但無法傳達情緒。

當你非變焦不可時

在無法走近拍攝對象的罕見情況中，盡量靠近，然後，對，利用變焦縮短距離。

為了避免攝影機晃動，將攝影機放在三腳架或單腳架上（正如你所猜測，單腳架就是支撐攝影機的單腳支架，比三腳架更輕、更好攜帶，也更容易使用，攝影器材店和網路都買得到），幾乎所有攝影機底部都有標準尺寸的孔洞，可以鎖上三腳架或單腳架。

如果發現自己沒有腳架，靠在堅固的物體上，像是地板、柱子或樹木，盡量將身體和拿攝影機的手靠牢。緩慢均勻地呼吸，這會防止畫面晃動。

重要注意事項：本章任何內容都不應解讀為可以在拍攝過程中變焦。參見 107 頁「用你的腳變焦」。

Set the Shot and Hold It

第三十章

設好鏡頭，保持不動

不要還不會走路就想飛，以拍片而言，在你到處揮舞攝影機前，一定要先學會鏡頭構圖。但別擔心，攝影機靜止不動不代表影片就會無聊。

驚悚片導演希區考克著名的《驚魂記》淋浴場景，約切換了 90 個鏡頭，除了其中 4 個鏡頭，攝影機都固定不動（可以到這裡數：www.stevestockman.com/static-camera-psycho-shower-hitchcock，我數過了）。我們被殘酷、連續的凶殺場景嚇到，這個場景幾乎全由構圖美麗且完全靜止的鏡頭組成，觀賞者感受到的無情、動態的殘酷，都來自切換的鏡頭。

舉一個比較現代的例子，看看碧昂絲的「單身女郎（定情戒）」影片，這本書出版時，這支影片在 YouTube 上已有超過 5 億人次點閱（www.stevestockman.com/set-the-shot-beyonce），大部分畫面由碧昂絲和兩名女子跳舞的

《驚魂記》凶殺段落的四個連續鏡頭中，
攝影機幾乎都沒動過。

切換鏡頭營造緊張感，並增添動作。

靜止攝影機鏡頭組成。攝影機就算有動，也動得很慢，
而且大多數是為了讓三人跳舞時不離開景框，但這支影
片就跟歌曲一樣活力四射。

觀看一部專業的電影時，你會很意外攝影機經常是靜止
的。用靜止的攝影機拍攝，代表畫面中的動作會跳出來
說：「看我！」如果畫面是一條空無一人的沙漠公路，
一輛車從遠方衝向我們，我們的眼睛都會看著那輛車。

相反地，如果攝影機在沙漠裡搖晃著移動，正好拍到一
輛車，我們不知道該注意那輛車，還是攝影機的動靜。
眼睛接受到的東西變多，眼花撩亂的機會也會增加。

有意圖地放好攝影機，會迫使你思考自己在拍什麼。你
可以看鏡頭裡的畫面，思考觀賞者會想看哪裡。你也會
有充分時間確認鏡頭打光充足。影像會更強烈，更具衝
擊性。

靜止的攝影機將注意力集中在畫面中的動作，
這裡是浴簾後方隱約的人影。

這個鏡頭裡扯開浴簾的動作讓人心頭一震，
但攝影機還是沒動。

你能拍出精采的運動鏡頭嗎？當然了。但你這麼做時，
鏡頭也必須是簡單、有意圖且思考周嚴的。先練習不要
移動攝影機，這些原則會比較好學。先站穩，再開始學
走路。

小試一下

生命中的一小時，第二部

再做一次「生命中的一小時」練習。跟先前一樣，
你需要不在意身後有攝影機追著跑的拍攝對象，
寵物通常不會抱怨。

拍攝主角活動時，設好你喜歡的靜止鏡頭，然後
按下「錄影」。

每個鏡頭應該包含三段：開頭、過程和結尾，拍
完後再繼續拍下一個鏡頭。假設只有家裡的狗讓
你跟著到處跑，設好你的鏡頭，把狗叫來。開頭：

狗從角落跑來。過程：牠走向攝影機。結尾：
牠聞攝影機並舔鏡頭。

這不是整支影片，只是鏡頭而已，你要的是
一到十秒的完整動作，練習找出這些動作的
節奏，重播時，看看哪些有效果。你的鏡頭
不可能全都很出色（尤其面對狗這麼難拍的
對象），但你應該可以斷定（可能是透過某
個精采的靜止鏡頭），某些畫面是你到處揮
舞攝影機得不到的。

一致性和麥特到底在哪裡

亞里斯多德是第一個注意到好的戲劇需具備三一律的人，即時間、地點和情節的一致性。「一致性」是另一個使人全神貫注在某個東西上的方法，一齣戲可能在發生在某一天（時間一致性）、某間房子（地點一致性），或圍繞某個活動（情節一致性）。一致性讓觀眾（還有作家／導演）了解這個故事，讓這些故事更有力、更有重點。

你也許會想這段分析也太深奧了吧，還引述亞里斯多德，但你能利用三一律在影片中做更多事。想看證明的話，到 YouTube 看有幾千萬點擊人次的精彩影片：麥特到底在哪裡？（www.stevestockman.com/what-in-the-hell-is-unity）。

這支影片很多地方做對了，YouTube 世界充斥喜劇、特技片和（隱喻的）火車失事片，這則是少數優秀的例外。影片跟著一名平凡男子環遊世界，鏡頭從一個地方切到另一個地方，拍他跟正好出現在身旁的人跳舞，不過跳得很爛就是了。影片有很棒的意圖、超讚的主角，以及簡單卻有效的情節。

同時也善用了一致性的概念。

• • •

影片可以有更多一致性。麥特利用這些一致性，讓作品更強烈。

攝影機運鏡的一致性：攝影機動都沒動，所有鏡頭都是固定的。你的影片可以全都手持拍攝、全都慢動作拍攝，或全都從地板拍攝，營造不同但都一致的效果。

構圖的一致性：所有鏡頭都從頭到腳拍攝麥特和大部分舞者，他也都在畫面中央。有趣的是，他不是永遠都在前方中間，若是如此，影片重點就變成一個傻大個在跳舞。相反地，你不會每次都立刻注意到他，所以影片重點就變成團體舞蹈，更清楚地傳達人類一家的訊息。

圖說的一致性：標題都在同一個地方、用同一種字體，且出於同樣的意圖。

動作的一致性：影片是關於麥特在不同國家和各式各樣的人跳舞（舞步通常都一樣），如此而已。

歌曲的一致性：透過一致、節奏輕快、完整播放的歌曲《生命之泉》，讓鏡頭的剪輯和氛圍變得一致。

了解影片一致性這股力量最簡單的方法，是想像如果這支影片剪進一堆不同的歌曲片段，或是攝影機在拍攝時移動，效果會差多少。

一致性最強大的地方之一，在於你能透過操縱一致性來產生情緒。麥特出乎意料打破自己的一致性時，我們覺得很驚喜，像是在東加，海浪打向他的場景，或是在新幾內亞，跳著不同舞步的傳統部落族人，或是在印度，他突然改變呆呆的舞風，認真來上一段舞蹈。

Know When to Move

第三十一章

掌握移動時機

沒有什麼比胡亂移攝影機更讓人覺得無聊了。我們看到某個有趣的事物，希望看得更清楚些，攝影機卻只是拍過去，不知道要拍去哪裡。一旦我們發現攝影師不知道自己在幹嘛，就知道影片絕對不會拍到什麼有趣的地方，也就會閃人。除非移動攝影機有特定意涵，不然毫無益處。

相反地，靜止鏡頭有某種存在感和力量，也有效果。我可以聽到你說：「對，很好，我拍了 30 支片，拍攝時都沒動攝影機。我懂了，現在我可以開始運鏡了嗎？」唔……也許吧。在你移動前，想想希波克拉底斯誓言：「第一，不要造成傷害。」（好吧，那是醫生的誓言，不是攝影師的，但你懂我意思。）

移動鏡頭前，首先問自己：「為什麼？移動的動機是什麼？」移動攝影機永遠都應該有意圖、有目的。如果你

如果在拍攝中靠近某人的臉，就是在邀請觀賞者注意拍攝對象對某件事的細微反應。

婚禮紀錄片觀眾會很感謝你沿著紅毯走動，讓新娘保持在畫面中。

知道自己為何移動，就能將這份自信更完整地傳達給你的觀眾。

移動攝影機最大的理由，是跟著你的主角走過整段鏡頭。主角動了，你就跟著她動。她低下身子，你就低下身子，好讓她保持在畫面中。

移動的另一個理由是強調特定動作，如果在拍攝中靠近某人的臉，就是在邀請觀賞者注意拍攝對象對某件事的細微反應。同樣地，你也可能在魔術師變牌戲時靠近他的手。

如果可以，練習移動一、兩次，確認鏡頭看起來是你想要的樣子。

簡單優雅 VS. 複雜難看

我超級仰慕《阿凡達》導演詹姆士‧卡麥隆、《紅磨坊》導演巴茲‧魯曼、《班傑明的奇幻旅程》導演大衛‧芬奇，以及《魔戒》導演彼得‧傑克森。這些人接受複雜的任務、邊拍邊發明新技術、雇用幾千人的劇組，最後拍出每個鏡頭都是一幅複雜鉅作的電影。

我仰慕他們，但我不是他們，我的思考模式不是這樣，也不得不承認，我沒有他們的技藝。對我們這些無法創造複雜鉅作的人，我建議，在影片中力求簡單優雅。

你不需要讓畫面中心完美落在主角眼球的升降鏡頭，畫面背景也不需要 100 個臨時演員。只要專注在重點上，做你最擅長的事，就能拍出較好的影片。

專注在主角的故事上，盡量試著用最簡單優雅的方式描述。有才華很好，但不是必備，必備的是完成任務的基本能力。

生命中的一小時，第三部

如果你的家人還沒跟你斷絕關係的話，我們再做一次「生命中的一小時」練習。

這次，嘗試在拍攝時移動攝影機（仍使用簡短鏡頭）。練習幾次，感受一下。等你習慣這種拍攝方式之後，就能更有意圖地用這種拍攝幫你的鏡頭增加訊息。

走近：小心拿好你的攝影機，盡量順暢緩慢地走向你的拍攝對象。確認鏡頭主角（就是做動作的人或物，記得嗎？）保持在畫面中央。

遠離：你要向後走，所以要小心。

跟著你的拍攝對象：以上下直搖和左右橫搖來跟拍，她的頭要一直低於景框頂端。

上下移動：這個叫做「俯瞰」鏡頭。在電影拍攝現場，我們可能會用推軌（配備安靜油壓升降台及滑軌的平台），在拍攝時升降攝影機。如果沒有推軌，最順暢的升降方式是拿好攝影機，彎曲膝蓋以抬起或放低身體。你也可以運用手臂，但不用的話，動作會比較順暢。

你也可以結合不同動作（例如向左橫搖同時起身）。都玩玩看，看你喜歡哪種效果。

檢查你的影像。哪些鏡頭用得上？

See the Light

第三十二章

觀察光線

參觀電影或電視劇片場的人，大多數的第一個評論都是「老天，每樣東西都比電視上看到的小好多喔！」此言雖真，但跟本章毫無關係。

第二個最常聽到的評論呢？「哇，你們真的花很多時間乾等耶！」這也是真的。乾等是讓大家為下個鏡頭做好準備所花的時間，妝要化對，布景必須完美。但調整光線最耗時間，通常會花上 15 分鐘到 8 個小時，只為了處理一個出現 6 秒的鏡頭。

一部劇情片，片場會有 12 到 25 名布景人員和 2 個燈光師，這些人負責操心現場燈光（布景人員移動燈光，燈光師插上電源並對準燈光）。在他們上面，還有一個高薪請來的電影攝影師，負責確認打光恰不恰當。為什麼呢？如果你的場景沒有打光，觀眾就看不到動作，也就無從得知在演什麼。如果光線不對，例如緊張的日落驚悚場景卻打得超亮，就跟整體氛圍不搭。沒有對的光，就無法描述故事。

你不需要一群燈光師來幫你的影片打光，現在的攝影機會自動處理曝光（明暗），但這個自動功能有時也會出錯。或者更精確地說，我們做了某些事情，讓自動功能選錯了打光對象。

典型錯誤 1：白天在室內的窗前拍攝某人，盡忠職守的攝影機會找出最亮的光線（窗戶），並自動決定這是「正常的」。攝影機調整整體畫面，讓亮處的每件東西看起來好看，房子對面的街道看起來棒極了，但窗前的人卻變成剪影。

解決方法是什麼？把場景中最亮的光線放在你（和攝影機）背後。在這個例子裡，既然你無法移動窗戶或太陽，那就跟你的拍攝對象交換位置。你背對窗戶，他們面對窗戶，日光就會照亮他們，而不是你。

給專業玩家的附注：如果你的攝影機有手動曝光功能，對著拍攝對象的臉曝光，你就能在窗前拍攝某人。這能提升鏡頭的整體亮度，後面的窗戶會變成一片亮白，沒有任何細節。這樣看起來很酷，但也很風格化，而且會費一點工夫。

如果你想看到窗外風景和拍攝對象的臉，就得為拍攝對象打上很亮的光、將窗戶變

拍攝對象背後的光線造成剪影。

光線不足，攝影機拍出黯淡影像。

光線剛好：大量光線照著拍攝對象。

想像的光「線」

想像你和拍攝對象之間有一條線，讓光持續從你這頭照向拍攝對象。意思是，光應該永遠保持在你的後面，有時光在你的正後方，有時偏向一邊，但永遠都從你那頭的線照過來。

一般來說，大部分的場景都需要額外的燈光，而且越多越好。在你看來只有一點昏暗的畫面，對攝影機來說都會太過昏暗。打開房裡的燈，搬來落地燈、桌燈甚至是手電筒。如果拍攝場景較大，租或買攝影燈架，它們輕巧好帶，需要時就能架起來用。

暗（塗上類似將車窗變暗的塗劑），或兩種方法都採用。拉近室內及室外的亮度，就能讓攝影機看見兩者。

典型錯誤 2：在太暗的環境拍攝。光線越多，畫面就越清晰（這是所有「鏡頭」的物理特性，連你的眼球晶體也是如此，因此有些人晚上開車得戴眼鏡，而年長者白天在室外不用老花眼鏡就能閱讀）。

光線不足的影像，會褪成一團混亂的灰色粗粒子。有兩種可能的解決方法。如果你在室內，最簡單的解決方式就是打開所有燈。如果無法增加亮度，試著讓拍攝對象轉向光源，並靠近一點。這樣或許可幫助自動曝光功能找到光源，並讓拍攝對象變得清晰。

在所有的打光情境中，觀景窗都是你的好朋友。如果在那個小螢幕上看不到東西，把影像放上網，也不會神奇地改善。

幫影片打光不是隨你要不要，而是一定得做。還有千萬、千萬、千萬別在影片成品中採用打光不佳的畫面。

練習之後，你可以更巧妙地用光線來幫助你說故事。改變光線可以改變鏡頭的氣氛，灰濛濛的天空感覺跟灼烈的陽光截然不同，火光營造的氣氛跟落地燈也不一樣。你可能花一輩子時間也無法精通打光，不過你一定會進步。

學習的同時，確保我們可以看到你下支影片在演什麼。

Throw Caution to the Wind

第三十三章

豁出去吧

影集《豪斯醫生》主角豪斯、《辛普森家庭》的爸爸荷馬・辛普森、《黑道家族》主角東尼・索波諾和《半夜鬼上床》的夢中殺手佛萊迪・庫格，這四人有什麼共同點？現實生活中，我們不想住在他們隔壁，卻很愛看他們在電視和電影裡惹惱、拯救、打擊、痛毆或殺死別人。

在影片中，我們欣然接受在現實生活中情願避開的衝突和危險，好人對彼此做好事非常無聊。我們不希望自己的車在滿月的午夜裡在蘇格蘭荒原空蕩蕩的路上開到沒油，卻肯定想在電影中看到這件事發生在某人身上。

這不代表你不能拍好人，或說除非派特阿姨把牧師痛扁一頓，否則第一次聖餐儀式的影片毫無價值。如果大家拍的所有東西都在描述令人尖叫的衝突和可怕的人，這個世界就成了沒完沒了的電視實境秀。

但這的確代表，身為電影製作人，我們必須違反自己的本能，就算某個東西讓我們不自在，還是必須繼續拍攝。

身為電影製作人，我們必須違反自己的本能。迎向不自在感，而非敬而遠之。

讓自己不自在

兩手交握在身前（喔，來嘛，試試看。沒人在看啦！）現在換手，把下面的拇指移到上面，其他手指也都變換位置。感覺怎樣？不自在嗎？當然。打從你一個半月大時，就一直用相同方式握手。這跟你應該「拍下真相」或「自暴其短」的矛盾一樣，心中不自在，腦袋就會卡卡的，像雙手現在的感覺一樣。練習得夠多，手就會習慣，腦袋也是。

好，現在可以放手了。

我們必須迎向這種不自在，而非敬而遠之。劇本裡有緊張劇情嗎？主角會陷入困境嗎？有沒有接下來會出事的懸疑感？如果沒有，怎麼加進去？

當你心想「我拍這個，會不會惹老媽生氣／被炒魷魚／被朋友唾棄？」的時候，拍下來就對了。你大可在上傳之前先剪輯成不同版本，或刪掉。但若不把看到的東西記錄下來，就沒得挑了。

觀眾是付錢來看人走鋼索，而不是看人路邊賣爆米花。

將你的影片對準讓你不自在的東西，好東西盡在衝突和麻煩中。

偉大的頭腦造就偉大的影片

描述有趣的事情，是讓人注意你影片的關鍵之一，也是娛樂他人的其中一種最佳方法。

TED 網站就是一個很棒的例子。「TED」是科技（Technology）、娛樂（Entertainment）和設計（Design）的簡稱，這組織在世界各地舉辦演講。在網站上，你會找到無數支 18 分鐘的演講影片，這些演講動用（我猜啦）3 部攝影機拍下，然後再剪輯成非常簡單、直接的風格。

即便沒有添加人們喜歡的特效或酷炫圖文，演講者的想法強烈到就算用廚房桌上的網路攝影機拍攝，還是一樣有趣。

TED 的影片顯示，偉大的想法就算用簡單方式呈現，還是能夠留住我們的注意力。缺乏酷炫裝備或經費，不是讓世人看爛片的藉口。

每當你公布一支影片，就要給觀眾一段美好時光、改變他們的世界，拓展他們的視野，讓他們感受。如果做到，你沒有錢這件事也不重要了。如果沒做到，就算有全世界的錢也改變不了什麼。

Make Your Star Look Great
(Part 2: Literally)

第三十四章

讓你的明星亮起來
（第二部：實質上）

在 1940 年代大牌女星（英格麗‧褒曼或貝蒂‧戴維斯）演的黑白電影裡，愛情、死亡或背叛等充滿戲劇張力的場景，都用誇張的特寫來凸顯影星。如果你仔細看她的臉，會發現那比周遭任何東西都亮，近乎發光。

這叫主光，目的是讓女演員看起來比任何人都美。攝影導演利用明亮柔光打亮她的臉，隱藏陰影和線條，讓她看起來年輕貌美。燈光將你的注意力帶向她的臉，她的眼睛閃閃發亮，每個細微眼神動作都訴說豐沛的情緒。

這樣的表情非常重要，以至於許多大明星會自己帶燈光師到片場。明星深知臉有多吸引人，表情越引人入勝，就吸引越多人，名氣也越大。

叫出你的造型魂

下次你透過鏡頭看著某人時,拿出你的美容顧問魂吧。每個人(男人和女人!)都有迷人之處,你的工作是把那找出來,放進影片中。

比如你在拍你姊姊,當然,你們可能有過節,但姑且先放在一邊,想想她最棒的特點是什麼?她頭髮盤起還是放下比較好看?那件洋裝會讓她看起來變胖嗎?她看起來是她最好看的樣子嗎,還是燈光或攝影角度讓她醜了?如果她看起來蒼白、發綠、暗沉或害怕,就別拍。

你也許從沒認真想過自己的姊姊長得如何,但若要把她放進影片,那麼你的工作就不只是思考她的長相,還要讓她看起來更亮眼。

叫她摘下帽子、戴上眼鏡或擦掉口紅,建議她在出油的額頭上擦點粉,移到另一個角度,靠近點或離遠些,把燈放近點,或請她換個位置。

試試各種方法,讓你的影片主角變成明星。

當然這件事現在還是沒變。雖然女演員不再帶著燈光師在好萊塢走動(這在現在太貴了,且電影也比較講究自然),但是大明星還是經常要求在片場要有自己的髮型師和化妝師。

你也許沒有燈光師、髮型師或化妝師,但仍是負責讓拍攝對象在鏡頭上看起來亮眼的人。如果你不這麼做,就是在傷害拍攝對象,也會降低影片的可看性。

拍攝前,看看你的主角在鏡頭中看起來如何?不是人人都是梅根・福克斯,大家都有好看和不好看的時候,也有好看和,呃,不怎麼好看的角度。相信我,我這麼說的意思是,祖母在婚禮的預演晚餐上發表長篇大論時,你可不想往上看她的鼻子。再說人們吃飯的樣子往往都不是最好看的時候。

拍攝對象知道你努力讓他們看起來亮眼時,就會比較自在,即使只有些微差別,但自在的人自然就比較上鏡。女性上妝後,你可能看不出有什麼太大的實際差別,但上妝會讓她們更習慣、更有自信地上鏡。

Show Us
Where We Are

第三十五章

讓我們看這是哪裡

《實習醫生》的西雅圖恩典醫院大中庭、《外科醫生》的韓國山丘，以及情境喜劇《歡樂單身派對》主角傑瑞的紐約公寓建築，這些有什麼共通點？這全是確立場景鏡頭，讓觀賞者知道下個場景將在哪裡進行。

電影、電視和優秀的影片都會出現這種鏡頭。上一個場景結束，**切**到三秒鐘的直升機鏡頭，飛過普林斯頓大學白雪靄靄的磚造建築，再**切**到怪醫豪斯的辦公室，男主角休・羅利正在跟人激辯。

每個人都必須在某個時間出現在某個地點，確立場景鏡頭讓我們看到地點、季節和時間（白天或夜晚），幫助我們了解你的主角和故事。

如果拍你到華盛頓特區度假，何不先給我們看國家廣場的全景，再讓我們跟你一起走過林肯紀念堂？如果你在拉斯維加斯，可以先很快地拍一下百樂宮酒店的噴泉和

確立場景鏡頭告訴我們下個場景在哪進行。

標誌或地標讓地點更加明確，這不只是一座公園，而且是洛杉磯西面某座公園。

最好的確立場景鏡頭告訴我們這是哪裡，讓我們好奇發生了什麼事。

大門口，再去參觀酒店藝廊。

不是每部影片都需要又大又正式的確立場景鏡頭，但若你的所在位置很酷，不給我們看就浪費了。拍攝教堂、表演藝術中心或披薩店的外觀，只需要一點時間而已。

確立場景鏡頭可以非常隱晦，你可以用隨處可見、襯著灰色纖維牆面的電腦作為場景開頭，然後切到你的客服人員站在灰牆前面，正在接電話。我們很快就會確定那是辦公室隔間。我們也許不會看到另一個隔間或整個辦公室，但我們已經確立了主角的工作環境。

增加確立資訊能讓影片變得更加豐富。如果在餐廳採訪，在切進採訪前，何不給我們看看漂亮的吧檯？或服務生將午餐端上桌的鏡頭？如果你的劇本裡有個地產大亨走向帆船的畫面，不妨拍他走過美國麻薩諸塞州南塔克特碼頭的標誌。

確立場景鏡頭也可以幫你騙人。《外科醫生》、《歡樂單身派對》、《實習醫生》和《怪醫豪斯》都是先在洛杉磯的攝影棚拍好，再利用象徵性的確立場景鏡頭幫助觀眾想像影片是在別的地方拍攝。就連確立場景鏡頭本身也可以作假，傑瑞的紐約

公寓和西雅圖恩典醫院大廳其實在洛杉磯，韓國山丘在美國加州馬里布。所以在拍攝確立場景鏡頭時，先手工漆上南塔克特碼頭標誌，再放到肯塔基州某座湖的船塢，是可以接受的。

確立場景鏡頭讓你「建立」你負擔不起的真實場景。在真正的帝國大廈高樓辦公室拍攝，會花上好幾千美元，但何必如此？下次到曼哈頓的時候，順便拍攝辦公室外部的確立場景鏡頭，完全免費。辦公室內部大可在你家客廳的書桌旁拍攝（更多關於用影片說謊的優點，參見第 131 頁「忘掉現實」）。

參見第 131 頁「忘掉現實」

勘景去

走出你的住處，在附近尋找可能的確立場景鏡頭，並拍下幾個畫面。尋找能夠讓觀眾知道你在哪裡的好看全景鏡頭，每個鏡頭只需拍幾秒。

尋找帶有額外訊息的鏡頭，不要只有建築物。停在前面的是什麼車？有沒有「待售」招牌或政治標語？草坪上有沒有垃圾？有車子停在那裡嗎？有狗嗎？確立場景鏡頭可以告訴我們許多關於角色的事。

下次拍片時，尋找能補充說明你在做什麼的鏡頭。背景（例如前面提到的餐廳吧檯）或背景動作（例如服務生）如何增添鏡頭豐富性？

空背景

有些影片會在飄渺虛幻的地方進行，那叫「空背景」，是片無邊、發光的單色背景。空背景通常是黑色或白色，拍起來便宜，而且讓人注意力完全集中在背景前的人身上。

蘋果的「麥金塔／個人電腦」電視廣告就是在白色空背景中拍的。取名《智慧》一書的精彩廣告也是（請上 www.stevestockman.com/shooting-in-limbo-p-127 觀看）。

你可以自己創造空背景，在單色牆壁前拍攝，之後在電腦剪輯程式上移除背景（大多程式都有讓你移除背景的「去背」功能），並用刷色取代。

比較低科技的作法，是在你的演員上方和背後懸掛白色的攝影背景紙（這比你想的更容易買到，上 Google 查「攝影背景紙」就行），紙沿著地板展開到攝影機，讓演員全站在紙上。鏡頭不要拍到紙張外面，增加光源，直到明顯的陰影全部消失，如此一來，演員背後就不會有任何東西，他們會漂浮在一片白色中。

Keep Yourself
Entertained

第三十六章

自己
也要開心

蓋瑞・奧斯汀是偉大的即興表演大師,也是洛杉磯 The Groundings 劇團創辦人。他告訴他的演員:「使出渾身解數來表演。」迎合觀眾的演員只打安全牌,不會全力以赴,一段時間後,從不追求傑出表演的演員因為無法給自己驚喜,開始感到無聊。如果自己覺得無聊,觀眾也是。

觀眾比你聰明,向來如此,他們知道你應該做好哪些事情。

這個道理也適用於影片。你應該隨時思考什麼才能真正讓自己開心,什麼才叫精彩,然後照著去做。如果想到了某個你喜愛的點子,就試著去拍。

觀眾比你聰明,向來如此,他們知道你應該做好哪些事情。你是從當事人的角度來看事情,試著拍出精彩的影

片,他們則是坐在沙發上看,仔細盯著螢幕,批判你的每個選擇。你用便宜、偷懶或拙劣的方式拍攝,他們肯定會知道,然後把影片關掉。如果你連自己的網路攝影機影片重播都看到睡著,你可以篤定 YouTube 上不會有人推薦這部影片。

拍攝影片應該要像是挑戰,還是好玩的挑戰,每次都嘗試你從沒嘗試過的東西。當你不屈就於「夠好」的東西時,就會給自己驚喜,也給觀眾驚喜。

小試一下

隨機做些改變

下次拍片感到無聊時,換個方式拍拍看。如果你從眼睛的高度來拍,就改成跪姿,從膝蓋的高度拍攝,沒有任何理由,只是看看會有什麼效果。如果目前你拍的都是長鏡頭,那就縮短(如果鏡頭真的很短,就反向操作)。如果你一直盯著攝影機的螢幕,試著透過觀景窗看一會。如果你都問溫和的問題,試試看稍微尖銳的問題。

我們隨意做的改變,會讓自己跳出來,從另一個視角看待事情。有時新的視角會啟發你,如果沒有,就試試別的。

Say No to Bad Shots

第三十七章

向爛鏡頭說不

有時你會看著攝影機的小螢幕，痛恨你看到的東西。也許是攝影機對焦對到拍攝對象身後的植物上，也許是你的拍攝角度很無聊或你離得太遠，也許是光線不足。

無論如何，停下並儘快解決。爛鏡頭會讓我們對你的影片失去興趣。我們本來正在欣賞街頭派對的影片，結果跑出冗長沉悶的採訪，那個受訪的傢伙是誰啊？

現實生活中，某個東西變模糊時，我們的大腦會介入，調整視線，然後修正，但若看的是你拍的爛片，我們的大腦就沒轍了。我們下意識地感覺大腦試著對焦在難以對焦的東西上，同時有意識地擔心下個採訪可能也不好看，若果真如此，我們就會關掉影片。

在影片中用爛鏡頭代表你輕視觀眾，而沒人會注意不在乎他們的人。每個人偶爾都會拍出爛鏡頭，但只有外行人會把爛鏡頭留在成品裡，強迫別人看。

小試一下

外貌大升級

將你最近拍的影片傳到電腦，用剪輯程式逐一檢查鏡頭，刪掉任何不是百分之百完美的鏡頭。不用擔心影片怎麼剪接，拿掉技術上來說很爛的東西就對了。

現在再看看影片，你應該會覺得好看多了。

忘掉現實

我曾拍過一支廣告,廣告中的男子坐投石機上下班。他在前院跟太太親吻道別,然後爬上座椅,拉下繩索,投石機將他投向天空,朝攝影機飛來,他太太則微笑看著他飛越城市。

在現實中,這名演員穿上安全吊帶,繫上高空彈跳繩,繩子穿過西裝上的洞。他站在攝影棚裡一間房子的正前方,三名工作人員壓下蹺蹺板「投石機」一端,男子往上飛越攝影機,接著彈向攝影機後方另外三名工作人員的臂彎裡,他「太太」則抬頭看向燈光,看他「飛走」。

在一支室內拍攝的 MV 中,我們需要冬天夜晚的情境。我們將窗戶遮起,門口罩著帳篷以阻擋陽光,然後在壁爐升火,讓光線保持柔和。當時室外是八月白天,室內則是平安夜。稍後太陽下山,我們到戶外拍攝,在整個庭院噴灑肥皂泡泡,假裝是雪。腳步的嘎吱聲則是事後才加的。

在任何專業的製片場中,攝影機畫面外不遠處都有帶著工具腰帶和化妝組的技術人員,有燈光照亮火紅夕陽,有電扇製造風,也有水管營造下雨情景。

看起來像真的但都不是真的,沒有一個是真的。

事實上,你在任何影片上看到的東西都不是湊巧發生,就連最業餘的影片都是經過某人的選擇,決定何時拿起攝影機,又要對準哪裡拍。他們選擇影片要從哪裡開始剪,剪到哪裡要停。影片越專業,就越要有意識地做出這些選擇。

忘掉現實,你才會越拍越厲害,不要再想將會發生什麼事,專注在你想要什麼事發生。真正在你眼前的東西並不重要,重要的是你能讓攝影機拍到什麼。

忘記現實讓拍攝變得更容易。如果天氣很熱,你的角色穿著外套、打著領帶坐在書桌前,那就讓他穿短褲,免得他汗流浹背。

如果你想讓悶熱的房間看起來更涼爽,請一位朋友到外面拿著水管,在你拍攝時向窗戶灑水。立刻就有傾盆暴雨。

如果你只有五個人,卻要拍出大批群眾的效果,就把他們排成 V 型(就像保齡球瓶一樣),V 的尖端對朝向鏡頭,越過他們的頭和肩膀拍攝。

如果你在街上採訪民眾,那麼每次訪問都對著不同方向,影片會變得有趣一點。背景不同會讓人覺得你是在不同地方拍攝。

如果你在拍公司野餐會,而老板在發表無聊的演講,你可以事後抓一群人來,從打瞌睡到舉起「讓我們打高爾夫!」的標語都可以,拍得好像他們有在觀看和回應一樣,再切到演講。這是真的嗎?不是,但是好玩嗎?有可能。

你需要一點時間,才會習慣你在影片中享有真正的自由。事情不需要真的都在某個時間點發生才能剪在一起,甚至不用在同一個月發生。你可以採用攝影機拍攝的任何畫面,也可以不採用,影片會依你的選擇變得不同。

Shoot
the Details

第三十八章

拍攝細節

「歡迎蒞臨洛杉磯」的招牌被 15 公尺高的彩色燈柱包圍時，代表某種意涵，噴滿塗鴉掛在高速公路上時，則代表完全不同的意涵。

如果一名男子是在正在出賽的 NBA 球員，他額頭上的汗水代表一件事；如果他是正在推銷一支爛股票的股票經紀人，同樣的汗水則代表截然不同的事。這名女子的雙手是平靜地放在腿上，還是邊緊張地摳著，邊告訴男友今晚她不想見他？

我們的眼睛會自動接收訊息，所以會注意這些細節，無論是有意識或下意識，我們明白細節所透露的故事。不管是對某個地方的「感覺」，或是對人的「直覺反應」，視覺細節會影響我們的想法和動作。

我們在現實生活中會自然看到這些細節，但要在影片中看到，就得有人刻意將攝影機對準這些細節。那個人就是你。

增加注意細節的鏡頭，會讓影片更豐富、更生活化。你可能聽過有人把這種額外的細節鏡頭稱為「輔助畫面」（B-roll），如果你在剪輯某位籃球球員的採訪，「輔助畫面」可能是那位球員罰球的鏡頭、看臺上球迷歡呼的神情，或他變換運球方向的特寫。

「輔助畫面」一詞來自電影剪輯，過去需要兩段影片來做溶接等轉場效果。在影片裡，該詞的意思是「額外」鏡頭，但我突然想到「輔助畫面」這個名字取得不好，暗示你拍的不是主要鏡頭，但它其實能讓影片變得相當出色。

好的細節鏡頭就像印象派畫作裡細微的一筆，加在一起會有很棒的加乘效果，這些氛圍細節在影片裡越多越好。

現在我們冥想一下，在你拍攝前，把自己「變成」變焦鏡頭。用你的眼睛靠近影片主角，仔細瞧瞧她有什麼有趣的地方？用你的眼睛「拉近」，專注在小細節上。現在抓住你注意力的是什麼？再靠近一點，

細節會說話：這名男子額頭上的汗水代表他正努力工作……

……在這裡可能表示緊張或恐懼。

這名女子交握的雙手透露焦慮，或只是平靜地擱在腿上？

你看見什麼？

用同樣方式看看房間四周，尋找可能適合你故事的細節，也找不適合的細節，相互矛盾的細節一向很有意思。在你女兒的生日派對上，年紀最大的人都在做些什麼？在舞會上，你從沒在跳舞的八年級生身上看到什麼細節？

小試一下

上帝藏在細節裡

選一個你日常生活的地點，拿出攝影或照相機，站、坐或躺在你平常待的位置。

現在四處搜尋細節，快速拍下。

舉例來說，我在書桌上打字，然後看到剛才吃的一碗葡萄、一直想拿去賣場退貨的麥克風、史蒂芬‧普雷斯菲爾德的《藝術之戰》（_The War of Art_），以及羅莎姆與班傑明‧山德爾夫婦的《可能性的藝術》（_The Art of Possibility_）書脊，兩本書都靠著我的 30 吋螢幕。還有一盒面紙、我正在處理的一疊劇本筆記卡、一堆準備重新歸檔的 CD、一支螢光筆，三個月前生日時收到的 SPA 禮券。

這些細節向你描述怎樣的我？這就留給你來想吧，但我肯定它們透露的事情，比一張我微笑擺姿勢的簡單照片還要多。

Use Foreground

第三十九章

利用前景

我在辦公室裡，看著窗外一棵佇立在加州明媚午後的樹，起先我只注意到樹上的花朵，但我接著發現，我和樹之間還有很多東西。離我最近的是一張L型書桌，以及一部凸出窗戶下緣的印表機，印表機右邊是一具立在台座上的美術用模型木偶，接著是窗框和紗窗。最後，透過紗窗，我看到了那棵樹。

如果你現在環顧四周，無論身在何處，你都會在視野裡看到不同層次的事物，你也許已將注意力集中在一個主要事物上，但還有其他東西可看。如果你正看著走在熙攘街道上的女子，也許會忽略你和女子之間的車輛，但車輛確實在那裡，就像我和樹之間的書桌和印表機一樣，這些車輛是我視野的「前景」。

拍攝樹上盛開的花朵有兩種方法。一種把攝影機對準花直接拍攝……

……另一種則提供了線索，讓我們更了解這個看樹的人

小試一下

晚餐和電影

晚餐時間最適合用來練習如何使用前景。當你拍攝餐桌上其他友人的短鏡頭時，讓他們取餐的手橫越鏡頭。不要移動蠟燭或番茄醬，就讓它們出現在鏡頭裡。

回放時，跟那些清理過現場的影片比較看看，畫面是不是變得「真實」許多？

為了讓鏡頭看起來更真實，電影和電視導演會放入各種前景元素。在靠近攝影機的地方讓你瞥見一個移動的身影，或在拍攝輪椅老人時掠過一對年輕夫婦的褪色照片。前景元素能讓觀賞者專注在你要他們看的東西上，並提供跟畫面有關的重要資訊。

不過拍片時，我們往往會移除「擋路」的東西，在乾淨的視野下拍攝，但現實生活中一定會有前景物體，因此拍出來的成果會有些不自然。如果去掉，我們就沒機會傳達訊息，並讓畫面更有趣。

增加前景元素，讓你的鏡頭更有深度、更立體，或者至少不要避開本來就在那裡的前景，取景時，讓某物（或某人）比你的拍攝對象更靠近鏡頭。你的前景元素甚至可能會失焦，那就太棒了！在拍電影時，這種效果可是得花大錢請攝影師來做的！

前景元素為你的鏡頭增添空間和場域。拍攝寄給祖母的母親節影像「賀卡」時，隔著遊戲圍欄拍攝，不要越過圍欄。隔著其他小孩拍你孩子踢足球，不要等到他旁邊都沒人時才拍。對焦在壽星身上時，讓手捧點著生日蛋糕的人經過攝影機面前。採訪時，隔著另一個人的肩頭拍攝。

讓攝影機用人的方式看世界，你的鏡頭就會更像現實生活。

Check the Background

第四十章

檢查背景

最近我看了一支知名漫畫家在慈善活動受訪的影片。這群漫畫家熱切地談論自己支持的這場慈善活動，我以為我會大受感動，甚至可能會開張支票，只是我無法不去盯著那個大得令人分心的活動標誌，那活像是從他們頭上長出來似的。觀看時我一心想著，拍攝者怎會沒注意到標誌就聳立在受訪者背後，這也太妙了吧。

我們可能全神貫注在自己正試著拍攝的東西上，完全忘了看背景。你的演員背後有沒有人正吃著漢堡，全程盯著鏡頭看？有沒有窗戶映照出攝影機？其他演員的影子是否不小心出現在女演員身後，讓畫面變得驚悚？背景是否亮到讓人分心？

背景必須對你的鏡頭有幫助，而不是妨礙你的鏡頭。拍攝前掃視四周，或許就不至於事後才發現令人不悅的意外。

小試一下

背景檢查

檢查完主角後，練習掃視鏡頭四個角落。如果背景有東西讓你覺得不舒服，就換掉，移除讓人分心的背景元素，讓觀賞者聚焦在你的主角身上。如果背景的光線太多，能不能關掉一盞燈，或拉上一面窗簾？有時只是關掉背景的燈，就能讓背景從你的鏡頭消失。

如果無法換掉實際背景，稍稍移動攝影機，或許就能除掉煩人的東西。或者移動拍攝對象和你自己，就能從完全不同的方向拍攝。

Change the Angle

第四十一章

改變角度

一部好萊塢電影在一家零售商店舉辦店內見面會，穿著戲服的超級英雄步出豪華轎車，走進店裡。從大人的高度拍攝時，我們看到角色與店經理握手，邊走還邊看到許多孩子的頭頂，但若蹲到孩子的高度，就會突然置身孩子的世界。我們看到卡通人物變成真人經過時，孩子的臉都浮現歡樂表情，看到孩子苦惱著要不要靠近，也看到他們終於和最愛明星擁抱時的喜悅。

在這個範例裡，改變拍片角度，就已經完全改變影片的意涵。鏡頭角度是電影語言的一部分，如同說話的口音一樣，改變角度就會改變我們對訊息的理解。我們在影像堆中長大，自然而然就能理解這個語言，現在該是學習如何使用這個語言的時候了。

人們常一直把攝影機保持在同樣位置，用螢幕取景時就擺在大約胸口的地方，用觀景窗取景時就（想當然耳）擺在眼睛的高度。無論如何，我們很容易就這樣一直拍下去，結果拍出來的每個東西感覺都一樣。在電影的世

想像一個球體包住你的拍攝對象。你可以將攝影機擺在這個球體的任何地方，或其他較近或較遠的球體上。

界裡，千篇一律可不是好事。

你可以用一個想像的透明球體包住拍攝對象，以此打破
這種千篇一律。拍攝時，你可將攝影機擺在那個球體的
任何地方，像是擺在拍攝對象上面、下面或環繞一圈、
前面或後面，突然你就有好多位置可以擺放攝影機。
你有多少選擇？真高興你問了。如果我們在這個想像的
球體上，畫上經線和緯線，每增加一度就多畫一條，畫
完後會得到 129,600 個交點，我們可以把攝影機擺在任
何一個點上，對準我們的拍攝對象。

現在想像那個球體變大又變小。我們距離拍攝對象 30 公
分時，球體上有 129,600 個位置；距離拍攝對象 300 公
分遠時，有另外 129,600 個位置；在這兩個距離之間，
還有無數個 129,600 個位置。如果這樣的選擇還不夠多，
在每個擺放位置上還可以微調攝影機，有時高一點，有
時低一點；有時左邊一點，有時右邊一點。我們每次移
動，取景就跟著改變。我們會在某個角度看到拍攝對象
的腳，在另一個角度則不會，以此類推。

我們看看喔……加起來有……嗯……相加進位……喔，
對，無限多。你有無限多個鏡頭角度可以選擇。

好吧，這裡還是有些限制。某些角度可能被樹擋住，你
可能沒有辦法真的跑到拍攝對象上方，或者不想趴在地
上弄髒衣服。儘管如此，你還是有多到不行的攝影機擺
放方式，也許多到數都數不完，一定足以讓你躲開無聊、
直接、毫無意義的鏡頭。

小試一下

離開舒適圈

觀察自己的拍攝風格，找
出你習慣的攝影機擺放位
置。下次拍片時，只要發
現自己又擺回熟悉的位
置，就帶著攝影機換個地
方。

移動時要大幅度移動。不
要只是往右靠一點，而是
繞到你的拍攝對像後面。
不要只是把攝影機擺低一
點，乾脆趴到地上！

習慣一個鏡頭位置後，再
次移動。你還能到球體上
的哪個位置？注意各個鏡
頭給你的感覺有何不同。
相信自己的直覺，你會知
道哪些鏡頭有效果，哪些
沒有。如果沒有效果，千
萬別怕嘗試別的方式。

一個東西，五十種拍法

想要拍攝更多角度，找個配合的靜態主體。人類顯然最適合，但你也能擺設自己的靜物，像是一個娃娃、一碗水果、一盞燈等可以讓你任意移動，在你看來也很有趣的東西。讓你的拍攝對象坐或站在某個舒服的地方，做他們必須做的事。將手錶或手機鬧鐘設成 5 分鐘。

這段期間，試著幫你的拍攝對象拍攝 50 種 3 到 5 秒的靜態鏡頭。在你幫他們取景時，思考並改變攝影機的距離、高度、畫面位置、角度（如果傾斜會怎樣？）、細節（如果只拍一片葉子會怎樣？）、前景元素和視角（如果你是拍攝對象、一隻狗或蒼蠅等等時，攝影機會放哪裡）等事情。

一開始也許很難，但記住沒有所謂「錯的」鏡頭，別管「爛」鏡頭，繼續拍就對了！這個練習的目的，是要你習慣在拍攝時把角度考慮進去，並且思考不同角度給你的感受。在現實生活中，你會找到自己喜歡的角度並停下，這個練習能讓你更容易找到喜歡的角度。

這裡有幾張我拍攝女兒時拍下的幾張靜態照的插圖（其餘請上 www.stevestockman.com/filming-angle-improves-video 觀看）。你可能早就猜到，不是每個鏡頭都很棒，但和直視、眼睛高度的鏡頭比來，沒那麼無聊。

Learn the Rule of Thirds

第四十二章

學習三分法則

把人拍在畫面的正中央無聊斃了。為什麼？誰曉得。但「三分法則」是古老原則，希臘人和之後研究藝術的所有人都知道是對的。

思考我們看東西的正常方式，就能了解箇中道理。當我們把頭轉向跟我們講話的人時，不會把他們放在視野正中央。當我們移動時，會持續掃視周遭，眼睛不斷重新抓取畫面，而畫面很少是對稱的。我們在生活中很少把東西放在視野正中央，少到當我們真的這麼看時，東西看起來會不自然到像經過刻意安排，而且很乏味。

自然界中幾乎沒東西是真正對稱的，人的左右半臉不對稱，動物也沒比我們對稱到哪裡去，樹、石頭、河流或山也一樣。什麼東西是對稱的？機器做的東西、測量過的東西、人造的東西，沒有生命的東西。

小試一下

別什麼都放中間

如果你在拍人物，不要讓他們的眼睛落在中間的方框內。如果你在拍寬廣風景，把地平線放在上面或底部的線上，而不是景框中間。就算沒人知道是什麼原理，鏡頭看起來還是會更好。

我們拍攝時，會直覺地把重點放在中央。
可惜這種構圖很乏味。

想像你的畫面被三分法則線條縱向及橫向切開。

將影像焦點保持在中間方框之外，就能拍出整體來說更好看
的影片。

杏仁核是我們腦內主導情緒的部位，而人造物的對稱性會告訴杏仁核，這種東西不會有什麼刺激之處，沒有互動，沒有危險。我們的意識會自行解讀成這些東西很無聊，對稱照片和影片也是一樣的道理。

這些只是理論，但無論原因為何，把物體放在正中央的鏡頭或對稱的鏡頭，就是無聊。

解決方法是「三分法則」。這個攝影原則指出，如果你把鏡頭主角放在景框左、右、上或下 1/3 處，看起來會比放在中央更順眼。就算沒人知道原因，就是有效。

這裡有個從上到下、由左至右各切成三份的景框。思考三分法則最簡單的方式，就是記住它跟井字遊戲相反，也就是畫面重點不要放中間的方框裡。

Watch What You're Doing

第四十三章

看你在做什麼

我在執導時，整個過程中最討厭的部分就是看毛片。毛片是未經加工的鏡頭，沒有剪輯、色彩校正、音效或音樂，全是你當天的拍攝成果。

對我來說，看毛片感覺就像在看我的犯錯經典全紀錄。在經過多次拍攝、試驗和犯錯後，毛片裡大多數的東西都不會出現在成品裡，就連「好東西」在電影裡看起來都走了樣。人物背後的藍天之後會加上特效，變成白雪皚皚的山峰，但現在看起來就是很糟。門甩上了，卻沒聲響。或者是畫面的顏色不見了。看毛片就像在受酷刑。不過，如果走運的話，在我為了片子看起來怎麼那麼糟而自責不已後，會看到一些潛力。我開始在腦中（或在電腦裡）刪掉爛的部分，剩下的東西（總是出乎我意料之外）看起來就像成品一樣。

很多人從來不看他們拍的影片，影片就這樣擱在錄影帶或硬碟檔案夾裡，不知等到何時他們才會坐下來剪輯。

很多人從來不看他們拍的影片，影片就這樣擱在錄影帶或硬碟檔案夾裡，不知等到何時他們才會坐下來剪輯。

但經驗豐富的導演知道兩件事。第一，唯一發現好東西的方法，就是把影片全部看完，並記下你喜歡的部分。第二，用批判眼光看自己的作品，會讓你變成更好的導演。（還有第三件事，如果不馬上看，可能永遠都不會看了，我到現在都還沒剪輯我 1990 年拍的婚禮影片。）

小試一下

檢查你的作品

先看你上次拍的影片，再開始下個拍片計畫。許多人上次拍的影片可能還擱在攝影機的錄影帶、晶片或硬碟裡原封不動。

倒回去用批判眼光重看一次，你喜歡哪個部分？你能改變或改進哪個部分？確認你使用攝影機的方式，你有在對的時間，拍下對的東西嗎？也務必花幾分鐘檢查打光和音效等技術面的東西，也許要做點筆記。

快速檢查一遍，有助於你記住那些想換個方法重新嘗試的東西。

If at First You Don't Succeed, Chuck It and Try Something Else

第四十四章

第一次不成功，丟掉再試別的

時間是你最寶貴的商品。如果你在拍某個活動，活動總會結束。你的拍攝對象可能沒了時間或耐性，或者太陽可能快下山了。無論原因為何，拍片總免不了跟時間賽跑。

無論你努力嘗試多少次，一定會拍到效果不符合你要求的東西。你同事無法有說服力地唸出臺詞，你哥哥無法把滑板落在看起來會很酷的地方，狗就是不肯照你說的坐下。

有些鏡頭看起來對你相當重要，重要到不容許失敗，那

當時間是你最寶貴的資源時，一再失敗代表必須改變某些事情。

透過鏡頭做腦力激盪

帶你的攝影機去市區逛一逛，練習捕捉動作（主角／名詞加動詞），像是一輛車開過、一名女子喝咖啡、一隻鳥鳴叫。不過每個事物不要只拍一個鏡頭，至少拍三個，每次都大幅改變拍攝方式。如果第一個鏡頭是從正面拍攝，那就改變角度。如果第一個鏡頭很短，拍久一點會怎麼樣？如果畫面由窄拉廣，然後靠近一點會怎麼樣？

觀察改變的成果。每次動作有何不同？背景變得如何？

繼續拍完這個鏡頭，試著讓每個鏡頭比上一個更好。當你想不出還可以用什麼不同方式拍攝時，再想出三個動作。試著跟你的拍攝對象聊天⋯⋯移動攝影機⋯⋯將動作切成多個鏡頭⋯⋯想到什麼就試什麼，快點決定就對了。鏡頭多棒不是重點，試就對了。

目標是讓你培養靈活思考的習慣。你拍片時不會想坐著枯等，最後落得又累又挫敗，只好改變計畫。一點創意就能讓你少生點氣，又省下許多時間。

些鏡頭會讓你陷入麻煩。當時間是你最寶貴的資源時，一再失敗代表必須改變某些事情。想要拍出好東西，你得在堅忍不拔和動輒放棄之間找到平衡，腦中最好隨時保有各種替代點子，並且知道何時使用。

有時隨意重新安排一下，就能改變一切。把臺詞交給別人唸，或把攝影機移到滑板剛好落下的地方。

有時你可以用腦力激盪來解決問題（參照 30 頁「即時創意」）。也許還有別的方法可以讓道具發揮作用，或讓時機正好到位。

有一次我需要一個移動的長鏡頭，拍攝日落時走在土路

上的夫妻。不幸的是，我們的軌道車（架在軌道上的推車，攝影機放在上面可以平順移動）還在上個拍攝地點，太陽就快下山，可不會等人。

就在我想這下麻煩大了時，一個工作人員問能不能用車子代替軌道車。於是我們把一輛 SUV 的輪胎放掉一些氣，攝影機架在後車廂上，打空檔，然後慢慢推著車子，演員則走在我們後面演戲，車子的懸吊裝置完美搞定這個鏡頭。

但有時你就是搞砸了，這時最好的作法往往就是放棄。如果那段演說太長，你的同事唸不來，就別再強求，把臺詞拆成她唸得來的短段落，之後再剪輯。如果試了 10 次，你朋友還是無法把車開進車位，那就拍他將車開向車位，然後鏡頭切到他把車子移進車位的特寫，另一個人同時用腳稍微搖晃車子。

拍片總是會出問題，有時整個宇宙似乎聯合在一起阻止你拍到想要的鏡頭。習慣無所畏懼地正視宇宙，並用好的點子退讓。做不到就放棄。在拍攝時，一天過得很快。

Let Luck Work for You

第四十五章

讓運氣來幫你

在思考拍攝時，就當作自己是在考慮要不要來趟跨州公路之旅，如果你不決定一個目的地，並規劃路線，永遠都到不了那裡。但是如果不繞點路去其他地方轉一轉，公路之旅還有什麼好玩的？

在電影《教父》的開場中，黑手黨老大馬龍・白蘭度在女兒結婚那天坐在書房裡，聽著賓客的祝福和請求。白蘭度一邊撫弄腿上的貓，一邊討論該不該殺了幾個強暴某位賓客女兒的年輕人。白蘭度逗弄貓的冷靜，和他下令奪去兩條人命這件事的反差，把他飾演的柯里昂老大塑造得既駭人又令人著迷。

《教父》的影迷都知道，劇本並沒寫到那隻貓（如果你還沒看過這部電影，應該看看，真的，但不到 35 歲不用太沉迷）。牠是攝影棚的流浪貓，拍攝這個場景時白蘭度隨手抱起牠，導演科波拉就直接拍了，這件事就這麼寫入電影史。

這是美麗的意外。這位導演接受運氣，而非過分執著於

他先前對這個場景的想法，太厲害了。

緊抱著想像不放和邊拍邊想之間有條界線。在思考拍攝時，就當作自己是在考慮要不要來趟跨州公路之旅，如果你不決定一個目的地，並規劃路線，永遠都到不了那裡。不過一旦你決定一條到加州的路線後，何不中途繞到黃石公園去？大可之後再回到原路，而且還玩得更開心。

拍片也是一樣。如果沒有規劃就去拍公司會議，可能會害你錯過一切，在該拍攝時還在找會議室，然後錯過重要演說，稍後又跑錯派對。如果你有拍攝計畫，當客座講者突然可以接受採訪時，你會知道哪些畫面不會出現了，這時就能判斷這件事會讓你的影片變成怎樣。

小試一下

找到平衡點

世界上有兩種人，喜歡臨場發揮的人，和事事做計畫的人。

找出你是哪種人，然後練習在拍攝時反向而行。如果你是臨場發揮的人，練習做計畫，然後照著計畫臨機應變。如果你有一絲不苟的傾向，練習讓機會找上你，做些跟本性相反的事，有助於你找到平衡點，讓運氣變成你的新好朋友。

Dial Up the Dialogue

第四十六章

接通對話

要有好的音效，最基本的是要有錄製良好的對白。如果觀眾聽不到你拍攝時錄下的對話，就算配上最棒的音樂也於事無補。

攝影機的內建麥克風會錄下麥克風和拍攝對象之間的所有聲音。麥克風離拍攝對象越遠，就有錄下越多無關緊要的噪音，聲音聽起來也就離得越遠。你們之間的噪音越大，問題就越大。

使用攝影機內建麥克風的第一法則是：有時你根本不能用。

在婚禮上採訪五步外的某位賓客時，你能輕易變焦，讓她完美進入畫面，看起來也很棒，可是世界上沒有變焦麥克風。麥克風聚焦的方式跟鏡頭不同，在吵鬧的婚宴上，五步的距離會讓音軌充斥群眾吵雜的談話聲。你的拍攝對象看起來很近，聽起來卻很遠，這種落差會讓人

很難看完整段訪問。

更糟的是,你的攝影機可能有「自動增益控制」功能,那是調整麥克風進音量的迴路,好讓麥克風能錄下穩定、清楚的聲音。不過,它無法分辨噪音和採訪對象的聲音,接收到越多噪音,就擴大越多噪音,越是把你想要的聲音淹沒。

你大概看過一些影片,片中人的談話聽起來好像在罐頭裡,回音讓人幾乎不可能聽懂拍攝對象所講的話。大多數房間都有某種程度的回音,但我們的耳朵和聰明大腦不用幾秒就能調整(就像我們的眼睛調整亮光那樣),可惜麥克不會調整。自動增益控制會增加聲音的強度,擴大回音並結合說話聲音,產生空洞不清楚的聲音。

使用攝影機內建麥克風的第一法則是:有時你根本不能用。如果你的周遭超級安靜,你又非常靠近你的拍攝對象,也許可以用。但若你的拍攝地有任何有噪音、環境聲音不完美,或你不在拍攝對象幾步之內,都不要用。做一對一訪談時,你可以用小蜜蜂取代。小蜜蜂是別在襯衫上的小麥克風,並(以有線或無線方式)插到攝影機的音頻輸入孔。

如果拍攝對象不只一個,但都靠得很近,就用 boom mic(指向性麥克風)。Boom mic 是垂掛在桿子上的麥克風,你需要助手幫忙對準說話者的方向。如果有兩個以上的人在講話,而你想露一手,可以同時使用多個小蜜蜂或 boom mic,再經由混音座接到你的攝影機。

許多人以為槍型麥克風可以「集中」小範圍的聲音，賣的人希望你以為這樣就可以從橄欖球場的另一邊完美錄到清楚的對話，可惜它還是會錄到環境噪音。比起內建麥克風，槍型麥克風也許能從遠處給你更清楚的聲音（好的槍型麥克風可以減少錄到後面和旁邊的噪音），但你的距離還是很遠，所以聲音聽起來就是很遠。最好靠近一點，讓你的麥克風也靠近一點。

決定聲音

影片的重點是畫面，因為對人類來說，畫面也是生活的重點。

比起包括聲音在內的其他感感，我們更仰賴用視覺線索來探索世界。我的朋友杰‧羅斯是聲音剪輯師，也是《電影與影片聲音後製》(Audio Postproduction for Film and Video) 作者，他會恨我說這種話（我身為前電臺 DJ，也有點恨自己），但畫面每次都贏過聲音。

事實上，他有自知之明，不會恨我這麼說。去過片場或混音室的聲音技師也都知道，聲音永遠都是影片的配角。面對把影像拍好還是把聲音錄好的選擇時，導演總會選擇影像。

但是（你早就知道會有這句「但是」了，對吧？），這個時代的平面電視，就算沒有接上更大的家庭劇院音響系統，也都配有超棒的立體音響喇叭。筆電大多都有不錯的內建喇叭，或可以接上外接音響，就像我現在用的。iPod 系列產品也都配有高音質耳機，將你的混音傳進觀賞者耳裡。

這也是為什麼聰明的製片會在聲音上下很多工夫，他們知道好聲音會吸引觀眾，爛聲音則會把觀眾趕跑。

Use Multiple Cameras

第四十七章

利用多部攝影機

如果你要拍某個你無法掌控、很重要，而且只會發生一次的東西，那麼，時候到了，你該研究如何使用多部攝影機了。用兩部攝影機同時拍攝建築物拆除工程，就有加倍的機會可以完美捕捉到大樓爆破的那一刻，或者拍總統演講時在兩個角度之間切換，你的影片會變得更專業。

派兩個（或更多）人拍攝嘻哈演唱會，可以拍到兩倍鏡頭、兩倍採訪，比起其他方法，你能拍到更多細節和視角。

你不需要大批人馬才能這麼做，只需要兩個人，每人一部攝影機就行。但要記住幾件事：

白平衡：我太太和我想把客廳天花板漆成白色，這才知道油漆廠商調配出上百種「白色」。我們把蛋殼白、納

> **用兩部攝影機同時拍攝建築物拆除工程，就有加倍的機會可以完美捕捉到大樓爆破的那一刻。**

瓦白、米白、中間白、灰白和其他 50 種白色樣品都帶回家選。

若你看到一面牆漆上其中一種顏色,你會說是白色,但若你看到這些樣品一字排開,你會了解那都不是純白色,有些帶點藍色,有些帶有粉紅或粉橘色調,有些隱約帶點綠色。只有一種(我的平面設計師太太這麼堅持)能正確搭配我們家的牆色,我們花了一個星期才找出對的白色。

你的攝影機也面臨相同的抉擇。它通常會自動選擇,不勞你費心。它看到一大片明亮的平面,就認定是白色,然後調整景框中的其他顏色來搭配。有時畫面有點橘,有時有點藍,只有一部攝影機看不出這點差別。

但若把別部攝影機的鏡頭也剪進來,而這一部的自動白平衡控制選擇不同亮面來做設定,你就會遇到問題。你可不想讓某個角色從特定角度看時有點藍,切到另一部攝影機時看起來卻有點橘。

若想要解決這個問題,看看你的攝影機有沒有 AWB(自動白平衡控制)按鈕。如果有,就關掉,然後將兩部攝影機對準同一道亮白平面,按下手動白平衡按鈕。現在兩台攝影機都認定同樣的顏色為白色,你的鏡頭也就對得上了。

如果沒有手動白平衡按鈕呢?用兩部同型號攝影機會有幫助,它們看東西的方式很可能一樣。如果無法讓兩部

小試一下

試拍一下

在你正式拍攝的幾天前,召集你的團隊,安排好設備進行試拍。如果可以,試著在你實際要拍的地方會面,這樣就能了解現場情況。

這次會面的首要目標是討論拍攝的技術面,像是拍攝者要站在那裡才不會擋到彼此的路,以及怎麼將聲音弄進兩部攝影機。你會幫拍攝對象別麥克風嗎?麥克風會接到哪部攝影機?

這些都處理好後,按照規劃試拍幾個鏡頭。這樣在實際開拍前,你會有幾天時間看看效果,並進行調整。

攝影機完美對上，你可以用好一點的剪輯軟體校正顏色。

同步聲音：如果你從多個角度錄製一場採訪活動，一部攝影機放得比較近，另一部則比較遠，就會遇到聲音問題。你想要切換不同畫面，但可不希望受訪者一下聽起來很遠……然後靠近……然後又變遠。

想要解決這個問題，就讓其中一部攝影機當「主音」攝影機，確認你的拍攝對象有別好麥克風，聲音狀況也很好，然後用打板讓兩部攝影機同步，早期好萊塢就是這麼做的。

打板就是頂端有白色條紋的黑板，拍電影時放在攝影機前拍一下。在電影片場，攝影機不會錄聲音，都是另外錄，再跟畫面同步（就算現在有了高階高畫質攝影機，我們還是這麼做。高階高畫質攝影機只錄兩軌音軌，但拍一部電影通常需要更多音軌）。打板的嘹亮聲響讓聲音剪輯師把啪聲跟打板合上的畫面同步，藉此讓之後每個畫面完美同步。

你也能用打板做同樣的事，如果沒有打板的話，用手也可以。將兩部運轉中的攝影機對準某人的手，讓手的主人在鏡頭前響亮地啪一聲。剪輯時，將啪聲跟畫面中手合起來的那一刻對上，所有的音軌就都同步了（每次攝影機開始運轉時都得這麼做，攝影機一停下，就不再同步了）。

拍電影時用的拍板叫打板，作用是讓聲音同步。

When to Wrap

第四十八章

何時收尾

拍片很好玩,每個導演有時都會拍到忘形,但好的導演知道拍太多的代價是錢(或時間,或別人的協助),不該浪費。他也知道若拍了太多額外鏡頭,剪輯起來會更困難。

最後,導演會知道一切藝術判斷的精髓,是能夠說出「這正是我要的。我們停吧」這句話。

接受吧,這樣你才能完成自己的影片作品。

小試一下

收尾核對清單

結束一個拍片日前,停下手邊的動作,思考這些導演核對清單上的問題:

☐哪些鏡頭沒有的話就會失敗?
☐如果我繼續拍下去的話,那些鏡頭真的**會比較好?**
☐説實在的,我還需要多少時間?
☐繼續拍的成本是什麼?(不要只考慮金錢成本,也許根本沒有這種成本,還得考慮人際成本。)

第五部
類型片拍攝法

PART 5
Special Projects and How to Shoot Them

爆紅影片的真相為何？如何拍特技？行銷片呢？教學片呢？採訪呢？這個單元要講特別案例，常見的影片類型也各有各的獨特挑戰。

無論你是想拍出精彩的 MV，或是不想要鄰居看你的度假片看到睡著，這個單元都能給你點子，幫你度過這些挑戰。

How to Shoot the Cutest Kids on Earth

第四十九章

如何拍出世界上最萌的小孩

我們當然是在說你的小孩，你幫小孩打扮得漂漂亮亮，帶他們去高檔……「喔，老天，不要！別弄髒你的漂亮衣服！」「別逼我過去揍人喔！」「別再打妹妹！」嗯，我講到哪裡了？

如果你記錄自己與孩子的親子時光不只為了現在跟長輩分享，也是為了讓以後的自己回憶，拍攝時要記住下列幾件事。

拍強尼把燕麥粥倒到席拉頭上，比拍兩人乖乖坐好吃飯來得更有娛樂價值。

動作反映在孩子臉上：這個道理適用所有影片（參照109頁「看到眼白再開拍」），但拍小孩的影片尤其如此。你必須看孩子的眼神，才能真正解讀他們的反應。孩子

的神情會隨著年歲快速改變，表情鏡頭如果拍得好，你就會看見他們的成長，所以千萬別離太遠了。

調皮搗蛋比規規矩矩更能娛樂人。

拍短一點：分享小孩的影片跟分享度假片一樣，如果有好玩的事，短短的就很有趣了。影片越不有趣，越應該拍短一些。如果根本沒發生什麼事，一張照片就足夠了。你要假定觀眾腦袋清楚得很，對他們來說，你的小孩只是可愛而已，本身並沒有什麼有趣的地方。

剪短一點：你不必是剪輯專家，用攝影機的內建軟體或電腦上的免費簡易剪輯程式把無聊的部分剪掉，再把影片寄給親戚，他們會愛你的。

調皮搗蛋比規規矩矩還要好看：沒人想看乖小孩乖乖做好事的影片，就連十年後的你也不會想看。不信？想想你比較可能跟別人說家裡哪件事，是大家坐下吃晚餐，菜餚美味可口，大家彬彬有禮，還是有人在餐桌上講了笑話，你妹笑到牛奶從鼻子流出來？

拍強尼把燕麥粥倒到席拉頭上，比拍兩人乖乖坐好吃飯來得更有娛樂價值。孩子是否曾經用手沾顏料，把客廳牆壁印得到處都是手印？先抓起攝影機再開罵。當你要匯整婚禮影片時，會很高興自己當初有這麼做。

問問題：邊拍邊訪問你的五歲孩子對婚禮／祖父母／新生寶寶／第一天上學的想法，幾乎每次都很好玩。

有趣的是孩子，不是孩子的成就：凱雅第一次打棒球時，可能會打中，但也可能不會。如果你努力想要捕捉可能不會發生的時刻，就會錯過周遭狀況、她跟朋友的互動，以及她上場打擊時的情緒。

想想什麼是故事，這會有幫助。故事不是「馬修完美地演奏獨奏曲」，而是描述「馬修第一次在大提琴獨奏會上演奏」。前者描述他的音樂修為，這種影片本質上很乏味，再加上就算馬修每個音都彈對了，八歲孩子的音樂修為就是不怎麼吸引人。馬修怎麼處理他的表演，像是他事前的練習和彩排、老師唸到他的名字時他茫然緊張的表情，這些才是故事，這會引導你拍出難忘的動人影片。

你是孩子的代表：你的六歲孩子沒辦法製作自己的影片，因此你也是為了孩子拍片。花點時間拍攝孩子朋友的臉、教室全景、教練，拍些你的孩子和以後的孫子看到會超級開心的東西。

End Boring Vacation Videos

第五十章

終結無聊的度假片

有一次，我和幾位朋友在一家高檔壽司餐廳用晚餐，一位從商的友人拿出筆電，給全桌人看他最近到非洲觀賞野生動物的影片。他播了 20 分鐘各種獵豹、猿猴和大象逃離鏡頭時他拍下的屁股鏡頭，我建議他把影片中的靜態影像集結成很酷的精裝攝影集，書名就叫《動物屁屁大全》，不過這個建議不受好評。

度假片跟過去令人望之生畏的彩色幻燈片放映秀一樣，看完有如酷刑。好在讓它們變得更好易如反掌……只要下點工夫，就能拍成精彩影片。下次你度假時，要這麼做：

保持鏡頭簡短：如果只挑一件事來做，那麼務必將所有鏡頭保持在 10 秒以內。不費吹灰之力，影片就變得有趣多了。

你也應該考慮度假跟拍攝所花的時間比例。如果你在某個平常的假期觀光 10 個小時，每小時拍 2 個 10 秒鏡頭，一天就拍了 200 秒的鏡頭，幾乎是一天就拍了 3 分半的影片，這樣就很多了。

如果你喜歡剪輯，大可多拍一點，然後剪成每天 3 分鐘，但如果你跟我一樣懶，你會發現一小時最多拍個一、兩次更簡單。影片在攝影機內剪輯，馬上就能播出來看！

為影片配樂：你不必配合音樂剪輯影片（雖然可以這樣做！），只要之後放上音樂就行。一首扣人心弦的好歌會以出乎意料的方式替影片增色，也能推動影片前進（參見 222 頁「配樂」）。

人物比風景更有趣：如果你用高畫質拍攝的湖光山色是要在 60 吋螢幕上播放，確實能呈現你所想要的震撼。但如果你是把影片上傳 YouTube，就不行了。

度假片跟過去令人望之生畏的彩色幻燈片放映秀一樣，看完有如酷刑。好在讓它們變得更好易如反掌。

記住，你之所以記錄，是為了日後看了開心，10 年後，與其看畫面上的一棵樹，你會覺得跟你同行的人比較重要。如果你在尼加拉瀑布，全家搭乘瀑布女神號的畫面大概是你唯一需要的鏡頭。拍河水向下不知流往何方的遠景不會加分。拍人們做些那個地方特有的事，就能捕捉到當地真實的風味。

融入故事，讓影片更上一層樓：你可以事先決定故事，然後按照故事主軸拍片。你的旅行中最重要、最有趣的地方是什麼？

「莎拉搭機初體驗」非常具有吸引力,你可以貼身採訪四歲的莎拉。「強森一家把美國拋到腦後」的開場,可以是媽媽拿出機票給全家驚喜,影片內容包括填寫護照表格、空服員有趣的口音,以及全家初次踏上異國土地的時刻。「傑若米追捕米奇」也許是描述一個自信滿滿的八歲小孩在奇幻王國跟蹤他最愛的迪士尼明星時靠近/躲藏的反應,這比一般無聊的迪士尼影片有趣多了。

旅程的每一天都可以有不同故事,每個小時也可以有不同故事!任何比「這是另一個建築物的鏡頭」更連貫的東西,都有助你拍出大家真心想看的度假片。

Weddings, Graduations, and Other Ceremonies

第五十一章

婚禮、畢業典禮和其他典禮

從字義來看,儀式是遵循既定形式的活動,因此本章的關鍵字是「預期」。事先思考你可以在哪裡拍到最好的鏡頭,以及儀式結束後,接著要拍什麼?

拍片前動動腦筋絕對值得,事先腦力激盪一下儀式重點,這可以當作影片的鏡頭清單。我們用婚禮當例子,腦力激盪一下。根據我參加過的婚禮,我猜想我們可能看到:

· 賓客抵達
· 新娘和伴娘著裝打扮(如果你不能進去,就拍她們從新娘房出來的時刻)

- 新郎抵達
- 親戚在教堂、猶太教會、公園或大廳就位
- 伴郎排成一排
- 可愛的戒童和／或花童
- 伴娘團進場
- 新娘進場並走上紅毯
- 新娘新郎在聖壇相會
- 主婚人致詞
- 婚禮誓言
- 接吻
- 退場

之後，我們可能看到：

- 伴郎／伴娘團擺姿勢拍照
- 親戚擺姿勢拍照
- 眾人狂喝豪飲
- 新婚夫妻抵達婚宴會場
- 更多狂喝豪飲
- 佳餚
- 賓客一群一群或坐或站著聊天（採訪時機）
- 樂團或 DJ 開始演奏，新娘和爸爸跳第一支舞
- 敬酒並爆料新娘／新郎的糗事
- 丟捧花和（可能有吧）彈吊帶襪
- 切蛋糕

儀式通常按照相同的順序，遵循相同的節奏進行。

事先考慮這些節奏可以讓你拍到想要的鏡頭。

這樣就絕對不會錯過寶貴的畫面。

‧可愛的戒童和／或花童睡著

‧新娘新郎坐上豪華轎車或裝飾誇張的車子離開

腦力激盪出一張清單後，或許可以跟這對佳侶核對一下，看看哪些事兩人真的會做，哪些事不會發生，不用你操心。你也可以問兩人特別想要你捕捉哪個部分。如果可以，勘察一下地點，試著在婚禮開始前去教堂和婚宴會場看看。任何資訊都是你的朋友，都對你的影片有幫助。

現在你有一張活動清單了，選幾個你想搶先拍下的事情，並規劃一下。

在哪裡拍「走上紅毯」的鏡頭最棒？新人會在哪裡敬酒？如果賓客成群從典禮會場走到婚宴會場，你能搶先他們一步，好拍他們的臉給我們看嗎？新娘房到底在哪裡？

無論哪種儀式，都別忘了背景。教堂的聖壇、你的女兒領取畢業證書時背後那群畢業生，這些是你和參與者想要記住的事情。尋找對這場儀式有意義的背景，在猶太教會前採訪，別把酒會上不知是誰的座位當成背景。

還有幾個重要活動的製片要點：

主角：主賓通常是儀式影片的主角，包括畢業生、新娘和剛獲授勛的軍官。如果你的婚禮影片主角是新郎母親，她既逗趣，還從沒想到兒子竟然有結婚的一天，那

從字義來看，儀式是遵循既定形式的活動，因此本章的關鍵字是「預期」。

你就會需要不同的拍片計畫。

聲音：婚宴會越來越吵，而且會有很多令人分心的事物。如果你想採訪，就得找個（比較）安靜但又靠近會場的地方，畫面看起來才像還在活動裡面。即便如此，攝影機麥克風或 boom mic 還是可能被噪音淹沒。最好自備小蜜蜂，讓受訪者戴上後再採訪。

燈光：別在黑暗中拍攝。如果是專業公演，帶上幾具小型柔光燈。如果你的身分是賓客，想拍精彩影片，就用攝影機上的攝影燈（你可能沒有……但可能你有卻不知道！我花了一個月才發現之前那部家庭攝影機有攝影燈，這就是為什麼你應該多研究你的裝備，甚至閱讀操作手冊）。

採訪：如果你之後還會剪輯，就可以切換不同參與者的採訪，讓影片更有趣。主角會講很多他們如何有此成就、想要感謝哪些人，以及他們接下來的計畫，賓客則會說很多關於主角的事。你也可以在鏡頭外採訪他們，讓他們像旁白一樣「講述」這場活動。

如果你事後沒有要剪輯，當下是很難讓採訪簡短有趣的。大家會閒聊、插嘴，給一些不痛不癢的答案，這些都不是你真正想要放進影片的東西。有時事先在鏡頭外問受訪者一次問題，可以讓採訪變得緊湊，有時則否。

Shooting a Great Music Video

第五十二章

拍出精彩的 MV

MV 可以讓你展現自己最有創意或最缺乏組織的一面。拍 MV 最簡單的思考方式,就是考慮(警告,下有好萊塢人士愛用術語)「備用鏡頭」(coverage)的各個層次。從字面解讀,備用鏡頭指的是你如何處理(拍攝)影片中的動作。如果每個動作都拍六次,每次都從六種角度拍攝,你就會有很多種備用鏡頭,如果只拍一次,備用鏡頭的種類就很少。

如果你用各種方式處理整首歌,之後就可以在這些層次之間進行剪輯,在成品中運用拼貼創造蒙太奇效果。

舉例來說,你可能用下列方式處理這首歌:

「現場」表演:樂團在現場觀眾面前或在片場表演。
特殊地點的表演:歌手演唱並 / 或彈奏歌曲,但她不在

舞台上,而是從蛋形吊艙的蒸氣中現身。

歌曲故事:你根據歌詞創造故事。這個故事有主角(可能是樂團成員)、開頭和結尾。

歌曲所啟發的一連串影像:你不是按照這首歌字面或歌詞的意思拍攝,而是將歌曲影射的影像或故事串起來。

你也可以自己創造層次,像是卡通動物、唱歌的寶寶、跳舞的政治人物、在外星唱歌的修女,或是任何你想像得到的東西。關鍵在於要處理好每個層次。

每個層次的拍攝現場都要播放歌曲,就是你最後要拿來當配樂的版本。這樣能讓表演者跟著節拍表演,在對的時候唱出對的歌詞。再說,沒有什麼比大聲播放一首好歌更能帶動人們的情緒了。

如果你在片場播放這首歌曲,攝影機會用內建麥克風錄下聲音。如果整支影片的音軌完全一樣,你在剪輯時就能輕易找到音樂播到哪裡,也就可以輕易地將影片跟最終音軌同步。

拍攝 MV 的特別要點:沒有經驗的影片表演者往往會跟著試錄歌曲對嘴,而不是真的唱出來。我不確定原因為何,也許是片場只有自己在唱歌感覺很丟臉,反正麥克風也沒有真的別上,但這是個大問題。

發音時,臉部和喉嚨肌肉移動的方式不一樣,試圖對嘴而沒真的唱出來的人,看起來會有點不對勁。音樂家沒有用正常力道實際彈奏樂器的話,也會有同樣的問題。

解決方法是什麼？在片場放個很棒的音響系統**大聲播放**影片配樂（這跟你待會要嵌進畫面的是同一首，對吧？）。這樣不只給大家足夠的掩護，讓他們在不知不覺中進入狀況，攝影機的麥克風也能輕易錄下聲音。

以下是把所有層次合在一起的方式：

試圖對嘴而沒真的唱出來的人，看起來會有點不對勁。

若影片的某個層次是樂團的現場表演，想要拍出這個層次，你要從幾個視角拍攝樂團完整唱完這首歌曲。你也許會聚焦在主唱身上，從不同角度拍她以便進行切換，你也可以把大家都拍過一輪，聚焦在不同表演者身上。

在另一個層次裡，你拍主唱在公園大道上邊唱歌邊跳舞。你可以這樣拍完整首歌曲，或只拍其中一個部分。最後，你創造的另一個層次，可能是對你來說「感覺很像」這首歌曲的故事情節，像是主唱回顧人生，儘管她努力跟身邊的人互動，但大家都當她是隱形人，直到一個五歲女孩終於看到她了（感覺有點陰鬱，但 MV 大多都是這樣，對吧？）

在剪輯室裡，你可以在不同層次之間換來換去，它們全都跟你預先錄製的音軌同步，你也可以先確立故事，然後在感覺對時切到不同音樂表演。歌曲繼續播放的過程中，你可以回到故事主軸，或從另一個最適合的層次挑選表演畫面。

這個作法好像很機械化，不過一旦拍到所有精彩畫面，你就能剪成一支既獨特又巧妙的影片。

College and Job Application Videos

第五十三章

申請大學和求職影片

我自己面試員工，也定期為我的母校做校外面試，我可以告訴你，沒有什麼比千篇一律的求職信或你有多賣力工作以及暑假時你到非洲蓋小屋這種一成不變的故事更無聊的了。無聊到我都打哈欠了。

什麼可以引起我們的注意？用獨特方式呈現的有趣主題。像是有個女生幫她最愛的數學函數編舞，拍下這支影片後用來申請塔夫斯大學（參見 www.stevestockman. com/how-to-shoot-college-and-job-application-videos），這支影片既古怪又好玩。另一個年輕人拍下自己邊騎獨輪車邊彈烏克麗麗的影片，進了他理想中的大學，我想有一部分是因為他將影片配上他樂團演奏的一首樂曲（演奏得很好，不過沒有烏克麗麗）。

接受影片申請的大學中，只有 6% 申請者會使用影片申請，這時光是製作一支影片就能讓你脫穎而出。隨著這個潮流興起，越來越多申請人提交影片，這項優勢將會消失，想要避免自己淹沒在人群中，就必須讓你的影片

變得真正有趣又有效果。

我們想要相信無論交出去的影片有多簡陋，審查委員都只評論影片內容和我們的盈盈笑臉，不會評論製作品質。我們想要這麼相信，不過這不是事實。拍得不好的影片就跟錯字連篇的履歷和把老闆名字拼錯的求職信一樣，都會讓人留下負面印象。媒介本身就傳遞著訊息。

要拍爛片還不如不拍，這條所有影片都適用的法則，在申請影片上有雙倍作用。沒寄出去的東西，不會對你造成傷害。

想要確保影片不會對你造成傷害，問你自己：
1. 你有信心在影片中表達自我嗎？
2. 你有什麼東西是適合用影片傳達，而不適合用論文、美術拼貼或壁畫傳達的嗎？

如果兩題的答案都是肯定的，繼續往下看：

差異性讓你與眾不同：申請文件的作用，是要區別你跟其他申請人的差異，寄出的影片讓你與眾不同對你才有用。要用好的方式讓自己與眾不同。

你的影片不應重述履歷或申請書的內容。你已經用書面版本描述過了，影片應該要做的是錦上添花。

事實上，一支精彩的申請影片根本不必描述你。影片可以描述你的興趣或熱忱、可以描述你的休閒嗜好、研究

我們想要相信無論交出去的影片有多簡陋，審查委員都只評論影片內容和我們的盈盈笑臉，不會評論製作品質。不過這不是事實。

計畫、志業,或你仰慕的人。做得夠好的話,就能夠展現你在影片中說故事的能力,這可不是普通才能。

強調自己擅長的事:就像偉大的哲學家阿福(1990 年代紅極一時的太空異形玩偶)說的,「生命的祕密是找出自己不擅長的事情,然後不要去做。」

如果你面對攝影機講話會不自在,就別做。你不必擔綱你影片的主角,而是在螢幕外擔任旁白,或訪問他人怎麼看你,或從頭到尾用文字和圖案點綴,藉此呈現你的想法。利用你的強項,只在攝影機上做你真正擅長的事。

幽默對你有益,如果你有辦法幽默的話。如果你是面對數以百計爛求職者的老闆,或者你是面對數以千計爛求學者的招生人員,你會疲乏、會無聊,會渴望娛樂。開懷大笑能讓你有愉快的一天。

謹記希波克拉底斯誓言:那位在她大學申請影片裡身穿比基尼入鏡的年輕女子(我相信她很迷人、才華洋溢,但卻過胖),需要重新思考她的媒介和訊息。如果她的影片是在描述外貌在社會上的作用、如何甩肉 90 公斤,或她動完接肢手術後看起來有多自然,穿成那樣或許還說得過去。不過,她卻在影片裡大談她的學術資歷,好像她穿著非常得體一樣。用這樣的成品來申請大學感覺很怪。

首先,不要弄巧成拙。

How to Shoot Interviews and Testimonials

第五十四章

如何拍攝採訪和試用心得影片

採訪是商業影片的重點,你在公司的介紹影片、銷售影片和廣告裡都可看到採訪,好的採訪本身就能當作影片,也可當成更複雜東西的核心。採訪研發主管時,可以拍她在鏡頭上回答問題,之後你製作更複雜的影片時(例如同時有部門運作、產品實測和採訪等內容),也可以用她的回答當旁白。

我認為家庭影片往往沒有充分利用採訪,我們常常忘了我們的孩子回答問題時有多逗趣。採訪能永遠留下八歲的孩子都在想些什麼。採訪能為大學畢業典禮奠定基調,或者記錄故事,以免最會說這些故事的人不在時,故事也跟著失傳。採訪可以很好玩,在聚會上配啤酒看採訪更有趣。

聽聽別人對結婚禮服或聚餐的想法，可為其他鏡頭增添「面向」，讓你在未來幾年一再回味。人們最愛的莫過於觀察別人。

這裡有幾個讓採訪變精采的點子：

準備：你的工作是讓受訪者用自己的話吐露訊息。你想要他們說什麼？你也許早就知道大概會聽到什麼，但若只有你在講話，就不是一支很棒的影片。無論你採訪的是公司的人還是路上的陌生人，都要先做功課。你的交談對象是誰，你又會問些什麼？

角色安排是關鍵：採訪對象選擇越多越好。如果是別人指定你要採訪誰，就沒得選，如果不是，試著挑選讓你感興趣的人，並（盡量委婉地）拒絕其他人選。

讓採訪對象自在：他們是否以放鬆的姿勢坐或站著？他們知道可以做手勢嗎？在拍廣告時，我會跟對方說我要跟他們聊天 10 分鐘，但只會用其中 3 秒，而且要等到剪輯時才知道要用哪 3 秒。所以我不用擔心他們要說什麼，他們也不必擔心，我們只是在對話，之後再看要用哪個部分。

另一個讓人放鬆的好方法，是慢慢切入採訪。記憶體容量很便宜，不妨浪費一點記憶卡空間小聊一下，幫助他們放鬆並進入話題。

放鬆自己：讓你的採訪對象設定步調。如果你一口氣丟

家庭影片往往沒有充分利用採訪。採訪能為大學畢業典禮等活動奠定基調，或者記錄那些可能就此失傳的故事。

出太多問題，講話慢的人會立刻住嘴。但不加快速度，講話連珠炮的人又會覺得無聊。深吸幾口氣，順著拍攝對象的步調走。

要真的交談：在一支討論糖尿病的網路直播系列採訪中，一位非常沈著、自信的女士回答胰島素的使用問題，然後離題講到她戒酒後控制血糖變得容易多了。我好奇地問她以前喝多少酒，結果得到「一天八到九罐啤酒」的驚人答案，這個答案也將內容帶到她如何差點死於酗酒的精彩採訪。如果我沒有仔細傾聽，可能就這樣錯過了。

在一般對話中，你會回應他人所說的話，好的採訪也是如此。無論何時都要認真傾聽，即使這段訪問可能會帶到你原本沒有打算要問的事（這時候更要用心聽），讓你與生俱來的好奇心引導你提出問題。

把你的工作想成是在「追查事實」，最棒的採訪時光是既真實又富有情感的，不要害怕問出讓拍攝對象嘲笑、哭泣或生氣的問題。如果我要問的問題可能會激起受訪者的情緒，我很喜歡用「有些人」這招，例如問刺青的哈雷騎士說：「有些人可能認為，重機車隊不過是群落魄的窮光蛋，你怎麼說？」我的牙齒都還齊全，那人的回答也造就一支精彩影片。

眼神和視線：你必須在對話時跟採訪對象建立某種信任，有個很好的作法是進行強烈的眼神接觸。讓拍攝對象看著你而不是攝影機，就聊得起來。

將你的臉擺在你要拍攝對象看的地方，同時營造好的眼神接觸。

視線指的是鏡頭上的人看起來像在看哪邊。在採訪中，你可不希望拍攝對象看向一邊，只露出她的側臉，最好讓她直視或假裝看著攝影機。如果你已建立了良好的眼神接觸，那就表示你的臉必須緊貼鏡頭旁邊，攝影機架在腳架或肩架上會比較容易做到。

位置設好後，用觀景窗觀察拍攝對象望著你時，看起來怎樣，自然嗎？如果你不喜歡，移動自己和攝影機，直到拍攝對象看起來好看為止。

有些人可以直接對著鏡頭回答問題，讓觀賞者覺得他們直接在跟自己講話。如果他們真的可以放得開，在某些影片裡看起來會很酷。大多數人覺得眼神接觸比較自在，所以他們會看著你，而不是攝影機。

你是片中人物嗎？你的臉或聲音會不會在鏡頭中出現？如果你是史蒂芬・寇柏特或麥可・摩爾，觀眾會期待你出現在影片裡，如果不是，那就看你怎麼決定。如果會出現在片中，確認自己有別好麥克風。

聲音：每次都要記得使用小蜜蜂或 boom mic，除非你離拍攝對象只有一步之遙，否則不要依賴攝影機的麥克風。音軌中的距離感和回音會破壞親密氣氛。

考量你的地點：最後但也同樣重要的一點是，檢查你的背景，你會看著背景好一陣子，所以，確認你喜歡這個背景。

我最近看了某個朋友放在網站上的一段採訪。他是某家顧問公司執行長，客戶都是顯赫的媒體公司。他很優秀，談話內容也很出色，但攝影師卻讓他坐在一面空蕩蕩的灰白辦公室牆壁前面。這並不是空背景（參見 127 頁「空背景」），如果是的話就很時髦，但那只是普通的上漆牆面而已。白漆襯托並凸顯他的白髮，而且牆上暈開的影子讓影片有種寒酸感。

背景會為所有影片增添訊息，不過很不幸，這個背景傳達的訊息是「老舊」與「廉價」，更糟的是，背景原本有機會向我透露他的某些優秀之處，卻錯過了。地點提供我們情境，媒體顧問可以在螢幕牆前、在新聞編輯室裡，或在講台上受訪，背後播放精彩的簡報影片。也可以在廣播電視博物館前或他漂亮的辦公室或家中圖書室跟我們閒聊。

在空白牆壁前進行採訪，等於平白浪費機會，沒能傳達拍攝對象的某些重要特性。在錯的背景前採訪，是一種無心造成的錯誤溝通。仔細思考你的採訪地點，確認你喜歡這個地方，你可是得看著採訪地點好一陣子的。

Webcam Rants

第五十五章

網路攝影機影片

網路攝影機影片只有你和觀眾過招，沒有什麼東西比這更赤裸了。由於只有你和電腦，你可能忘了自己在拍片，但所有影片法則仍然適用，甚至有過之而無不及，因為這一次是你親自上場。

記住下列幾個重點，就能讓你的網路攝影機影片更有可看性。

你是明星：把自己當成明星。想想自己或自己的角色，如果你要扮演某個角色的話，該穿什麼？你想要怎樣的髮型？要不要上妝？

也要檢查採光，一盞檯燈就能帶來巨大改變。打光時，看看自己在螢幕上的樣子，除非這就是你要的樣子，不然要避免明顯陰影和過強燈光。如果燈光太強，試著將燈對向你前面的牆壁，或照向另一邊，燈光會反射並照回你身上，通常會變得更好看更柔和。

別上麥克風：你跟電腦內建簡陋麥克風之間的距離，會使音質產生很大差異。如果你頭離得太遠，聲音會變。

網路攝影機影片只有你和觀眾過招，沒有什麼東西比這更赤裸了。

如果房裡有風扇聲，或任何其他噪音，我們也會聽到。如果房裡有回音，那你的聲音也會。如果你計畫成為職業影音部落客，一定要外接麥克風。

看著鏡頭，別看螢幕：這麼做的話，觀眾會認為你正看著他們。希望你已做足排練，可以不用稿子就能拍網路攝影機影片。如果需要稿子，把稿子的字型調大，把視窗移動到靠近攝影機的位置，這樣就會像你在看著攝影機和觀眾。

把背景當成你的片場：你的所在位置會向觀眾透露許多關於你的事情。坐在隔間裡的人跟在浴室中悄聲細語的人是截然不同的人物。除了挑選地點，你還能布置一下，有什麼想增添或移除的東西嗎？移動你的電腦，找到現成最好的背景。

你可以剪輯網路攝影機影片：請務必這麼做。拍攝結束時，在簡易剪輯程式上打開你的影片，剪掉所有不適合的東西。

你會發現跳接台詞可以凸顯你在講的事情。你可以靠近或遠離螢幕、向左或右移動，或在鏡頭切換時將電腦攝影機轉向另一個背景，讓事情更有趣。試驗不同作法，但絕對、肯定要剪掉停頓太久、發音錯誤（除非這是你的角色特色之一），以及失敗的鏡頭。

但別刪除失敗鏡頭！存在另一個檔案夾，觀眾愛看 NG 鏡頭。

Planned Stunts

第五十六章

經過規劃的特技表演

滑板飛躍半管的驚人動作、惡整朋友、摩托車大膽飛越
43 輛巴士、推倒花一星期排好的骨牌，這些都是經過規
劃的特技表演。

無論是實境秀的爭吵，或是電影中精心規劃的爆破傑
作，特技表演都不是簡單的事。正因為是特技，所以你
無法確知在鏡頭上的效果，或者有沒有效果。

通用法則是，特技表演風險越高，越仔細的規劃越能幫
助你把事情做好。讓朋友再次飛躍半管並不困難，但你
可能沒有預算再砸壞一輛 BMW，而且也不可能用同樣
招式整人兩次。

下面有幾個方法，可以將特技表演變成精彩影片。

使用多部攝影機：特技表演就是可能出錯，用多部攝影

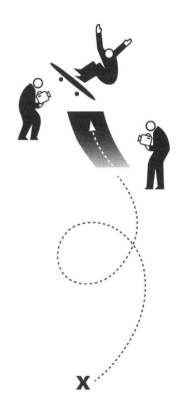

兩個角度確保拍到更多特技表演
畫面。

1 號攝影機拉遠拍大畫面。

2 號攝影機拉近拍細節。

機拍攝，就算出錯，還是可以增加你拍到動作的機會。如果你有兩部攝影機，把一部放近點，另一部放遠點，你就可以在兩部之間切換。

其中一部作為高速攝影機：沒有什麼東西比慢動作播放的特技表演更酷。但用正常方式錄下的影片在電腦上慢動作播放，看起來只會粗糙又模糊。製造慢動作效果的最好方法，是高速拍攝。我可不是打錯字喔。將攝影機設定成高速錄影，意即每秒畫面速率高於正常速率。當影片以較慢（和正常）的每秒 24 或 30 格畫面重播時，就會產生慢動作。你需要相當高階的攝影機才能拍出真正的高速影片。有些攝影機上的 60FPS 設定就可以做到某種程度的效果，有些攝影機可以用更高的畫面速率錄影。

能排練就排練：你可能無法排練整場特技表演，但可以利用替身演練一下可能發生的情況。讓你的攝影人員排練一下，可以增加成功的機會。練習一下，腦力激盪出一張可能出錯的項目清單，然後考慮每個情況可以怎麼拍攝。拍得好的失敗畫面可以跟成功畫面一樣動人，有時甚至有過之而無不及。

檢查採光：如果人們往你沒有料想到的地方移動，你還能看到他們嗎？還是他們會消失在陰影中？確認你有做好打光。

Shooting a Scripted Video

第五十七章

拍攝有劇本的影片

如果你不嫌麻煩地為小品影片或短片撰寫劇本、安排角色、尋找地點，並召集一支團隊協助拍攝，那你已經做好準備，要用專家的手法拍片。

你這輩子看過的電影、電視劇和影片，大多都是用「單一攝影機」拍成。雖然成品看似在同一個場景裡切換角度，你所看到的其實是用同一部攝影機，從不同地方多次拍攝剪輯拼貼而成。

大多數影片之所以這麼拍攝，是因為我們不想看到其他攝影機出現在畫面裡。如果你同時用三部攝影機，在飛車追逐的場景裡就很難避開彼此的鏡頭。

電視、電影演員及劇組受過訓練，能夠一再重覆相同場景。他們利用相同的打光、道具和裝置，讓場景在技術

像拍電影一樣，從遠景切入。

重複同一個場景，不過這次稍微靠近拍攝細節。

接著用特寫鏡頭捕捉情緒。

上保持相似，但演員會刻意變化每次拍攝的演出，讓導演稍後剪輯時有最多選擇，好剪出天衣無縫的完美作品。

試驗一下這個技巧，從兩個角度重複拍攝同一個場景，然後剪在一起。

多次拍攝讓你有機會在剪輯室裡最後一次修改劇本。如果你的主角在說出關鍵台詞前停頓太久，你可以早點剪接到他說台詞的鏡頭，藉此縮短停頓。如果某位演員在第一次拍攝時表現精彩，但其他演員在第四次拍攝時表現較好，你可以將這些表演混在一起，觀眾也無從得知。你也可以改變演員回應彼此的方式，甚至刪掉或調動台詞來改變劇本。

以下是多次拍攝有劇本場景的步驟：
1. 跟演員一起排練場景：他們排練時，你透過攝影機尋找最佳角度（你甚至可以錄下排練畫面，說不定排練時真的表現很好）。當你抓到想要的畫面時：
2. 進行第一次拍攝，用全景鏡頭讓多數或所有演員入鏡。
3. 接著，拍一、兩個「中景」。從該場景的主角開始拍起，一次鎖定一個演員，但畫面可以包括一個以上的演員。
4. 多拍幾次這個場景，每次拍攝其中一

位主要演員的特寫。這時，你和攝影機大概位在表演區中央。請沒有入鏡的演員動作盡量跟排練這個場景時一樣，這樣鏡頭中的演員看起來就很自然。

有了這個場景的各種鏡頭後，你就能把影片剪輯到完美無瑕。

專業玩家請注意：單一攝影機拍攝的例外情況：當演員無法重複表演時，像是實境秀，或有小孩和／或動物的場景，導演有時會用一部以上的攝影機。這時需要縝密的動線規劃和多次彩排，避免攝影機擋到彼此。

昂貴的單次活動也需要多部攝影機。如果你要撞毀真的火車，而且只有一列火車可以讓你撞爛，就得運轉多部攝影機，從每個角度捕捉每片金屬撞爛的鏡頭。一般會將攝影機小心藏在其他東西後面，甚至埋到地下，其他攝影機才不會拍到。

情境喜劇和綜藝節目常用多部攝影機拍攝。想想《大衛深夜秀》、《我愛露西》或《男人兩個半》，那些節目將所有攝影機擺在觀眾席裡，維持一種「舞台感」，這樣就能拍到不同角度，又不會拍到彼此，而且觀眾會覺得像在電影院裡看節目。

運動賽事、頒獎典禮和其他錯過某段賽事或尷尬得獎感言就會完蛋的「現場」活動，會同時用 4 到 26 部攝影機拍攝。他們不太會去藏攝影機，因此我們也很習慣在這種節目看到攝影機。

The How-To Video

第五十八章

示範教學影片

我們在洛杉磯的房子有地下室，這在當地可不常見。由於我們住在長坡的半腰，因此地下室有污水泵浦處理流向我們家地下室準備流往太平洋的水。除非你十年都不去清（這樣會累積厚厚的泥土，在雨季時失去作用，害地下室淹大水），不然這泵浦好用極了。

地下室乾了以後，我需要新的泵浦，水電工人跟我報了快二萬元的安裝費，但在附近買個泵浦只要四千多元。怎麼辦？上 Google 查。我在線上找到一支很讚的示範教學影片，自己動手安裝泵浦，成本只要一根一百多元的新鋼管，和孩子們的嘲笑，因為我彎腰安裝，結果不小心露出股溝。

這個故事有兩個重點，主要重點是示範教學影片真是無敵。我靠著這些影片自己升級 Mac 電腦、更換燈具，並在發現幫磁磚重新上漿有多麻煩後決定放棄。

如果你正考慮拍支示範教學影片，另一個重點對你來說問題比較大：雖然我很感謝這支污水泵浦影片，不過影片拍得不好，所以我完全沒印象是誰拍的。

就算你拍「如何升級 Mac 電腦」示範影片，純粹只是想跟世人分享知識，你至少也該得到幫助他人的名聲。

有了這個觀念以後，以下教你如何拍出好的示範影片，同時幫你增加觀眾回流率，並得到好名聲。

解說一件事情就好：觀看示範影片的人，想要馬上得到他們想要的東西。如果他們想要馬上得到的是「如何安裝韁繩」的 90 秒示範，就不會想花 10 分鐘看如何幫馬梳毛。如果你懂很多，很想示範怎麼梳毛，那就拍系列短片。如果你能輕易用 1 到 5 個字填滿這個空格，就能確定你的影片有清楚的重點（而且夠短）：「我的影片描述 ＿＿＿＿＿＿＿＿＿＿」。

考量你的聲音：聽聽可汗學院影片（www.kahnacademy.org）教學旁白中悅耳的音調，我的孩子都看這個加強數學。這些影片詼諧而富有智慧，主持人優雅、聰明，而且有點搞笑。你的書面文字和口語說明越好，人們越有可能記住你的影片。

清楚的步驟：我們必須看到你在做什麼，好的打光和特寫鏡頭會有幫助。如果步驟太快，用高速攝影（這會產生慢動作，你記得的）就能大大加分。

利用圖像標示你的步驟並編號。如果你的影片介紹某個複雜的程序（像是食譜），那麼考慮請大家參考、下載你網站上的步驟說明。

精華鏡頭是你示範主題的總結。這類鏡頭引人注目，你無法置之不理。

廢話少說：示範教學影片是從「未完成」到「完成」的過程。中間若有太多令人分心的事物，我們這些不是專家的觀眾就會困惑。想在示範影片中放進某段示範時，先問自己如果沒有這個東西的話，能不能把事情做好，如果能，就剪掉。

找到精華鏡頭*：如果你看過《漁人的搏鬥》（Discovery 的節目，描述在北太平洋捕蟹的漁人），你會不斷看到重要畫面，像是絞機拉動、纜繩拉緊，起重機將巨大漁網拉上甲板，倒出上千隻活蟹。這個鏡頭帶著某種神祕：船員的生計取決於螃蟹的捕獲量，所以倒到甲板上的螃蟹數量在故事中扮演重要角色。而且這些螃蟹很有視覺張力，牠們很大隻，是活的，而且是橘色的。不管看幾遍都不厭倦。

你的影片有精華鏡頭嗎？精華鏡頭是你示範主題的總結。這類鏡頭引人注目，你無法置之不理。你將歐姆蛋翻面、打開汽車引擎蓋、用大錘敲打牆板，或將火雞丟進油鍋的時刻都是精華鏡頭。如果你能找出影片的精華鏡頭，那就好好表現，用不同角度呈現，配上音樂，用慢動作拍攝，你的影片會更有趣，也更令人難忘。

拒用行話：行話存在的意義是排擠他人，如果我在一支教你怎麼拍出精彩影片的短片裡發表一篇關於「遮光板」的長篇大論，好像你早該知道那是什麼一樣，你會很困惑，覺得自己很笨。這支影片並不會把你吸引進來，反而會讓你敬而遠之。

（遮光板是放在燈光前製造圖案的掩蔽物。如果你要場景的光線呈現落日透過窗戶照進來的效果，但卻沒有真的窗戶，就把窗戶造型的遮光板放在燈光前面，這就有啦！現在是不是覺得自己比較進入狀況了呢？）

精華鏡頭（money shot）源於色情電影業，指演員沒有演出來就領不到酬勞的畫面。

How to Shoot a Viral Video—Guaranteed!

第五十九章

如何拍出爆紅影片——保證有效！

四個字：裸體名人。

我不知道哪裡找得到，又要如何說服這位名人脫光衣服，但這是唯一肯定成功、保證爆紅的影片。

其他都只是在碰運氣。

有些人到處跟別人講「拍出爆紅影片」就是解決行銷問題的方法，這些人根本不知道自己在說什麼。爆紅影片是一種「風潮」，就像熱門金曲、當紅電視劇或當紅電影一樣，如果那麼簡單就能拍出，所有歌曲都會有百萬下載次數，所有電影都會打破票房紀錄，所有影片都會廣為流傳。不過事實並非如此。這需要技巧、遠見、藝術天分、行銷能力，以及許多運氣。（有時你需要的就只是運氣而已，待我稍後詳盡說明。）

有些人到處跟別人講「拍出爆紅影片」就是解決行銷問題的方法，這些人根本不知道自己在說什麼。

如果你已經有拍出當紅影片的名聲、製作這類影片的實際技巧，也有行銷作為支援，拍出爆紅影片會簡單很多。你可能是碧昂絲、女神卡卡，或是威爾·法洛。在我參與編寫的範例中，則是微軟（請上 www.stevestockman.com/viral-videos-work）。

爆紅的影片，通常是在靈光一閃時出現的。就這點來說，你會需要拍到《查理咬我手指》（www.youtube.com/watch?v=bnRVheEpJG4）這種影片的運氣，以及別人跟你一樣覺得這很好玩的運氣。這就像閃電，你不能叫閃電照你的意思在什麼時候打在什麼地方。

拍出爆紅影片最好的方法，是盡量多拍真正讓你興奮的影片，並貼上網。邊拍邊學，等你變得更厲害時，就會建立起名聲和觀眾群。

如果你很幸運，想到很厲害的點子，拍得很好，觀眾也自動轉貼連結。如果你傾盡所有行銷資源支援那部影片，影片就有機會爆紅。

Promoting Your Product or Services

第六十章

推銷你的產品或服務

人們看影片不是為了幫助創作者，而是因為他們想看。（我們在 20 頁講過，所有影片本身都是「娛樂交易」。如果聽起來很陌生，現在重新溫習。我等你。）

對於宣傳產品或服務這種明顯就是廣告的影片，觀眾的食指會更焦慮地停留在滑鼠上方。他們知道你想賣東西給他們，如果你沒有同時娛樂他們一番，就會馬上出局。

商業影片本身就能夠寫成一本書。你可以在以下到更多拍攝商業影片的祕訣，www.stevestockman.com，不過這裡有些重要點子可供思考。

從目標顧客下手：腦力激盪出目標顧客的樣子，他們是誰？幾歲？住在哪裡？心境如何？他們已經在找你這個

產業的資訊，還是第一次聽說這支影片？

透過顧客的眼睛來看影片，藉此評估你的拍片構想。

如果他們主動來買：他們需要從你這邊得到什麼資訊？你如何用清楚、簡潔且能激起他們好奇心的方式傳遞資訊？將資訊分別放在數支影片裡，顧客就能輕易專注在他們需要知道的事情上。看看蘋果官網的產品發布影片，他們的首頁總在介紹某個新產品，點進去時，你會看到節奏快速、製作優良且分成不同主題的影片。你不必看完一支冗長的 iPod Nano 影片，相反地，你會看到數支短片，每支都聚焦在你想找的 Nano 資訊上。

要如何利用影片建立你跟顧客的關係？

如果他們不是主動來買：就算你並不想買這個產品，一支好影片也能抓住你的注意力。有人寄了美國知名食物調理機品牌 Blendtec《調理機大作戰》系列影片的連結給我（www.stevestockman.com/how-to-promote-your-product-video），每支影片都有數百萬人次點擊。我看這些影片時，不是被調理機吸引，而是被機器的慢動作影片吸引，看著機器把不該攪爛的東西（像是高爾夫球、iPad 和子彈）攪成粉末。這些特技表演會不會影響我下次買調理機時的決定呢？我不知道，但我現在肯定認得這個品牌了，以前我可是聽都沒聽過。

如果你想引誘潛在顧客了解更多訊息，需要一個偉大的點子，和很高的娛樂價值。

思考顧客需求，而不是你的需求，若你開烘培坊，你對

顧客需求的第一個答案可能是「他們需要我們的玉米馬芬蛋糕」。但這是以產品為本的需求，不是真的觀眾需求，以影片概念而言，這也不是很有趣的開頭。

但順著第一個需求繼續問「為什麼」，你就會開始找到有趣的點子。在此腦力激盪一下：

為什麼他們需要玉米馬芬蛋糕？為了體力。
為什麼他們需要體力？因為他們的生活既忙碌又辛苦。
為什麼他們生活辛苦？因為他們沒有時間去愛。

我們可以問上一整天，不過我覺得「玉米馬芬蛋糕等於給忙人的愛」是有趣的影片開頭。我可以想像訪問暴躁的圖書館員、政治人物和斧頭殺人犯，看他們的生活因玉米馬芬蛋糕而改變。或是再也不在操場上打架的可愛小孩，或是退出球隊的美式足球選手⋯⋯

思考關係，而不是銷售，每次瑪莎・史都華出現在電視上時，都是在賣產品，有時賣的是她的下個電視節目，有時是化妝品。但大家轉進來看，不是因為非常在乎她的產品，而是因為無法相信有人可以把感恩節火雞烘乾、撒上糖粉，然後把變成聖誕節的餐桌擺飾（好吧，這是我掰的啦。但我會想看這件事到底是不是真的）。他們轉進來看是為了娛樂和資訊，等他們認識瑪莎並了解她的為人，可能也會買她的產品。

要如何利用影片建立你跟顧客的關係？

想想你的產品如何改善顧客的生活？

別用自己不擅長的影片類型拍攝，用心拍攝、剪輯的公司創辦人訪談，會比蹩腳的小品影片更能為公司宣傳。

考慮雇用某人來拍你的商業影片，身為忙碌的商業人士，你可能沒有時間或意願成為優秀的拍片人，但你一眼就能判別影片好壞，考慮雇用專家來拍你的推銷影片。你可以參考本書建議（尤其是第一和第二部中，有關真正能夠傳遞訊息的影片規劃建議），來幫助你確認這個錢花得值得。

你也許沒有請來國家級製片公司的預算或需求（或者你有……總機等你來電洽詢！），但你家附近也許就有適合這份工作的拍片人，上過大學拍攝課程的學生甚至更便宜，而且有時表現更好。在你面試拍片人前，一定要請他們提出參考作品，如果看了不喜歡，快跑，別用走的，去找下個應徵者。

PART 6

After
the Shoot

影片並非每次都是拍完就能馬上觀賞。

在更繁複的攝製計畫中,你要剪輯、調整聲音、校正顏色,並加上圖像或數位效果,所花的時間可能跟拍片一樣,甚至更多。

後期製作(或簡稱「後製」)是你將攝影機捕捉到的畫面轉化成最終成品的過程。

Editing 101

第六十一章

剪輯入門 101

最簡單的剪輯是，把影片中你不喜歡的部分全部剪掉。就像攝影機的基本功能說穿了就是「錄影」和「停止」，編輯程式的作用說到底就是「刪除」。攝影機怪異的移動路徑、難看的打光，還有攝影機開始拍了你卻渾然不知，這些都要拿掉。剪掉所有不好的東西，代表留下的都是好東西。影片如果只有好東西，其他都沒留下，應該就會超棒的！

剪輯程式看起來可能有些嚇人，你將影片載入電腦、打開影片，突然一頭霧水。程式跑出來的所有功能，像是剪輯區、專案資料庫、效果、音軌管理，其實你都不用懂。所有電腦程式都是由三種指令組成，剪下、複製、貼上。第一次剪輯時，其實只需知道一種指令，剪下。先一大段一大段地剪掉一看就很糟的鏡頭，如果鏡頭失焦、難懂、構圖很糟，就拿掉。再把影片看過一次，將其實沒那麼糟，但也不是很令人興奮的東西剪掉。剩下的東西應該會很不錯，如果不是這樣，就繼續剪！

練習毫不留情地剪掉垃圾，你就會慢慢變得很厲害，也會找到剪輯程式的特點。更棒的是，透過剪輯學習什麼樣的鏡頭才有效果，能讓你變得更會拍攝。你會本能地避免去拍你知道剪不好的鏡頭，這讓你有更多時間拍好東西。

後製和精簡法則

一旦你將鏡頭放進電腦剪輯，就要開始遵守「精簡法則」。

精簡法則指出（對，這是我辦的），在影片成品中的每個東西，一、必須很棒，二、要有存在的理由。

這個法則從決定使用哪些鏡頭到標題看起來要是什麼樣子等最簡單的決策都適用。如果鏡頭不是很棒，也許是有點暗、你的拍攝對象看起來很不舒服，或是由於距離太遠因此看不到你在健行途中瞄到的兔子，那就剪掉。

很棒但離題的東西也得拿掉。如果採訪公司副總時，他離題談到公司總裁和某位股東的火辣祕辛，這跟新產品的宣傳影片毫無關係，就剪掉。

你考慮加進影片的任何東西，也要符合這個法則。Helvetica、Courier 和類似字型可以做出好看、簡約、古典的標題。沒錯，你是可以做成粗體、加上陰影、加上底線、變成紅色，並讓標題旋轉飛入，但若成果不符合一、很棒和二、有存在的理由的話，（幸好）精簡法則就會阻止你這麼做。

那麼，菜鳥們，按照精簡法則展開你的旅程吧，你的成品中鏡頭越少、特效越少、圖文越簡單越好。

小試一下

快刀一剪

將最近拍的影片載入剪輯程式，保留備份，就不用擔心剪壞了。

播放影片。如果看到任何很爛的東西，剪掉，不確定爛不爛，剪掉，不要手下留情，至少剪掉一個你不願剪掉的場景（跟你在拍時很愛但在螢幕上就是沒效果的場景吻別吧。）

讓人們不敢下手的一件事，是擔心場景如何搭在一起。在這個練習中，你就別擔這個心了，無論是影片中的一個畫面，還是十分鐘畫面，剪掉你不喜歡或對描述故事沒有幫助的東西就對了。你會發現無論你怎麼剪，大多數的剪接效果都很不錯，而且就算你不處理那些有點突兀的畫面，你的影片還是比原本什麼都不剪還要好。

剪完以後，你的影片會更令人興奮，也更容易觀賞。如果不是這樣的話呢？你剪得也許還不夠多。

Editing 102:
Edit Seamlessly

第六十二章

剪輯入門 102：
無縫式剪輯

剪輯按照時序拍攝的活動時，最多就是把爛東西剪掉。只要保留影片的拍攝順序，看起來就很不錯。

剪輯多次拍攝和有對白的場景，就完全是另一回事了。

剪輯有剪輯的規則，但這些規則會隨時間改變。基本上就是某個大膽的剪輯師或導演違反這些規則，而且還成功了，然後規則就會改變了。

無縫式剪輯的主要規則很簡單，如果你看到剪接的部分出現「跳躍」，讓你覺得很不舒服，那就做錯了。

比較《神鬼認證：神鬼疑雲》和《風雲人物》的剪輯風格。《風雲人物》的導演法蘭克・卡普拉操縱時間和幻想，讓劇中男子的人生快轉，這種風格獲得許多影評青睞，但當時（1946 年）有許多觀眾在時間的切換中看得不知所謂。這部電影拍得很好，但在當時沒有成為經典，

不要露餡

你需要一個從多個角度拍攝的對白場景，如果沒有，別擔心，這種場景很好拍。場景不用長，兩個人在客廳談天氣的場景就可以了，或讓他們用電影或戲劇台詞對談。

請你的演員從各個角度盡量幾次這個場景，試著每次都保持相同動作。你在剪輯這個場景時，要考慮下列幾件事。

1. 先從「粗略組合」下手。隨便將不同角度的鏡頭剪在一起，看看結果如何。所有台詞都到位時，你就可以剪得更精美。

2. 如果你在人物相同的兩個場景之間切換，大幅改變畫面中人物的角度或尺寸，就會產生無縫式剪輯效果，怎樣算大幅？看了就知道。如果幅度不夠大，畫面會「跳躍」，你會知道這樣剪接不行。

3. 兩個剪接在一起的鏡頭，人物動作必須連貫。如果一名女子在某個鏡頭中一口乾完一杯酒，但在下個鏡頭中酒杯卻已放下，觀眾就會察覺跳躍或時間推移。讓動作連貫最簡單的方法，是讓剪接點落在動作開始的前一個畫面，並讓動作在下個鏡頭開始。

4. 如果某個地方剪得不順，試著插入另一個人物傾聽的畫面，或某個不相關物體的特寫鏡頭，像是一隻手或家裡的狗，藉此將兩個鏡頭連結起來（參見 132 頁「拍攝細節」）。

5. 鏡頭的打光和顏色必須一致，否則觀眾會以為這裡出錯了。再說一次，如果你看到跳躍，就不對。

繼續剪輯，直到你看了喜歡為止。不要害怕嘗試！

直到電視讓人可以隨心所欲地一再重看，才取得今日的地位。儘管現在看起來還是有點古怪，不過這種拍法對我們來講完全正常。

《神鬼認證》第二及第三集的導演保羅・葛林葛瑞斯將動作場景剪輯推向極限，他把動作剪得比別人更快、更

無縫式剪輯：鏡頭 1，手機響了。

在他將手機舉到耳邊前先行剪輯。

驚心動魄。他是影響現今動作片剪輯的重要人物，但卡普拉時代的觀眾可能就沒辦法跟上這些動作。保羅這種風格在 20 年前（也就是《風雲人物》上映 40 年後）可是會害自己被逐出校門的。但他創造了自己的風格，而這個風格現在已是電影語言的一部分。

我們現在很習慣的「跳接」，像是在晚間新聞中剪掉某位議員演講字句的跳動式剪輯，在過去是嚴格禁止的。電影顏色的風格也隨時代改變，從 1930 年代晚期彩色電視過分明亮、誇張的風貌（參見《綠野仙蹤》），到現今《貧民百萬富翁》和《阿凡達》的超現實風貌，這些全都顯示，長遠來看，剪輯並沒有規則。你可以發明自己喜歡的剪輯風格。

但故意惡搞跟因為不知怎麼做而亂搞是兩回事，畢卡索並非沒頭沒腦地改畫立體畫派，他是真的知道怎麼畫。你剛開始練習剪輯的時候，成品一定跟惡搞作品沒什麼兩樣，不如來學學簡單傳統的無縫式剪輯法。

「無縫式」剪輯是一種不讓觀眾察覺畫面經過剪接的剪輯風格。如果做得好，女性觀眾就不會推推老公問「剛才那是怎樣？」，它的基本規則相當簡單，主要規則甚至更簡單。

如果你看到剪接的部分出現「跳躍」，讓你覺得很不舒服，那就做錯了。如果你察覺到剪輯後某個場景看起來不連貫，那也不行。

這種剪輯有時稱為「匹配剪輯」，因為你的目標是讓兩個剪在一起的鏡頭看起來像連續發生，動作必須能夠互相配合。

動手做才學得會，所以開工吧！

你的好朋友「另存新檔」和「復原」

我偶爾會想到某個剪輯點子，而且百分之百確定會很完美。結果只有一、兩次我是對的，其他幾次則是必須「復原」。

知道某個東西剪輯起來會不會成功的唯一方法，就是試做看看。也許喀啦按個剪輯鍵，影片就會從沉悶變有趣，又也許你會完全搞砸也說不定，看到結果之前，你不會知道效果如何。如果你很討厭某種剪輯方式，太好了！你可以少試一次。知道自己討厭怎樣的剪輯方式，跟知道自己喜愛什麼一樣重要。

「復原」鍵是來支援你的，永遠不要害怕嘗試，你隨時可以復原。

如果你在剪輯某個相當重要的東西，要修到臻至完美，那就養成更換檔名「另存新檔」的習慣。我用電腦軟體標記法來標檔名，馬修的生日 .90 版是初稿，.91 是下一個，以此類推。一旦我把影片剪到自己看了喜歡以後，就會進展到 1.0、1.1 等版本，如果是**大修**之後的影片，我就取名 2.0 版。這種標記法能讓檔案井然有序。

有些家庭影片剪輯軟體沒有「另存新檔」的功能，就很難比較不同的影片剪輯效果。如果你是認真想要剪輯，就安裝可以讓你儲存不同版本的程式。

End with the Beginning in Mind

第六十三章

收尾時
要想到開頭

這些開場動作或地點的回顧有某種特質：讓觀眾感覺很好。這樣的結局有某種東西，給人沒錯的感覺。

《綠野仙蹤》的開頭和結尾都在桃樂絲位於堪薩斯的家、《教父》的開頭和結尾都在柯里昂老大的辦公室、《阿凡達》的開頭和結尾都是傑克睜眼的鏡頭，這些開場動作或地點的回顧有某種特質：讓觀眾感覺很好。這樣的結局有某種東西，給人沒錯的感覺。主角從旅途歸來，回到當初啟程的地方，卻已有無法恢復的改變。桃樂絲回家了，麥可變得跟他父親一樣，傑克在新的身體重新甦醒有了兩條可以走動的腿（而且只有八隻手指，不過在這裡就不多說了）。

說故事的時候，你在開頭介紹的訊息對故事相當重要。這是說故事者跟觀眾訂立的契約的一部分。開頭是一種安排，我們全神貫注地傾聽（或觀看），等著了解故事

內容，細節則代表某種意涵。後續發展之所以重要，跟之前發生過的事情有關。回到開頭可以確認那些細節的重要性，並將焦點放在主角完成了旅程。

身為說故事者，我們也有義務避免用毫不重要的東西去浪費觀眾的時間。如果你的影片一開始就描述一個女孩跟交往五年的男友分手，接著她去參加芭蕾舞試鏡，卻沒再聽說這個男友或她的感情生活，觀眾會覺得上當了，心中會納悶，為何一開始要描述這段感情，浪費我

做個收尾

你不必非得在跟開場一模一樣的地點收尾，不過這招幾乎屢試不敗，值得練習。

將你拍到的畫面看過一遍，尋找相互呼應的場景，這些場景可以幫助你描述故事。理想情況是，這些場景在相同地點發生，或看起來似曾相識，此外，前後場景只有一個呼應主題的關鍵差異。

舉例來說，試試將新郎新娘分別進場作為婚禮影片的開場，並用兩人一起坐車離開來結尾。如果你的影片是在介紹公司的客戶服務，也許可用某個顧客舒服坐在沙發上下單來開場，並用她在同一個客廳打開商品包裹來結尾。如果是跟環境科學家的訪談，你可以用她談論自己出於擔心而展開實地調查的初衷來開場，並用她對未來充滿希望的宣言來結尾。

如果這招不適合你，你還是必須確認結尾有根據之前的安排滿足觀眾。拍完五歲女兒到動物園玩的鏡頭之後，可以用她在回程車後座酣睡的畫面來結尾。小聯盟比賽結束後，可以花點時間拍啦啦隊，或用你爸在 75 歲生日派對上吹熄蠟燭的鏡頭來結尾。

瀏覽影片時，確認有將任何沒有後續發展的情節刪掉。別在影片開頭提到你沒打算發展的細節，每個提起的細節你都要很感興趣才行。如果你在影片開頭提到一個你無法（或不想）在結尾回答的問題，就剪掉。

將你的影片開場當成「事前」場景。

「事後」，地點相同，主角改頭換面。

們的時間？或者如果我們真心喜歡這個男友的角色，他不再出現的話，我們會很火大。

故事中斷對觀賞者而言非常痛苦。如果你讓他們搞不清楚故事主要情節會怎麼收尾，對你的觀眾來說，這個故事就沒結束，而只是……軟趴趴地懸在那裡。

一個跟開頭有明顯關聯的故事結尾，讓人知道主要故事已經結束，會令人安心許多。像是《星際大戰》中黑武士最後的善行讓他在臨終得到救贖，《魔戒》的真命人皇帶著半人半精靈的妻子登基，或是《班傑明的奇幻旅程》中布萊德·彼特剛生下來時垂垂老矣，最後退化成嬰兒過世。

最棒的製片人會確認電影開頭和結尾彼此呼應，幫助觀眾了解先前事件的意義。這些連結會讓觀眾心滿意足。剪輯讓你有最後一次機會將影片「修改」得讓觀眾更加滿意。再看一遍你的影片，尋找連結不嚴謹的地方，大多時候，環環相扣的故事情節能讓你的影片更有力。

加強你的故事

觀眾什麼都記得。

觀看影片時，觀眾會聚精會神地看著螢幕，注意故事中每個細微差異和細節。他們會在你的作品中看到可能連你也沒發現的主題。如果你也注意到這些細節，並把這些細節用在故事的其他地方，故事會更有力，觀眾也會很開心。在開頭處收尾是一個作法，但還有其他作法。加強故事最簡單的作法，是儘早把故事瀏覽一遍，理想情況是在劇本或構思階段就瀏覽，同時試著建構貫穿故事的脈絡。

在單人脫口秀中，回顧先前橋段能將前後兩段笑話串在一起，這招在影片中也管用。我的電影《生命旅程》描寫一個面對死亡議題的家庭，片中一位熱心友人送這家人一鍋焗烤鮪魚麵，但沒人吃。稍後另一位好心的鄰居也送來一鍋，這家人不得不撒謊說自己有多愛這道菜。電影最後，一個角色打開冰箱，裡面塞滿焗烤麵。這個回顧讓焗烤麵的橋段變得完整，並為電影增添一層質感。

如果回顧是一種重點重述，也就是回到你稍早在影片中介紹的東西，那我主張「事先重點重述」。用你在影片後段才發現的事，在電影前段來個「事先回顧」。

舉例來說，如果在你的影片來到高潮時，你的角色因為一隻貓擋路而沒有走向一部迎面而來的卡車，因此保住一命，那麼，你可以拍他幫同一隻貓倒牛奶（或在牠摩蹭時打噴涕）來作為開頭嗎？

你也可以運用人物以外的東西。如果影片結尾的重大場景在地鐵上演，那麼你將稍早的某個場景也安排在那裡，會怎麼樣？如果到了片尾，某件壞事在午夜發生，能否在稍早前就安排某個不祥預兆？將訊息和主題延伸到整個故事，讓你的影片更紮實也更有趣。

主要情節需要開頭、過程和結尾，用同樣的方式思考次要情節，這樣也可加強你的故事。在《怪醫豪斯》這類一小時電視劇中，主要情節可能描述一位部落客死於不明疾病，第一個次要情節可能是豪斯向整間醫院的人揭發威爾森過去的醜聞，第二個次要情節描述豪斯這眼見為憑的邏輯狂為何看佈道書籍的神祕橋段。每個情節都有不同主角，但都有清楚的開頭、過程和結尾，一起編織出完整、複雜又令人滿意的故事。

Clarity Is the Prime Directive

第六十四章

以明確
為首要原則

造成觀眾轉台的最大原因是無聊,第兩大原因是困惑(這會導致⋯⋯等等,還是無聊)。如果觀眾不懂影片在演什麼,他們不會繼續看,不會試著搞懂,務必拍出內容明確的影片,讓這個承諾引導你所有拍片決策。

永遠要為觀眾著想,才能拍出內容明確的影片。我們必須用觀眾可以理解的方式,提供他們所需資訊。這表示影片要讓人一目了然,就要用觀眾的角度思考。他們是第一次看這支影片,除了螢幕上看到的東西,他們什麼都不知道。

如果觀眾不懂影片在演什麼,他們不會繼續看,不會試著搞懂。

我們必須填補空白,為觀眾詳盡描述細節。如果我們的目的就是要讓觀眾困惑,就必須讓他們感覺到我們明白自己在做什麼,而且謎團在影片結束前就會解開。

想想以下兩種呈現角色鬼祟行徑的手法。

第一個手法，主角從城市街頭某個轉角窺探，我們不知道他在看什麼，但他很注意在看。下個鏡頭，這個角色戴上假鬍子、假鼻子和眼鏡，低頭從轉角走向人群。再下個鏡頭，他躲在盆栽後面，偷拍一名在餐廳跟朋友共進午餐的女子。在開場鏡頭中，我們不知道他在做什麼，不過每個後續鏡頭都增加資訊，最後我們明白，這支影片的主角正在監視一名女子。只要他是刻意且明顯地在做某事，而且我們也會隨影片發展更加了解這件事，就算（還）不知道他為何這麼做，也不會介意。事實上，我們想要知道他為何監視，這讓我們有興趣繼續看下去。

現在想像這段連續鏡頭：在鏡頭 1，同一名男子雙手插口袋，走到街上。切到 2，男子從轉角窺探。切到 3，男子再次走到街上。切到 4，男子在酒吧跟他的朋友吵架。你了解這個角色在做什麼嗎？我也不懂，這還是我寫的呢。

在這個版本中，製片人也許認為他的角色行跡鬼祟，卻沒呈現他為何鬼祟。我們對這些不連貫的鏡頭彼此有何關聯毫無頭緒，裡面沒有重點、沒有新資訊，

這三個鏡頭組成一個故事。

劇中人物正在跟蹤某人⋯⋯

⋯⋯我們想知道原因。

看了幾分鐘後，我們就會無聊。再過幾分鐘後，我們更不會在意，因為我們已經在看別的東西了。

剪輯時，務必確認有將自己的點子從腦中取出，放進影片。你必須換上觀眾的腦袋，確認已將所有關鍵串連起來，必須用他們可以理解的方式描述你的故事。

動作清楚嗎？

分段來看你的影片，一次看一、兩個場景就好，或者不要超過一分鐘。看每個片段時，問你自己：

· 我真的明白現在在演什麼嗎？

· 這個場景或片段有引起我的興趣嗎？有讓我想看接下來的發展嗎？

· 這個場景有延續上個場景嗎？有回答之前場景所提起的某些問題嗎？

· 這個場景提起什麼問題？我們很快就會得到答案嗎？

Turn Off Your Computer's Transition Effects

第六十五章

關掉電腦
的換景效果

換景,也就是從一個鏡頭移到下個鏡頭,基本上有三種
方式。每種換景各有意涵、風貌或感覺。

鏡頭切換:在一個畫面中,從一個鏡頭換到下個鏡頭。
如果是在一個場景中切換不同角度,可以讓人察覺不
到。如果是從撕裂劇中角色喉嚨的畫面,咻地帶到這個
角色在床上醒來,發現一切只是一場夢,就會產生震撼
效果。

溶接:從一個場景慢慢淡入下個場景,通常表示時間推
移。不過若是溶接到白色螢幕,可能代表角色剛剛過世。
溶接到黑色螢幕,則通常代表電影結束(有時也代表從
低沉的心境轉到另一個場景)。

劃接。鏡頭 1 確立劇中角色和他們的第一個地點。

FRAME WIPES

攝影機讓某個東西經過整個畫面，這裡是用一道牆。

這道牆是我們前往新場景的變換點，同樣角色出現在不同地點和時間。

劃接：新的場景從螢幕的一邊「移入」。在較現代的手法中，讓某個物體（一道牆或一個人）經過畫面，可以把我們換到另一個場景。劃接的意涵跟鏡頭切換一樣，但感覺不同，好像我們真的從一個地方和時間移到另一個地方和時間，而不是就這樣出現在那裡。

當你打開影片剪輯程式時，會看到更多選擇，而不是只有這三種。像是一個畫面內有九宮格小框的酷炫效果，每個小框都有下個場景的畫面。或者一個縮小或變大的圈圈，裡頭呈現下個場景。或者一閃一閃進入下個場景的數位拖曳效果，或者……說也說不完。第三方開發者一創造愚蠢的影片特效，就立刻會有人買來灌到自己的電腦裡。

你必須反問自己這些問題，《CSI 犯罪現場》都是怎麼做的？你在皮克斯電影或新聞裡看到什麼樣的換景？你看到的大部分是鏡頭切換、幾個劃接，可能還有一、兩個溶接，如此而已。沒有閃亮亮的數位拖曳效果，沒有圈圈。

當你完成第 30 支剪輯完美的影片，也已熟練這些基本技巧時，也許會決定使用這些數位特效自娛一番。或者你曾純粹出於

好玩，想要試驗一下，結果碰巧做出結合各種技巧的獨特美妙換景，甚至用了閃亮的影片拖曳效果也說不定。這是有可能的，不過等到你熟練基本技巧後再說。

在那之前，看你自己想要怎麼選擇。你想要影片看起來像專家做的，還是菜鳥做的？

改變你的換景方法

你有用上很多酷炫換景效果剪成的影片？將這支影片（原始、可剪輯的檔案，不是影片成品）傳到剪輯程式。如果影片看起來很蠢，不用擔心，我們來改造一下，這是你以前的作品，所以既往不咎。

現在，將所有複雜的劃接和數位換景刪掉。

有任何溶接畫面嗎？這些你可能也不需要。過去好萊塢導演用溶接表示時間推移，但過去 30 年來，觀眾對影片語言的理解已經相當精明，我們現在也就不用了，只要從一個地點切到另一個地點，大家就會懂。溶接看起來往往很老套，所以也要關掉。

非常、非常慎用劃接的話，看起來就還可以，我一年大概用個一、兩次吧。如果你在這支片裡竟然用了劃接，關掉。

嗯。沒有劃接、沒有溶接、沒有特效？這樣還有什麼？啊，對，鏡頭切換。現在你的影片應該完全是由鏡頭切換組成。

將影片看過一遍，把剪輯畫面排得緊湊一點，好讓畫面看起來清爽俐落。鏡頭寧可過短，也不要太長。

好啦，影片看起來如何？我猜是更簡潔、更專業、更簡約也更優雅。但這是你的影片，你自己評斷。

至於下支影片，就算你很喜歡這些特效，還是先從全用鏡頭切換的簡單版本做起。這樣剪輯起來比較快，而且完成時可能會發現，以前加的那些東西根本沒有必要使用。

When in Doubt, Cut It Out

第六十六章

有疑問時，剪掉就對了

我拍過一系列醫療主題的網路影片，我們為這個系列成立一支名為「健康小隊」的團隊。這個小組有兩位醫師和一位護士，負責居家改造，藉此幫助有健康問題的人。在這個案例中，病患罹患的是第二型糖尿病。

這個系列是用實境秀風格拍攝。我們根據病患的病史列出一張改造任務清單，交由小組執行。雖有拍攝計畫，不過由於是實境，我們打算讓事情按照真實情況發展。

我花了半天，順利完成拍攝清單上的項目，並且拍到精彩的鏡頭。我們拍到病患在鏡頭上談到她已經兩年沒測血糖了，如果你有糖尿病，這個疏失可是會要你的命的。我們順其自然，讓她在鏡頭前當場測血糖，她的血糖太高，這對影片來說真是再好不過，也讓我們的小組有機會做些對她有益的事，並認真介入她的生活。

幾週後，影片剪輯完成，內容實在太——長了，我規劃的 3 段 90 秒片段，全都超過 3 分鐘，問題是，這些片段看起來都很不錯。很不錯，但不是很棒。

這時我們開始認真刪減鏡頭。我們逐一檢查每個鏡頭，剪掉不是很棒的部分，這樣總共省下 20 秒。接下來，該是卯起來認真的時候了。很妙的是，當你要拍 90 秒的片段時，3 分半鐘竟然顯得如此漫長。

最後為了拍出成功的作品，我們必須大修整個故事情節。醫師幫病患烹調適合糖尿病的飲食的橋段？沒了，健身腳踏車的片段？丟了，小組清理藥櫃時，護士講的那個笑話？變成過去式了。幾個小時拍的東西，全都進了電腦的資源回收桶。

當我們終於把影片刪到 2 分鐘內時，好玩的事情發生了。影片活了起來，所有東西變得更有意義，沒有讓人分心的東西，所有動作都很清楚。過程雖痛苦，成果卻很棒。

好片和爛片的差異，往往就在你願意放棄多少東西。「醫師做晚餐」的情節沒什麼不對，只是對「病患測血糖」

好片越久越醇，爛片越放越餿

有些電影製作人會勉強接受不是真心喜歡的作品，上帝為這群人特別設了一個地獄，叫做「反覆重看你的作品」。

精彩影片越看越好看，爛片則越看越爛。當初你企圖粉飾太平的小問題，會開始像指頭裡的尖刺困擾你，越看越痛。

幫自己省下這個麻煩。當某個東西在你每次按下「播放」時，就不斷吸引你的注意，找出原因。如果有個東西你越看越討厭，你大概是對的，它可能真的很討人厭。一旦你發現自己當初做了爛選擇，就修好或刪掉，否則你會把自己搞瘋。

不過，如果越看越喜歡，呀呼！你可能拍出精彩影片了！

的情節來說並不重要，平白將焦點帶離更重要的事，進而弱化故事。

丟掉爛東西很簡單，難就難在丟掉好東西，所以談到影片剪輯時，你會聽到「手刃親骨肉」這種說法。就算是你懷胎生下的，只要對成品沒有幫助，都得剪掉。「必須」是你的敵人。我必須加進這個鏡頭……「因為這是好不容易才拍到的」，「因為這樣 XXX 才不會生氣」，或者「因為這是我最愛的鏡頭」。就算沒有「必須」，剪掉你愛的鏡頭，感覺就像開除某人一樣（有時的確如此，我就曾在拍完《生命旅程》後，將某個角色從片中整個拿掉）。

你必須強硬起來，影片才會從普通變精彩。套一句古老的電影格言，「有疑問時，剪掉就對了。」如果過得了這關，好事會在另一頭等你。就算你只是懷疑某個鏡頭對你沒有幫助，還是要拿掉，你要知道，「不確定這算不算差」等於「很確定這不好，但還在抗拒」。咬緊牙關，剪掉。

時間限制能讓你變成更好的剪輯師。如果你無法決定要不要拿掉某個鏡頭，想想這可省下迫切需要的 6 秒鐘，就能幫助你做出困難抉擇。

如果影片長度已經敲定，絕不能改，你比較有條理。廣告長度不能多於或少於 30 秒，一小時的電視節目，長度就是 44 分鐘，沒有討論空間，電影預告則是 2 分 30 秒。網路影片時間較彈性，必須自己設定時限。

小試一下

剪到時限內

下次拍片時，挑選一個短得合理的時間，逼自己剪到那個長度，超過一秒也不行。

之前舉過廣告、電視節目的例子，如果你在攝製這類有固定時限的影片，而且想要看起來或感覺起來有那個樣子，就要遵守這些類型的時限。不要拍出 2 分鐘的示範廣告，要拍就拍 30 秒，否則觀眾不會覺得這是廣告。

Get in Late, Get Out Early

第六十七章

晚點切入，早點切出

你絕對不會在電影中看到下列餐廳場景。

男子（向服務生）：麻煩買單！（向對面的女子）看到妳真好！

女子：對，我聊得很開心。真不敢相信我們上次共進午餐都是一年前的事了。幫我跟黛比問好。

男子：我還以為妳恨黛比咧！

女子：我也以為你恨羅傑啊！

男子：我想我只是嫉妒罷了。

女子：真的嗎？

兩人凝視彼此。帳單來了。

為了讓場景保持簡短，盡量晚一點切入，把重點前的部分都剪掉。

男子：我來付。

女子：謝了！下次我請。

男子看著帳單。

男子：1,000 元的 15% 是多少？

女子：等一下。（她想一想，掐指算算）150 元。

男子：謝了。

他將信用卡放在桌上，等著。

女子掏出 iPhone，查看螢幕。男子張望服務生在哪裡，服務生終於來拿帳單。男子結帳。

切到下個場景。
・・・・・・

這個場景不長，在電影中可能只有 45 秒。不過你不會在電影中看到這種場景，因為這個鏡頭只值一半的時間，若真的要放進去，不只浪費時間，還會無聊 30 倍。螢幕上的人物掏出 iPhone 時，我們也會想拿出自己的手機。假設我們重新剪輯這個場景，在不錯過任何關鍵訊息的情況下，盡量晚點切入鏡頭，然後在有趣的事結束後立刻切出。

切到男子和女子吃完午餐。
・・・・・・・・・

女子：真不敢相信我們上次共進午餐都是一年前的事了。幫我跟黛比問好。

男子：我還以為妳恨黛比咧！

女子：我也以為你恨羅傑啊！

男子：我想我只是嫉妒罷了。

女子：真的嗎？

兩人凝視彼此，過了好一會……

男子（向服務生）：麻煩買單！

切到下個場景。
· · · · · ·

這個版本的場景只有 15 秒，沒有讓我們無聊到發慌的餐廳用餐瑣事，只看到角色之間的關係，我們會被激起興致，想知道接下來的發展。

電影和電視場景很少持續超過一分鐘，保持場景簡短，讓故事持續進行。

為了讓場景保持簡短，盡量晚一點切入，把重點前的部分都剪掉。你真的有必要看你孩子綁上釘鞋鞋帶嗎？還是要把他衝向足球場的畫面當成第一個鏡頭？

小試一下

去蕪存菁

在編輯程式中，打開最近拍的影片。挑選你喜歡的某個場景（或長鏡頭），修改開場台詞或動作，藉此找到真正的起始點，看看會有什麼結果。

如果刪剪部分開場這招奏效，就繼續修改。每個鏡頭都晚點切入，每修一次就播一次。

修到某個地步，會發現再繼續剪的話會很不對勁。如果場景變得不流暢，就復原上一次刪剪。看看剩下的部分還是有照你想要的樣子描述故事嗎？你隨時可以把台詞一句句加回去。繼續修改場景，把多餘部分都剪掉，直到找出恰好的開場時刻為止。

現在如法炮製結尾，早點切出場景。一次一個動作或台詞，慢慢往回刪剪，直到感覺太早結束，這時倒回上一次刪剪。這樣做讓場景有什麼改變？

若你刪掉某個東西，卻不覺得懷念的話，別去管，那一開始就不該出現。

準備切出時，尋找所有新訊息都已拍到的那一刻，然後切出。你女兒表演完，在一片掌聲中鞠躬，並向你微笑時，影片就可以結束了，不必等到燈光亮起。

剪掉各種形式的「通勤時間」

當我們想把電影角色從辦公室帶到客廳時，不會拍她穿大衣、搭電梯、走向車子，發動，把車開出停車場，轉好幾個彎，一路回到家裡。這樣很無聊。

場景 1：寶寶看到蛋糕。

我們會這樣拍。場景 1，她在市區的辦公室大哭，接著切到公寓客廳，她抱著一盒面紙走到沙發，打開電視看灑狗血的愛情喜劇。觀眾絕對不會問「她是怎麼跑到那裡的？」我們理解地點切換代表時間和空間的轉換。剪掉各式各樣廣義的「通勤時間」。下次拍生日派對時，不要全程拍下你女兒吃蛋糕的過程。試著這樣拍：

場景 1：某人將巧克力蛋糕放在你寶寶面前的兒童座椅桌上，她興致勃勃地看著蛋糕，這時她還很乾淨。卡。

場景 2：杯盤狼籍。我們的大腦會插入兩個場景之間所發生的事。

場景 2：現在你女兒滿臉都是巧克力，不斷把糖霜塞進嘴裡。一樣可愛，而且更不無聊。

下次苦惱「我要怎麼從這裡跑到那裡？」時，提醒自己，你可能根本不用傷這個腦筋。卡就對了，觀眾的大腦會幫你代勞。

Great Effects Make Your Video Pop

第六十八章

精彩特效
讓影片更出色

在 J.J. 亞伯拉罕最近重拍的《星際爭霸戰》裡，柯克和史巴克在巨大的羅慕倫太空船裡狂奔，一有動靜就開槍射擊。當他們跑到一艘打算偷走的較小太空船時，音樂聲音變大，兩人邊做事邊互相吐槽。最後，史巴克啟動太空船，引擎發出巨大轟隆聲，船飛走了，勝利。

這個段落裡的聲音，有多少是拍攝畫面時就已經有的？幾乎沒有。音樂、槍聲、腳步聲、粗重的喘息聲、太空船的開門聲，還有至少一部分的對白，都是事後在剪輯室裡加的。

一部典型的劇情片會花幾個禮拜時間加進音效並結合聲音。好萊塢很早就學到一個教訓，如果沒有**碰碰**聲，槍聲就不嚇人了。

好萊塢很早就學到一個教訓，如果沒有碰碰聲，槍聲就不嚇人了。

仔細聽！

剪輯時（當然剪完後也一樣），把影片聽過一遍，有事情發生卻沒有聲音時，都是加音效的機會。先從衝擊大的事情開始加，再慢慢幫較小的東西加。車門關上時要有碰的聲音，不過應該不用特地加上衣服摩擦的聲音。

我們已經非常習慣影片中的強化音效。如果你真的揍別人一拳，那噗的一聲小到幾乎聽不見（如果不相信，就趁沒人在看的時候揍自己大腿一拳看看）。如果你弄斷東西，可能只有小小的啪一聲，在電影裡，揍一拳的聲音聽起來像打斷骨頭的咔嚓聲，還會有呃啊的聲音。這是音效技術人員拿棍棒打西瓜，還有演員事後重錄的喊叫聲。

如果你在電腦上剪輯，就能輕易加進音效，強化幾乎所有東西的衝擊效果。你可以買音效 CD，到網路上買音效集錦，或者自己錄也行。

一開始這些音效可能感覺有點奇怪，音量大小可以帶來不同效果。太大聲，音效就會顯得很不自然。繼續嘗試，直到聽起來適合為止。做對的話，音效會很自然，自然到你忘了有加音效。

Add Music

第六十九章

加入音樂

對的音樂能夠賦予影片生命。音樂給你剪輯的節奏和可以操作的情感，並在需要時給你激昂張力。操作音樂時，會發現對的音樂能讓影片變得出色，錯的音樂則會毀了影片。

有些導演看到劇本就知道要用哪些音樂，有些編劇在編寫時會知道。對其他人來說，找到對的音樂，是結合直覺和反覆嘗試的過程。

想知道音樂適不適合你的影片，唯一的方法就是試。別怕將影片配上音樂，如果加上配樂後沒有變得更好（你會知道），那就試試別的。有些場景不該配樂，因為怎麼配都不對勁，配了就知道。

雖然我們都很直覺地尋找與當下情感相符的音樂，像是

雖然我們都很直覺地尋找與當下情感相符的音樂，像是感傷場景配感傷音樂，不過有時反向操作，才能找到需要的音樂。

配樂

找一支已經拍完但還沒加上配樂的影片,有沒有剪過都無所謂,但若沒有,現在就傳到你的剪輯程式。

選三段音樂,一段跟影片情緒相配、一段完全相反,一段則跟影片完全無關。可以是歌曲,可以是經典或爵士樂曲,或是電影配樂的片段,甚至可以是你自己作的曲子。

一次加一段到你的影片,通用規則是,如果這段音樂沒讓影片變得更好就拿掉。你選的音樂中,有沒有哪段能讓影片變得更好?如果沒有,現在你知不知道什麼音樂可以達到效果?

感傷場景配感傷音樂,不過有時反向操作,才能找到需要的音樂。找一首違反場景意涵的歌,感傷場景搭配歡樂音樂,勝利時刻搭配消沉音樂,看看剪輯後會產生什麼效果。

選擇相反歌曲卻奏效的次數,往往超乎你的想像。最起碼,這種練習可以拓展你選擇歌曲的範圍。

我自己也常對場景的配樂選擇感到驚訝。我曾幫一部作品配上 1940 年代的感傷情歌,我很肯定爵士曲風適合我的影片,結果不行。作曲人寫的配樂簡單多了,只有吉他和鋼琴彈奏,卻讓場景活了起來。

Easy on the Graphics

第七十章

慎用圖文

剪輯時，應該常問自己一個問題：「我要這個幹嘛？」，如果答案是「其實並不需要」，那就剪掉。圖像更是如此，而且有過之而無不及。

圖文派得上用場的情況如下：

影片標題：馬修 15 歲生日，2011 年 10 月 24 日，這時用圖文就很適合。標題可以用白字加上簡單黑底，在影片開始前三秒播出，或者短暫出現在開頭場景中。

標示物：標示某人或設定時間和地點時，也很適合用圖文，例如史蒂夫・史托克曼，洛杉磯知名作家，2076 年。

娛樂：想想那些充滿戲劇效果或爆笑的彈出式影片訊息、雲狀圖框、驚人的設計和簡短的場景標題。

表揚功勞：如果有人協助製作，大家都喜歡看到自己的名字在片尾出現。

影片裡的圖文有很多功能，但「傳達大量事實訊息」不包含在內。

注意在這張清單裡，沒有「傳達大量事實訊息」這個項目，這是影片，不是簡報。影片無法完整呈現事實（簡報也一樣，不過說來又能寫成另一本書）。觀眾期待的是一部娛樂他們的短片，不是演講。

什麼時候絕對不要使用圖文？

傳達不必要的訊息：我曾幫一位客戶拍攝使用心得廣告，他在最後一刻決定應該用標題，標示每個受訪者的名字和出身。他認為這有助於將廣告「在地化」，讓這些人看起來更「真實」。我告訴他，這支廣告是在西雅圖拍的，跟全國觀眾說這些人來自哪裡，不太可能讓觀眾更有感覺，他馬上就打消念頭，省得我還要再問，知道受訪者名叫「蘇」或「瑞奇」對商品促銷有什麼幫助？

影片裡的每個東西都要有存在的理由，圖文也不例外。

傳達你認為有必要但其實不然的事實和數據：影片不擅長傳達大量客觀資訊，這點人盡皆知（參見 28 頁「該拍成影片嗎？」）。觀眾只會記得一、兩個故事中不可或缺的事實，其他的都看過就忘。

如果你要在影片中插入圖文或圖表，最好很精彩。你的圖文跟影片其他部分一樣，需要清楚的開頭、過程和結尾，要有重點，而且最好有娛樂性。

好笑的東西永遠都是好的，看看摩根·史柏路克 2004 年拍的《麥胖報告》，這支影片的圖文用得恰到好處。在

影片裡的每個東西都要有存在的理由，圖文也不例外。

一段動畫中，史柏路克以一隻企業大亨形象的肥貓從口袋掏錢的畫面，誇張呈現速食公司花在廣告上的錢，比新鮮蔬果栽植業者的行銷預算還要多出多少。他提供了數字，我不記得金額，但我清楚記得這個圖文的重點是什麼。

該片圖文傳達了清楚且明顯的重點，像是布滿麥當勞圖卡的曼哈頓島地圖，藉以顯示肥胖造成的各種健康問題，或是在一名過重少女受訪的畫面中，貼滿一張張骨瘦如柴模特兒的剪貼圖案，以及呈現麥克雞塊有多不天然的動畫。每個圖文都描述難忘、有娛樂性的故事，如果你不是只放上簡短標題，那得這麼做才行。

小試一下

遵守少就是多法則

圖文要簡約優雅。字體要簡單易讀。用黑字（或是極黑底色配白字）。用小字。別用愚蠢的花樣。還有，只在圖文有助於你描述故事時，才保留下來。

如果你用電腦打字：

該**全部用粗體**嗎？

該讓閃爍字體**不斷一閃一滅**嗎？

該用**陰影**和**輪廓字體**嗎？

該讓文字**旋轉**並**扭轉**穿越螢幕嗎？

這本書你讀了二百多頁了，覺得答案會是什麼？

如果你想要圖文看起來更棒，參考平面設計大師的作品來激發靈感，看看你最近的瀏覽記錄，應該就有一些看起來不錯的網站。我喜歡看蘋果官網，不過還有許多可以激發靈感的網站。找個乾淨、易用，看起來不吃力的網站，看看這些網站是怎麼做的。

螢幕上的標題長度只要比你大聲唸出來多出一拍就好。你可以把標題單獨放在黑色畫面上、放在一個鏡頭上，或停留在幾個鏡頭上，就看你需要多少時間讀。其中某個方法會比別的更好，不過除非你去試，否則不會知道。

The Cake-Frosting Principle

第七十一章

蛋糕糖霜原理

你已拍完一系列家族成員採訪，準備做成婚禮影片，不過在剪接採訪時遇到困難，像是大家講話慢條斯理，你的問題不見得都很好，原本希望大家講些好話，但可用的畫面卻少之又少。你試著刪減字句和冗長停頓時，內容卻變得突兀混亂，距離婚禮又只剩兩天。

這時就要破例違規。

廚師知道蛋糕出爐後，如果形狀奇怪或不完美，最快的補救方法就是用可口糖霜遮住瑕疵。

我知道我說過爛特效有多可怕。電腦桌面上的影片程式，肯定有各種奇怪特效按鈕，讓你做出星型劃接，或製造復古仿舊效果，讓影片「看起來」像珍貴的「老片」。

我再三告訴你不應該用這些按鈕，簡約優雅才是你的座右銘。

但是……

有時你會看著自己正在剪輯的東西，發現根本無法將兩個鏡頭用你想要的方式配在一起。剪接失敗了，但影片基於某種原因，非成功不可，這時就要用烘焙師傅的思考方式。

廚師知道蛋糕出爐後，如果形狀奇怪或不完美，最快的補救方法就是用可口糖霜遮住瑕疵，放到盤子上後，就沒人會注意。

把那些平常要避免使用的剪輯特效當成你瑕疵蛋糕的糖霜。你可以用閃爍邊框、數位變焦、色彩偏移，或是任何能幫你隱藏問題的效果。

與其放棄你的婚禮影片，不如配上快節奏饒舌歌曲，然後大剪特剪一番。在剪接處配上閃爍邊框，這樣就不必隱藏，反而凸顯剪接的地方。將你步調緩慢的鏡頭剪成嘻哈影片，這招或許會奏效。

嘗試剪輯程式的不同功能，或許救得了你的影片。記住，除了你之外，別人不知道影片本來該是什麼樣子。

• •

提供回應管道

如果影片目的是銷售、教育或激發，那就提供人們回應的管道。

如果你在銷售，邀請人們到你的網站購物。如果拍慈善勸募片，就把影片放到有「前往捐款」按鈕的網頁。建立社群的話呢？那就邀請別人評論，並讓他們參與。

尋找機會，讓人們可以採取行動。片尾的網址應該簡單易懂，有些比較新的線上程式可以讓你在影片裡加上可點選的連結。其他像YouTube 這類網站，讓你把聯絡方式和「行動步驟」放在資訊欄裡。

要非常明確地描述你希望觀眾採取什麼行動。大家都很忙，如果你讓他們不知道要做什麼，他們絕對不會去做。要明確地說「前往這個網站捐款」，或是「點此簽署請願書」。

你影片直接附加的資訊越多越好，不過注意，如果別人分享了你的影片連結，或是從外部嵌入你的影片，你附加的資訊可能不會跟著過去。

PART 7

Wrapping
It Up

拍片計畫最困難的一部分，是知道影片何時完成。

你可以反問自己：

我如何知道影片有效果？

我如何改善？

我如何知道影片已經夠好了？

以下有<u>些</u>線索。

CHAPTER 72

When to Show Your Work

第七十二章

何時
展示你的作品

如果你在樹林裡播放你的影片，那裡空無一人，會有人知道嗎？我們會畫畫或寫詩自娛，但影片是表演藝術，需要觀眾。

任何為觀眾演出的藝術都一樣，藝術家（就是你！）走在兩端相互矛盾的鋼索上。你必須娛樂他人，才能溝通，但若沒有溝通，純粹娛樂就失去意義。走到鋼索的其中一端，就是迎合觀眾，失去自己的見識。走到另一端，可能就會創造出觀眾不買帳的作品，他們會立刻逃之夭夭。

想要拍出精彩影片，必須同時達到這兩個目標，創造出真正具有個人風格的東西，同時留住觀眾。

任何為觀眾演出的藝術都一樣，藝術家（就是你！）走在兩端相互矛盾的鋼索上。

• •



取得平衡的方法，是做你想要的東西，然後在「完成時」跟觀眾確認，看觀眾懂不懂你的觀點。電影和廣告一直都會舉辦試映會，通常會請觀眾為影片「評分」，不過這大多是為了討客戶或電影公司開心的手段。對製片人來說，重要的是觀眾不了解什麼、「誤會」什麼、希望什麼事情發生等評論。

你也可以如法炮製，將作品展示給一群篩選過的朋友，問朋友同樣的問題。

當你看拍好的影片，也許看到第 400 次後，發現已經無法讓影片變得更好，這時候就是展示的時機了。剪輯看起來不錯，技術方面很完美，你也很滿意影片播出來的樣子。你已經想不出還能怎樣把影片變得更好。

如果你還在思考如何收尾，不確定產品鏡頭是否奏效或壞人夠不夠壞時就先播出，會發現自己在跟觀眾爭論接下來該做什麼，是要照他們的想法還是自己的想法做？你會用未來式描述影片，讓觀眾下指導棋，因而偏離自己的想法。

如果等到你滿意的版本完成後再播，選擇就會變得非常具體，像是我要不要改變現有的東西？

Whom to Show Your Work

第七十三章

向誰
展示你的作品

你可以把作品給兩種人看，這兩種人直接對應兩種人際關係。

我稱第一種關係為「如果／那麼」，你搭上一個吸引你的人，相處之後，你發現如果你願意改變，那個人會比較開心。如果你有不同的朋友圈，如果你別在外面待這麼晚，或者不要老待在家，如果，只是如果，如果你換個穿著打扮，如果你在派對上不要笑那麼大聲，那麼你就很完美了。

第二種關係是「維持原貌」，你搭上一個基本上接受你原來樣子的人，不是說你不能改進，不過他們之所以支持你改進，是因為你自己在意。如果你覺得自己很胖，他們支持你做更多運動。如果你因為工作上的重要報告

而緊張兮兮,他們會幫你挑選服裝。如果你不要幫忙,他們會幫你做早餐。

「維持原貌」關係幫你變成更好的自己。在「如果／那麼」關係中,對方基本上希望你變成別人。

影片觀賞者也同樣分成這兩類。「如果／那麼」觀賞者若看不懂你小品喜劇的笑點,他們會告訴你,如果把片中的猶太祭司換成四分衛,而且讓事情發生在更衣室,而不是在酒吧的話,那麼就更好笑了。還有也許你可以把那段笑梗改成跟比基尼有關,而不是鴨子。如果你拿出來的是別支影片,這類觀賞者應該會喜歡。

觀賞者如果了解也接受你做的事,會給你很不一樣的評論。他們會聽懂這個笑話,也覺得好笑,但會問你鴨子怎麼這麼久才回應酒侍。他們會讓你知道,他們認為調酒師的聲音太搶那段笑梗的鋒頭,而且問你有沒有拍祭司和鴨子一起走進酒吧幫忙布置場地的鏡頭。「維持原貌」觀賞者幫你找出並解決問題,幫你把影片變成最好的版本。

要花很長時間才能找到那位特別的人,一起共度餘生。同樣的,在見到「維持原貌」的王子之前,得親吻好多「如果／那麼」青蛙。這些年來,我蒐集到 10 個左右給我非常有用的劇本回饋的人。他們不是我最親近的親友,像我哥哥對我來說就不是很好的回饋者,但他的太太卻是。這需要一段時間嘗試與摸索。我是嚴格根據對方懂不懂我在做什麼、喜不喜歡給我回饋,以及能不能

如果你拿出來的是別支影片,「如果／那麼」觀賞者應該會喜歡。

提出有建設性的回饋來挑選。

你最好的批判家也許根本不懂製片，也許只是知道自己喜歡什麼，而且天生就有某種批判力，能夠解釋自己的感受，並稍微說明原因。我曾遇過連這點本分都做不到的電影公司主管，也曾遇過非常有這方面能耐的汽車銷售員。這年頭大家都看影片，誰能給你周全的觀點、令人振奮的建議？你說不定會大吃一驚。

當你讓某人看你的影片時，思考你對他們的回饋有何感受。你若帶著滿滿的靈感和新點子離開，你就找到「維持原貌」評論者了。一旦找到，就要好好對待他們，這種人可不多！一定要讓他們知道你有多感謝他們的回饋，你會希望他們樂在其中，而且願意再這麼做。

然而，如果你得到的回饋讓你覺得自己很失敗，並質疑整個計畫，你找到的是「如果／那麼」評論者。他們也許是你的好友，甚至是另一半，無論如何都別再給他們看你的半成品了。

How to Take Feedback

第七十四章

如何面對回饋

回饋最大的用途是用來發現兩件事：傾向和絕妙點子，其他都只是在浪費時間。尤其如果我們迫切渴望自己的作品得到關注，就會落得聽從壞的建議，那就更浪費時間了。

傾向是指你一再聽到同樣的評論。如果好幾個人對影片的同一部分有問題，就要注意，這很可能是大問題。你得注意傾聽，因為不同的人也許意識到同樣的事，但描述方式卻不一樣，「我聽不懂她在地鐵上講的笑話」和「我覺得地鐵的場景太長」和「我不喜歡地鐵上的那個女孩」。這些評論並非完全一樣，但這些人不是導演，不用為你的影片負責，要負責的是你。不再仔細看看地鐵場景，肯定會犯下大錯。

傾向不是指某個講話大聲或有魅力的人拿自己的意見來

如果你從三、四個值得信賴的觀賞者口中，聽到令你不安的評論，那就要注意了。

批評你。記住，雖然評論者讓你懷疑自己的想法，但他的意見不會比你的意見還要寶貴。事實上，他的意見沒有比較重要，這是你的影片！

你可以從別人身上獲得的是點子。曾有好幾次，陌生人的一句「嘿，如果你這樣的話……」改進了我的作品，你會常常聽到這種話，竅門就在怎麼處理你得到的回饋。先把這些回饋全部寫下，跟提供點子的人說聲「這點子真是有趣！謝了！」就好，克制自己做出其他回應的衝動。不必在他們面前同意採用他們的點子，你是在尋找點子，不是在協商要把他們的名字放進片尾致謝名單。

稍後，檢查你的清單，如果某個點子激發你的靈感，就考慮用，不然就只是另一張腦力激盪清單上的一個點子。電影製作人是你，只有你覺得讚的點子，才是好點子。

如果你從三、四個值得信賴的觀賞者口中聽到令你不安的評論，那就要注意了。你的意圖和觀眾反應之間的落差，需要你來解決。

任何不是傾向的東西，就只是點子而已。如果你愛這個點子就用，不愛就別用。

管理期待

就承認吧，你點開女兒為她九年級義大利文課製作的影片，跟你走進 IMAX 3D 電影院，心中對影片品質的期待是不一樣的。

你女兒拍的是業餘作品，是她用 iPod Nano 拍的五分鐘影片，片中講的是義大利文，所以你也不指望自己聽得懂，只要不算糟，你就開心了，加上一、兩個拍得棒的地方（還有 B 以上的成績），你就樂翻了。

不過假設你找朋友陪你去 3D 電影院，你們花錢買了票（還為了那副怪里怪氣的眼鏡多付一百元！），也買了一桶兩百多元的爆米花。燈光暗下，電影開始播放，結果竟是女兒的義大利文課影片，現在你可開心不起來了吧？

兩個情況講的是同一支影片，只是你的期待變了，這表示管理期待是創造成功影片經驗的重要因素。思考觀眾對你有何期待，順從這些期待，並在執行的時候超越這些期待，就會獲得回報。

舉兩個例子。詹姆士·卡麥隆和 20 世紀福斯耗費鉅資，提高觀眾對《阿凡達》的期待，而且也很巧妙地實現這個期待。超越高期待的結果，是獲得龐大回報。不過假如這部電影很爛，觀眾就會大發雷霆，電影也會默默提早下片。

網路鞋店 Zappos 則反向操作，他們透過降低期望發展企業形象。鞋店的網站影片是由一般員工製作，也看得出來是業餘人士的作品。當這些影片讓你會心一笑時，你會感到非常振奮，因為你並沒有任何投入、任何期待，卻得到娛樂作為回報。Zappos 就是靠著超越低期待，最後將公司賣給亞馬遜，獲得龐大利潤。

根據影片承諾設定期待，包括影片內容，以及你向他人推銷（或解釋）這部影片的方式。比起高中女生坐在網路攝影機前談論美妝保養的影片，你請來專業演員在某座英國城堡拍的三分鐘史詩影片，讓人打從第一個鏡頭開始就有更高期待。「專業」影片設定的期待高於業餘影片，較長的影片必須更好看，才不枉費拍那麼長。

除非影片本身主打低成本，否則宣傳炒作會提高人們的期待。（你可參照許多成功的獨立電影，不過最近的例子是《靈動：鬼影實錄》。據說該片成本 22 萬餘元，獲利卻達 3,200 萬元。）你的 YouTube 影片標題如果取得巧妙，也許可以吸引觀眾，不過如果他們想看火辣辣的海灘走光影片，卻看到行動冰箱的推銷廣告，他們可是會不高興的。

務必要維持作品一貫的優秀水準，這是超越觀眾期待的最佳作法。不過你也應該隨時認清另一條必要規則：有本事做到，才那麼宣傳。做好期待管理，才不會讓別人大失所望。

Video Is Never Finished. It's Just Taken Away

第七十五章

影片沒有完成的時候，只有交出的時候

你可以沒完沒了地剪輯、修飾、改進你的影片，不過好險，還有交件日期這個東西。如果你有截止期限，必須在某個活動上播出，或是客戶在等你交件，算你走運。有截止期限，你可以一直拚到最後一刻，不過時間到就得交出影片。

沒有截止期限時，日子會比較難過，你會緊抓拍片計畫不放，沒完沒了地剪輯來改進影片。有時這是害怕的表現，害怕別人的觀看和評論。

如果你想更會拍片，就必須放手。經驗是最好的老師，但重排《鐵達尼號》摺疊躺椅（或露台上的高級座椅）的經驗，對你的幫助很有限。

時間是你最寶貴的資源。別浪費太多時間在一部影片上，把時間用在下一部影片，從中學習。

But Is It Art?

第七十六章

可是，這算藝術嗎？

精通拍片的祕訣如下：堅持你的觀點，使盡渾身解數，多多練習。

拍片時，你有權決定影片內容。你不只需要做決定，更必須做決定，因為拍片的每個時刻，你都在做決定。我要現在按下開始嗎？我要對準這裡還是那裡？對準穿粉紅襯衫的傢伙變焦放大是好還是不好？誰知道。拍的人是你，看的人也是你，你喜歡就這麼做，風險和回報全都由你承擔。

相信自己，你的能力足以勝任拍出精彩影片的任務，你有這個本事。你知道什麼好，什麼不好，你要著手擬定拍片計畫，並向大家展現這個計畫。最後，堅持自己觀察世界的方式，這樣就夠了。多加練習，你會越來越厲害，越來越知道該如何跟世人分享你的影片。

相信自己，你的能力足以勝任拍出精彩影片的任務，你有這個本事。

如果都做到了呢？那你就是在創造藝術。

咱們先把自詡為藝術家的自大行為擺一邊，直接來講正經事。首先，你得接受我的說法。

藝術是發現你的真理，並與他人分享。我更喜歡的說法是，藝術是掏出你的膽識，讓大家看見你有多勇敢。

想要成為藝術家，你必須願意說出「這是我的作品」、「這是我的真理」、「這是我最大的努力」。為了拍攝影片，你必須做出自己相信的選擇，藉此展現你信仰的影片真理。這些選擇包括如何拍攝、如何剪輯，以及要不要按下「上傳」。

這麼做很可怕，因為我們必須先向自己承認我們有真理，承認我們相信自己的意見有價值，值得分享出去。克服這種恐懼，就是藝術。無論你是撰寫小說且認為大家應該閱讀這本小說的帶種作家，還是堅持使用帆布和壓克力顏料創作的畫家，或是電影導演，只要掏出你的膽識並展示出來，就是藝術。

藝術是唯一既無私又自私的東西。無私是因為藝術是分享的行為，藝術讓他人根據創作者的經驗和真理，看到自己的經驗和真理。自私是因為藝術毫不含糊地表示：「我有值得一說的東西，我要說出來。」你在宣示你的真理和你所做的決定。當你選擇一個鏡頭，它就是你的鏡頭。

如果你有一搭沒一搭地拍攝班傑明的受戒禮，也許就不是在創造「藝術」。但若你事先勘察那座猶太教堂，擬訂鏡頭清單，思考實際故事會是什麼，就是全心投入這個作品，並向世人展現，就像藝術家一樣。

One Last Word

第七十七章

結語

本書內容是我個人的建言，沒有官方機構告訴你這些意見是否中肯，你自己判斷。

你可能會否定我的看法。理想的情況是，你是試過之後再來否定，這時若你討厭我的意見，恭喜你！

以前你也許不曾認真思考你的影片，但現在不僅願意思考，甚至足以否定我的意見，這種轉變就是進步。

只要你願意閱讀、思考、嘗試，然後做出自己的決定，那麼你我就算是雙贏了。

Do-It-Yourself Great Video Grad School

附錄

好短片 DIY 研究所

你當然可以花錢去念光鮮亮麗的電影研究所。不過對我們這些太忙、太老、太年輕、太沒動力或負債太多的人來說，自學拍片，其實相當容易。

先廣告一下，本書的官方網站 http://www.VideoThatDoesntSuck.com 有很多很棒的內容。你可以找到書中某些概念的影片版本、技巧範例，這本書的新增內容及精彩影片等等。我會在部落格上回答讀者問題，甚至還會評論你的影片。

網路上有許多精彩影片，而且日益增多。你可以在 www.VideoThatDoesntSuck.com 看到我目前喜歡的影片（經典影片也還放在上面）。

不過你也應該開始去租、去下載精彩影片。電影（和影片）語言是從電影衍生出來的。你對拍片方式的理解大多來自電影，或來自其他人對某部電影精采片段的重新詮釋。

好短片 DIY 研究所：課程大綱

想要接受好的教育，就要看最好的東西，我接下來提的這些電影是由史上最優秀的導演、編劇和演員製成。

以下是我個人心中的史上最佳電影清單，裡面都是大家耳熟能詳也很容易取得的電影。這些電影在電影和影片的發展上扮演要角。每看完一部，就到維基百科看這部電影的精彩幕後花絮。如果你真的很愛這部電影（也有 DVD 或藍光光碟），也看一下片中評論。

如果你討厭黑白電影，別再抗拒了。這些電影一點也不沉悶，不是故作風雅的瞌睡片，就連默劇都很精彩。有些劇情節奏是比《變形金剛》之類的電影稍慢一點，但你正在學習，別想逃。

我按照上映日期排列這些電影，不過你想先看哪部就看哪部。

《福爾摩斯二世》（1924 年）。裡頭有些精心安排的特殊喜劇效果，你也許在其他電影裡看過。這可是巴斯特·基頓首創的。

《淘金記》（1925 年）。大家都聽說過卓別林。如果你沒看過他演戲，看看這部吧。

《科學怪人》（1931 年）。這部電影開創恐怖片手法之先河，至今仍有人仿效，再說裡頭還有經典怪物。

《趾高氣昂》（Horse Feathers）（1932 年）。美國喜劇演員馬克斯兄弟那時就很猛了，現在也是一樣。整部電影呈現混亂的無政府狀態。

《歌劇之夜》（1935 年）。這是馬克斯兄弟另一部精彩絕倫的電影，雖然說《鴨羹》也很好看。

《摩登時代》（1936 年）。這是卓別林最後一部默劇。有聲電影問世後，他為何還拍默劇？看了你就明白。

《搖擺樂時代》（1936 年）。大蕭條時期，演員佛雷亞·斯坦和琴吉·羅傑斯示範何謂優雅和舞蹈。片中展現真人實境秀《與星共舞》的舞者都求之不得的舞步。

《綠野仙蹤》（1939 年）。如果你出生於 1970 年前，可能早把這部電影背得滾瓜爛熟。如果沒有，現在（再）看一遍。本片當時已是劃時代的電影。片中精彩的效果、歌曲、表演和故事結構，依然歷久彌新。

《女友禮拜五》（1940 年）。霍華·霍克斯指導卡萊·葛倫和羅莎琳·羅素，演出這部充滿花言巧語的鬧劇。

《大國民》（1941 年）。非線性故事結構及許多拍攝技巧，都由本片首創。

《淑女伊芙》（1941 年）。這部近乎完美的脫線喜劇，是由普萊斯頓·斯特奇斯撰寫及執導。

《蘇利文遊記》（1941 年）。又一部斯特奇斯的作品，這次他挑戰的是那些自命不凡的導演。

《北非諜影》（1942 年）。本片塑造亨弗萊·鮑嘉的經典角色。故事結構相當高明。

《勝利之歌》（1942 年）。這是一部節奏快速，曲調朗朗上口的音樂劇，讓你穿越時空，回去看看美國在 20 世紀如何動員全國人民投入兩戰。

《雙重賠償》（1944 年）。比利·懷德這部驚世駭俗的偵探驚悚片創造了黑色電影風格。如今眾家導演依然從中汲取電影元素。

《風雲人物》（1946 年）。你可能在電視上看過這部電影，不過一定要看沒有廣告的版本。本片比你想的還要黑暗。

《美人計》（1946 年）。這是希區考克的間諜驚悚片。本片浪漫、好看，而且還有英格麗·褒曼。

《金屋藏嬌》（1949 年）。這部經典喜劇由凱瑟琳·赫本和史賓塞·屈賽主演。

《日落大道》（1952 年）。又一部比利·懷德的作品，電影由一具死屍擔綱旁白。就算沒看過，也一定知道片中許多台詞。

《萬花嬉春》（1952 年）。演員包括金·凱利、唐納·歐康諾和黛比·雷諾。世界上有兩部無人能及的真人實景音樂劇，這部是其中之一，而且讚就讚在《萬花嬉春》主題講的就是電影。

《十誡》（1956 年）。當年的西席·地密爾好比今日的詹姆斯·卡麥隆。這是他最有野心的一部電影。

《迷魂記》（1958 年）。在我看來，這是希區考克最棒的電影。

《北西北》（1959 年）。在我看來，這是希區考

克最有趣的電影。

《熱情如火》（1959 年）又一部比利・懷德的作品，本片重點是喜劇情節和瑪麗蓮・夢露。

《驚魂記》（1960 年）。在我看來，這是希區考克最嚇人的電影。

《西城故事》（1961 年）。本片改編自莎士比亞的《羅密歐與茱麗葉》，可說是大幅改編故事情節的絕佳範例。

《阿拉伯的勞倫斯》(1962 年）。去字典查「史詩」的釋義，上面就有這部電影的劇照。用大銀幕看本片的高畫質版本，還有記住，當時沒有數位這種東西，片中人物都是真的。

《雙虎屠龍》（1962 年）。本片觀影重點包含故事張力，真英雄的真面目，還有約翰・韋恩和吉米・史都華。

《歡樂滿人間》（1964 年）。世界上有兩部無人能及的真人實景音樂劇，我的另一票就是投給這部。

《畢業生》（1964 年）。看這部片時，注意導演麥克・尼可斯把攝影機放在哪裡，絕對讓你意想不到，而且每個鏡頭都是如此。

《虎豹小霸王》（1969 年）。威廉・戈德曼的劇本是本片成功的真正功臣。不過你在看時，會愛上保羅・紐曼和勞勃・瑞福。

《最後一場電影》（1971 年）。彼得・波丹諾維茲為何在 1970 年代拍黑白電影？因為這是一部關於回憶的作品。

《教父》（1972 年）。這本書看到這裡，你應該已經發現，本片顯然是我一直以來最愛的電影。攝製相當大膽、權威。這是完美的電影。

《紙月亮》（1973 年）。彼得・波丹諾維茲另一

部令人難忘的黑白片。

《對話》（1974 年）。《教父》導演挑戰智力的電影。主角金・哈克曼演得很棒。

《教父 II》（1974 年）。我對這部的喜愛不亞於第一集。劇情多線發展、悲劇感濃厚。注意第三集不在此列。

《新科學怪人》（1974 年）。導演梅爾・布魯克斯最棒的作品。幾乎完美的嘲諷電影範例。

《大白鯊》（1975 年）。這是史蒂芬・史匹柏早期的高票房劇情片。賣座鉅片就此誕生。

《納什維爾》（1975 年）。這是最有阿特曼風格的勞勃・阿特曼電影。沒有結構，故事環環相扣。

《計程車司機》（1976 年）。這是由馬丁・史柯西斯指導，勞勃・狄尼洛及年輕的茱蒂・佛斯特演出的暴力救贖悲慘故事。史柯西斯創造出霧濛濛、濕漉漉的紐約街景，經常被拿來模仿。

《安妮霍爾》（1977 年）。伍迪・艾倫電影生涯的最佳作品。

《星際大戰》（1977 年）。這部電影創造了一個宇宙。這可是極為困難的事。

《動物屋》（1978 年）。這部電影是《醉後大丈夫》等放蕩限制級電影的始祖。

《越戰獵鹿人》（1978 年）。這是梅莉・史翠普早期的重要作品，也是對強權的諷喻。

《現代啟示錄》（1979）。相當駭人，讓人看得冷汗直流的史詩電影。

《曼哈頓》（1979 年）。伍迪・艾倫第二棒的電影，也是截至目前最唯美的一部。戈登・威利斯在片中展現的攝影技術令人驚豔，他也拍攝（聽好了）《教父》第一、二集。

《空前絕後滿天飛》（1980 年）。這是現在仍很

經典的惡搞嘲諷片，這部原作之後的續集就不怎麼樣了。

《**帝國大反擊**》（1980 年）。這是目前六部《星際大戰》電影中最棒的一部。戈登‧威利斯沒有參與此片拍攝。

《**蠻牛**》（1980 年）。又一部史柯西斯和狄尼洛合作的作品。片中主角是史上最不討喜的主角。

《**特技演員**》（1980 年）。這部電影一而再、再而三地耍你，把你耍得團團轉。但你會喜歡的。

《**美國狼人在倫敦**》（1981 年）。幽默、恐怖和血腥混起來滿搭的。

《**體熱**》（1981 年）。這是比《雙重賠償》更詭譎、更黑暗的升級版本。劇中演員表現出色。大概是凱斯琳‧特納最火辣的演出。

《**法櫃奇兵**》（1981 年）。你知道這部，對吧？

《**銀翼殺手**》（1982 年）。這是以未來為背景的偵探片，影響了此後每部科幻片風貌。

《**E.T. 外星人**》（1982 年）。如果一隻玩偶就能讓你感動流淚，那麼這部電影的編劇和導演一定很棒。

《**四海兄弟**》（1984 年）。塞吉歐‧李昂尼最為人所知的，是他的西部片（《狂沙十萬里》、《黃金三鏢客》），這些確實很棒，但這部《四海兄弟》幾乎可跟《教父》匹敵。超讚，一定要看一刀未剪的較長版本。

《**別假正經**》（1984 年）。這部電影補捉了另類搖滾樂團 Talking Heads 巔峰時期的風采，是史上最棒的演唱會電影。數一數導演強納森‧德米把鏡頭切到觀眾幾次？（提示：一次都沒有）。

《**搖滾萬萬歲**》（1984 年）。本片是所有偽紀錄片的始祖，現在看還是一樣好笑。

《**變蠅人**》（1986 年）。這部電影噁心、嚇人、好笑又悲慘，描述一個男人退化成蒼蠅的故事。看完後別想馬上吃東西。

《**異形附身**》（1987 年）。這部非主流科幻恐怖片光是開場畫面，就比大多數 90 分鐘長的電影還帶勁。

《**公主新娘**》（1987 年）。這是必看的家庭片，大人也會很喜歡。劇中動作設計精彩、角色出眾，劇情也很歡樂。

《**終極警探**》（1988 年）。這是第一部超現實動作劇情片。比起之前任何電影，本片爆破場景更震撼，暴力場面也更暴力。

《**性、謊言、錄影帶**》（1989 年）。這部高明的低成本獨立電影，為之後所有同類電影奠定了標準。

《**當哈利遇上莎莉**》（1989 年）。完美的浪漫喜劇。

《**愛德華剪刀手**》（1990 年）。這是提姆‧波頓的所有電影中個人風格最強烈的一部。年輕的強尼‧戴普飾年輕的怪咖藝術家。

《**美女與野獸**》（1991 年）。史上最佳卡通音樂劇。

《**沉默的羔羊**》（1991 年）。觀看本片時，注意導演強納森‧德米的拍攝手法。他將大特寫變成一種藝術形式。這部片也很嚇人。

《**超級大玩家**》（1992 年）。我愛這整部電影，但你一定要看開場鏡頭。這個鏡頭長達 10 分鐘。

《**殺無赦**》（1992 年）。這是克林‧伊斯威特自導自演的精彩現代西部片。

《**黑色追緝令**》（1994 年）。這是昆汀‧塔倫提

諾的第兩部電影，片中大玩大牌演員和故事結構。超受歡迎。

《玩具總動員》（1995 年）。這部皮克斯電影對卡通人物的情感詮釋最為傳神。

《楚門的世界》（1998 年）。本片由彼得‧威爾指導金‧凱瑞演出鏡頭下的人生。

《駭客任務》（1999 年）。像這部一樣讓人絞盡腦汁思索的電影非常少見。但續集就不用看了。

《靈異第六感》（1999 年）。一部巧妙地嚇破你的膽，同時讓你感動痛哭的恐怖片？正是如此。就算你已經知道這部片出乎意料的結局，還是看看吧！

《臥虎藏龍》（2000 年）。如果你沒看過正統的功夫港片，就從這部開始吧！接著再看成龍的《醉拳 2》（1994 年）。

《謎霧莊園》（2001 年）。可以說是懸疑片，或是描述英國階級的劇情片。

《神隱少女》（2001 年）。宮崎駿非常奇妙的動畫片，日本版《綠野仙蹤》，是你前所未見的類型。宮崎駿的電影千萬、千萬要看一部（他有很多精彩作品），所以就從這部開始吧。

《魔戒》（2001 至 2003 年）。史詩鉅作。高超精湛。震懾人心。

《追殺比爾》（2003 年）和《追殺比爾 2：愛的大逃殺》（2004 年）：又是塔倫提諾。怎麼不多出幾個女打仔呢？這應該成為趨勢。

《佳麗村三姊妹》（2003 年）。我喜愛讓我身歷其境的電影和影片。日本動畫數一數二怪，而這部法國動畫片跟日本片一樣怪，但感覺完全不同。不用擔心翻譯，整部片只講了兩個字。

《神鬼認證：神鬼疑雲》（2004 年）。這是《神鬼認證》系列電影的第二部，也是最棒的一部。注意片中驚心動魄的動作場景，這些場景呈現了導演保羅‧葛林葛瑞斯高超的剪輯功力，也是他最常被人模仿之處。

《超人特攻隊》（2004 年）。什麼叫英雄？這部電影劇本佳、角色優（只是剛好是動畫人物）。

《蜘蛛人 2》（2004 年）。這是近乎完美的超級英雄電影。這部片巧妙地重新操作了《超人 2》（1980 年）的電影概念，而《超人 2》同樣也是近乎完美的超級英雄電影。

《羊男的迷宮》（2006 年）。本片導演眼光獨到。打從第一幕開始，你就知道自己進入了吉勒摩‧戴托羅的世界。

《生命旅程》（2007 年）。我不會假裝這部電影跟其他鉅作是同一個等級，但它之所以納入此列，是因為它對我的電影教育影響很大。真要我自誇的話，兩度奪得奧斯卡金像獎的莎莉‧菲爾德在片中的演出相當出色。

《料理鼠王》（2007 年）。本片由一隻卡通鼠飾演廚藝大師。微妙、美麗，而且角色很棒。

《貧民百萬富翁》（2007 年）。注意本片的色彩應用，以及如何將你帶入西方人前所未見的世界。

《阿凡達》（2009 年）。這是一堂管理期待的課，男人期待動作和 3D，女人知道這是愛情故事。兩者的認知都沒錯（就如對卡麥隆早期作品《鐵達尼號》的認知一樣）。

《第九禁區》（2009 年）這是陰鬱的現代科幻片。片中動畫角色和真實人物之間的互動非常逼真。

《惡棍特工》（2009 年）。本片呈現電影、暴力和妄想的力量。

《爆料大師》（2009 年）。片中主角既不可靠又不討喜，卻仍帶動整部電影的發展。

好短片 DIY 研究所：推薦閱讀

這些書大多都能每次讀一點。把它們放在床邊或浴室，有空就讀一下。反正不會考試。

與劇情相關的書籍

《故事的解剖》，羅伯特・麥基著。

《劇本寫作祕訣》（*Secrets of Film Writing*），Tom Lazarus 著。

《論戲劇》（*Three Uses of Knife*），David Mamet 著。

《角色與觀點》（*Characters and Viewpoint*），Orson Scott Card 著。

還有，弄得到手的劇本都拿來讀一讀。讀越多電影劇本，越了解怎麼訴說電影和影片。網路上有許多劇本可供下載（參見 http://www.stevestockman.com/downloadablescripts/），一般書店也買得到。

與電影和影片製作相關的書籍

《教父注評》（*The Annotated Godfather*），Jenny M. Jones 著（附科波拉和馬里奧・普佐的完整劇本）。

《導演功課》，大衛・馬密著。

《電影與影片聲音製作》（*Producing Great Sound for Film and Video*），Jay Rose 著。我的好友寫了這本書，現在已經出第三版了。

《對話：華特・莫區與電影剪輯的藝術》（*The Conversations: Walter Murch and the Art of Editing Film*），Michael Ondaatje 著。

與好萊塢生活相關的書籍

《銀幕大冒險》（*Adventures in the Screen Trade*），William Goldman 著。

《與好萊塢電影大師對話》（*Conversations with the Great Moviemakers of Hollywood's Golden Age*），George Stevens Jr 著。

與創意相關的優良讀物

《創意是一種習慣》，Twyla Tharp 著。

《藝術之戰》（*The War of Art*），Steven Pressfield 著。

《可能性的藝術》（*The Art of Possibility*），Rosamund StoneZander、Benjamin Zander 著。

連結

拜訪 www.VideoThatDoesntSuck.com 觀看好片及更多資訊。

謝辭

不知何故，我以為比起拍電影，寫書是比較單打獨鬥的工作。結果事實往往證明我是錯的。要完成一本書，一樣需要傾眾人之力才能做到。

所以我要感謝你們：感謝我的家人，Debbie、Sarah 和 Matthew，感謝你們的包容，並任由我拿你們當範例。感謝夏日之星表演藝術營所有學生 11 年來的支持，在你們的協助之下，我開設了拍片教學課程，還要感謝藝術營總監 Donna Milani Luther 一開始就鼓勵我教這個課程。夏日之星是非營利團體，幫助經濟弱勢孩童透過表演藝術獲得成就，現在就上 www.summerstars.org 捐款。

感謝 Bob Rivers 的接洽，才能促成這個案子。感謝 Steve Goldstein，當初我打電話跟他說我有個很棒的寫書點子，書名就叫《如何拍出好萊塢名導級強片》，他跟他的電台員工說：「這樣是很好啦，不過他們不要拍出爛片，我就謝天謝地了！」也要感謝 Jay Rose、Steve Marx、John Marias、Andy Goodman、Terry McNally 和 Steve Bornstein，感謝他們提出有思慮周密的建議和一路上的支持。

感謝我的經紀人 Lisa DiMona 幫我在 Workman 出版社找到棲身之所。感謝我的編輯 Margot Herrera 用溫暖的地毯和軟墊布置這個居所（她可能超想刪掉這個牽強的隱喻，不過如果你有讀到這句，那就代表她沒刪）。還有，感謝 Workman 的 Walter Weintz、Jessica Weiner 和王穎，他們的支持就像新鄰居送來的手工餅乾一樣（好吧，可能用太多隱喻了。不說了）。

最後，感謝所有我曾有幸拜為師的大師們，希望我有將你們所教的東西，傳個一招半式下去。

關於作者

史蒂夫‧史托克曼是洛杉磯 Custom Productions 製片公司創辦人。他身兼製片、作家，以及上百支廣告、短片、網路系列影片、MV 及電視節目的導演。他在 2007 年撰寫、製作並執導米高梅獲獎劇情片《生命旅程》。

更多影片及史蒂夫的部落格文章，請上 www.stevestockman.com。想獲得更多史蒂夫的拍片重點提醒及拍片工作坊資訊，請參見該網頁，或寫信至 info@stevestockman.com。

本書是史蒂夫的第一本著作，他希望這本書能讓孩子覺得他很厲害。